Private Lessons
from the
World's Foremost
Directors

一〇〇 原點

當代名導
的電影大師課

20位神級導演的第一手訪談，談盡拍電影的正經事和鳥事

勞倫‧帝拉德 ——————— 著　　但唐謨 —— 譯

MOVIEMAKERS'
MASTER
CLASS

From Scorsese and Lynch to
Wenders and Godard,
interviews with twenty of the
world's greatest directors
on how they
make films—and why

written by Laurent TIRARD

謹以本書獻給：班・辛斯（Ben Sims），一位良師益友，在很多方面，他是我的第二個父親。

獻給我的祖父亞伯・德梅特（Albert Desmedt），他是一位記者，一直希望我能夠追隨他的腳步，但是很遺憾，他沒能活著看到他的願望實現。

當然，更要感謝這些年來所有讓我驚訝而臣服的電影創作者（雖然他們的才華讓我自嘆弗如，但是他們同時也激勵了我）。這些導演中的大多數，都在本書當中。而其他尚未訪問到的人，應該也很快就會出現在我的訪談中。

譯序
尋找電影的初衷

　　每年影展最讓人激動的事，就是國外影人的來訪，有時候他們會在戲院做映後QA，簡單談談自己的作品；有時候，他們會類似上大堂課那樣開個「導演講堂」，正式「授課」，揭曉自己的創作祕辛。

　　「電影是怎麼拍出來的？」面對這問題有兩種態度。有一種人只關心電影文本，選擇以自己的方式詮釋電影；然而某些／或者大部分的電影觀眾，總是會對電影的創作過程懷著一絲好奇。同樣地，面對觀眾時，創作者也會有兩種反應。有一種導演完全不想談作品，尤其不想「解釋」他們的電影；如果觀眾問：導演你為什麼要這樣拍？你想表現什麼？他可能會反問：你覺得呢？大衛‧林區的電影很燒腦，但是他從來沒有興趣解釋；幾年前岩井俊二來台灣面對觀眾時，也是盡量不說太多，把答案留給觀眾。然而另一位英國導演彼得‧格林納威來台參加影展時，就非常熱心地與觀眾交流，優雅而幽默地暢談創作，實為分享創作的典範。

　　其實不管是哪一類觀眾，哪一種導演，面對「創作者──觀眾者」關係時所選擇的態度，都沒有錯。然而，如何處理觀眾面對導演，是個非常微妙的工作。有些材料，觀眾沒興趣知道；有些題目，導演不想講。法國導演／作家勞倫‧帝拉德的著作《當代名導的電影大師課》是一個完美的平衡，呈現創作者與觀眾之間生動而有趣的互動。

《當代名導的電影大師課》是一部電影導演的訪談集，一個從觀眾角度去了解導演的過程，也是一個世代的紀錄。原書出版於 2002 年，電影世界還在一個「純真年代」，漫威還沒有出現，儘管好萊塢仍然稱霸世界，導演／作者永遠被視為電影最重要的靈魂。這本書訪問了當時／當今二十個世界導演，請他們以個人而專業的角度，談論自己的作品。這二十位電影作者幅員廣闊，從發跡於六、七〇年代的約翰・鮑曼（《激流四勇士》），到直至今天依然活躍的柯恩兄弟；受訪者來自各大洲，包括美國的伍迪・艾倫，義大利的貝托魯奇，德國的溫德斯，丹麥的拉斯・馮・提爾，日本的北野武，西班牙的阿莫多瓦；而作者的屬性更多元有趣，包括警匪電影（吳宇森），實驗前衛（大衛・林區），奇幻類型（提姆・波頓），時代記憶電影（庫斯杜力卡）等等。

　　根據本書作者的說法，他得以在導演忙碌的行程中，敲到時間訪談，是因為他當時在法國，因而有機會聯絡到參加坎城影展的導演，進行這項工作。如此的方式帶著一點有趣的隨機性。想像一下若要執行這個企劃，可能得全世界到處跑，耗費甚鉅。而作者利用了影展的便利性，彷彿很輕鬆地接觸到這些重量級的電影作者，完成了一個或許想像中很艱鉅的工作。他把這二十個導演，依時間順序分成六個章節：從作者導演開始被重視的「破繭而出」，到近代崇尚個人風格的「新銳世代」。整本書依序閱讀下來，彷彿就是一部當代電影史，記錄了電影發明後，在人們摸索電影的過程中，技術、內涵、人文思想、藝術呈現等各種面向開始趨向成熟發展的整個創作歷程。

　　訪談是個巧妙的任務。本書的作者，彷彿得為觀眾代言，對導演提

問。然而有些東西或許太專業，觀眾可能難以進入；有些問題可能太個人，導演不想回答。作者採取雜誌訪談常用的策略，制定了一系列標準化提問，再從受訪導演的回答中，延伸出每個導演的個人特色。作者選取的「標準化提問」，經常都是觀眾感興趣也可以理解的，包括如何選角，如何指導演員，如何放置攝影機，如何選擇攝影角度等比較技術性的問題；同時也會問到他們學習電影，創作電影的心路歷程，編寫劇本的過程，以及他們個人的美學偏好等比較軟性的問題。讀者一面閱讀訪談，必定會浮現自己的觀影經驗，在整個過程中，這些電影作者也從過去片面零碎的印象中，漸漸立體，活現了起來。

在這二十位導演的訪談中，最有趣的現象就是「同與異」。例如有些導演不會花時間排演，或者跟演員講太多，就讓他們自己發展；有些導演可能會讓演員演很多次。有些導演一個鏡頭就 OK；有些導演可能會拍許多角度，到剪接室再決定用哪一個。每個導演對於選演員，指導演員，也都有不同的策略。有時候他們的做法甚至完全相斥。然而奇妙的是，他們都拍成功了。在這些細緻繁複的實務描述中，我們看到了一種藝術的摸索。電影真的是人們從無到有，在各種人為、技術因素當中，從點點滴滴的嘗試中試出來的；這也正是電影獨特之處。

另一方面，書中的導演們幾乎都有同樣的經驗，就是他們有時候會很不經意地，意外地，不照劇本安排的情況下，拍到演員非常即興自然，卻光芒萬丈的演出。從字裡行間，我們幾乎可以體驗到拍片現場，一片鴉雀無聲中，演員綻放光芒的魔幻時刻，以及導演臉上那份不可思議的表情。

這本書另一個有趣的點是，有幾個導演的作品深奧難懂，但是訪談中的他們，都充滿著赤子之心，例如風格大膽而晦澀的拉斯・馮・提爾，儘管他已經是大師，談起電影仍然像要搞革命那般憤世嫉俗；而且，他居然會嫉妒演員，因為演員之間感情太好，他覺得被排擠。這些描述，實在跟我們對導演的印象差很多。而本書的最後，刻意把高達一個人拉出來自成一個章節，因為他是電影史上獨一無二，無法被分類的。我個人非常喜歡高達早期的電影，但是他後來作品中那份極度個人的藝術性，讓我幾乎想放棄掉他了；但是，本書中高達的訪談，卻是我閱讀得最興奮的部分，也是因為看到了赤子之心。看到一個導演經過了一個人生的電影，依然像個少年那般堅持創作本質。我們也彷彿從中回到電影的原點。

《當代名導的電影大師課》原書寫成至今雖過了二十年，但今天讀來依然受用經典，受訪的導演們絕大部分也都仍然繼續創作，他們可能更成熟了，可能風格有了些變化；然而這些導演在本書中栩栩如生的訪談中，我們看到了電影的初衷，看到了他們最珍貴的那部分。

但唐謨

Contents

作者序

　　1995 年 12 月，《片廠》（*Studio*）雜誌請我採訪一位名叫詹姆斯・葛雷（James Gray）的年輕導演，他的第一部電影《殺手怨曲》（*Little Odessa*）讓我印象深刻。詹姆斯剛開始的感覺有點慢熟，但他其實是個非常健談、非常善於表達的人。我們原本計劃談一個小時，但是馬上就變成了三小時的快樂午餐約會。在我們離開的時候，我問他目前都在忙些什麼。他說他正在慢工出細活地寫一個新劇本──他計劃五年之後要將它拍成一部電影：《驚爆地鐵》（*The Yards*）──但他的主要工作是在加州大學洛杉磯分校教一年級學生電影製作。

　　我承認我的第一反應是嫉妒。八年前，我進入紐約大學電影系，天真地以為這學校的畢業著名校友──馬丁・史柯西斯，奧立佛・史東，喬與伊森・柯恩──會過來教我們一些東西，或者至少偶爾開個講座。但這件事從沒發生過。我有很好的老師，我很感激他們給予我的支持和啟發。不過，我還是希望至少能有一節課，跟一位我曾經看過其作品，並且欣賞的導演一起上課，他們的知識一定更具體更務實。這也是為什麼當一些幸運的加州大學洛杉磯分校新生可以被詹姆斯・葛雷這樣的導演教電影製作概論，讓我非常羨慕。

　　那次採訪結束後，在回家路上，我有了一個瘋狂的想法：我想問詹姆斯，是否可以讓我來聽他一整學期的課，做筆記，然後在雜誌上發表總結。我不知道詹姆斯會不會同意，我知道《片廠》也會直接拒絕我這個計畫。但是這個想法一直在我腦子裡醞釀。

我應該解釋一下，當時我正急切地想改變自己的生涯計畫。我最初並沒有想成為記者。我想拍電影。所以，紐約大學畢業之後，我就直接去了好萊塢，我以為大製片公司馬上就會過來求我導他們的下一部大片。不用說，我的下場就是到處乞討找工作——當我終於找到了一份低端的讀劇本工作時，我感到萬般慶幸。我讀過的大部分劇本都很糟糕。然而，好的劇本卻寫得非常好，這也讓我很快了解到，我離拍出自己的作品還差得很遠。我還不夠成熟——也許我也沒有天賦。但我們先把這種可能性擺一邊。

　　當幻想迅速消失時，我遇到了法國高端電影刊物《片廠》雜誌的一位編輯，他給了我一份寫評論的工作。雖然可以長期拿錢看電影的未來很吸引人，但是我卻相當猶豫。我的父母總是帶著安慰的口吻告訴我，如果我無法當上導演，至少我可以當一個影評。雖然我完全願意在通往終極目標的路上繞道而行，但我不希望走上事業的絕路。不過我還是接受了這份工作，事實證明，這是正確的一步。我學會了以一種更有分析性的方式來看電影，並且更善於表達我對電影的喜好或厭惡。最重要的是，我最終採訪到了一些我從未想像過有機會見到的人——至少，在我清醒的時候沒有。

　　不過，我的心底仍然希望創作，在花了幾年時間看電影之後，某個聲音告訴我，是時候返回拍電影的路上了。

　　離開一個安全的工作，一下子栽進未知的獨立製片世界，對我來說不僅是害怕，我簡直是嚇壞了。我十年前拍了一部短片，然後就沒再拍出任何作品。電影學校教的東西我早就忘得差不多，我很懷念導師們的指導和打氣。我需要重新建立我的系統，我需要一個老師帶領我重頭開始。就在這個時間點，我被派去採訪詹姆斯·葛雷。

那次會面之後，我才恍然大悟，原來我是在一個理想的狀況下，重建並且精煉我對電影的理解。在那之前，我一直以純粹的新聞角度來接觸我的工作。但現在我頓悟到，我也可以以一個電影創作者的身分，來看待這份工作。與其問導演們已經被問過上百次的問題——例如「和這個或那個女演員一起工作是什麼感覺？她在現實生活中和在你的電影中一樣嗎？」——為什麼不問一些更實際的問題，例如「你是怎麼決定攝影機的設置位置？」這是非常基本的問題，很理所當然——但卻是關鍵性的。

　　我決定做一個叫做「電影課」（Leçons de cinéma）的系列訪談，並說服《片廠》雜誌的編輯們試試看。我有點擔心《片廠》雜誌的讀者，他們顯然是衝著雜誌中光鮮耀眼的電影世界而來買雜誌的——包括漂亮的圖片，和冗長的明星訪談——他們或許會覺得我的東西太過技術性，太艱澀。但是，我承認，在一股對於自己事業的私心驅使下，我很快就拋開了這方面的疑慮。我設計了一套大約二十個基本問題，計畫對一群才華橫溢的電影創作者提出詢問。我問了一些很存在性的問題，例如「你拍電影是為了表達某些具體想法，還是你希望透過電影尋找你想說的話？」也問了一些實用性較強的問題，例如「你是如何決定攝影角度的？」

　　我曾想過對不同的導演提出不同的問題，為他們每個人量身定做訪談內容。但是我漸漸明白，這會是個錯誤。事實上，我很快就發現，這系列訪談最吸引人之處，就在於一百個導演有一百種不同的拍片方式，而且他們都是對的。從這些訪談中我們真正學到的是：每個創作者必須發展自己的拍片方法。一個年輕的電影創作者可能欣賞拉斯・馮・提爾的視覺風格，但他會對伍迪・艾倫指導演員的方式感覺更加收放自如。他有可能同時使用兩位導演的兩種風格，然後融會貫通成一個全新的東西。

選擇我想採訪的導演很容易。暫且先撇開個人品味，許多電影創作者的作品和經驗，都非常值得馬上列入候選名單，我很快就列出了一份名單，上面有七十多個導演。然而要求這些導演從他們超越負荷的工作量中騰出時間，卻是最困難之處。事實上，記者唯一有機會讓他們坐下來回答一小時問題的時機，就是他們要宣傳電影的時候。所以，如果你想知道我是如何從最初的七十位導演名單中挑選出本書中的二十位，我只能回答，他們只是最先走進門的二十個人。更準確地說，他們是最先帶著新作品來到巴黎的二十位導演。

宣傳行程很緊湊，我不大有機會和導演安排一個小時以上的時間，儘管有時候我設法得到了兩小時。時間上的限制讓人挫敗。但與此同時，由於這些導演已經完全掌握了他們的技術，他們能夠以令人印象深刻的速度回答我的問題。例如伍迪・艾倫，他在三十分鐘之內就完成了整個訪談，十分驚人。他對於我的問題，回答得徹底又迅速，我幾乎要懷疑是不是有人事先把問題洩漏給了他。他說出的每一個字，幾乎都被寫進了最後的文章，你應該可以想像他所說的東西有多精準。

《片廠》雜誌的讀者非常喜歡這系列採訪，他們寫信過來表示喜愛。我最初擔憂太過專業，事實完全相反，這些「大師班」似乎吸引了普通電影觀眾，他們想更加了解他們看到的電影是如何拍出來的。我想他們也很欣賞這種簡潔的模式。對於一個純粹的電影創作者，或者一個嚴肅的電影系學生，用不到五百頁的篇幅傳達一個導演的思想過程，也許是不可想像的。但是對於一般人，例如我自己，並非永遠有時間去讀每一個他們覺得有趣的導演的長篇專書。

導演們都很樂意接受訪談。他們很高興能暫時擺脫繁瑣的宣傳公事，

討論他們的作品核心。有些導演開玩笑說我偷走了他們的小祕密，但是他們都欣然接受了這個過程，而且他們通常都很好奇，想看最後編輯好的訪談內容。沒有一個導演讓我失望——除了一個。這位導演必須匿名，他狂野的生活方式是出了名的，他在訪談過程中一直睡著！而當他醒著的時候，他的回答又太過離題，我不得不放棄掉整篇文章。

我有兩個遺憾。第一是沒有機會採訪到山姆·富勒（Samuel Fuller），他回到洛杉磯之前曾經在巴黎住了幾年，1997 年在好萊塢去世。第二個，說起來很諷刺，我還沒有機會採訪詹姆斯·葛雷，他明顯地在我名單中的前段班，因為他是我這系列文章最初的靈感來源。詹姆斯 2000 年造訪法國，在坎城影展上放映《驚爆地鐵》，但很可惜，我當時並不在法國。

這段過程中我收穫最大的時刻是什麼？我馬上想到了兩個。第一個是尚-皮耶·居內告訴我，他讀了大衛·林區的訪談，並在拍攝《異形4：浴火重生》（Alien: Resurrection）時，嘗試實踐林區的一些想法。而第二個是提姆·波頓在訪談終了時，問了一個神奇的問題：「你以後會把這些做成書出版嗎？」

奇怪的是，直到那一刻，我才想到要把這些訪談寫成書的形式（可能是因為，正如我所暗示的，我自己是個不愛看書的人）。說實話，我從來沒有打開過任何一本電影學院指定我們閱讀的電影理論書籍。儘管如此，把訪談做成一本書的想法還是讓我很興奮。但我要怎麼做呢？我一點頭緒都沒有。

在我與提姆·波頓對談後幾個月，我應德州導演傑瑞·魯德斯（Jerry Rudes）的邀請，參加了他所發起的亞維儂電影節（Avignon Film Festival），他在法國南部策劃這個「法國和美國電影的交會」影展，行之

有年。如果你沒有聽過這個電影節，可能是因為參加過的人都很喜歡，所以他們盡量保持低調。這小鎮很美，工作人員待你如家人，電影都很精彩，傑瑞精力充沛，每個人都印象深刻。在一個陽光明媚、酒香四溢的放映會和研討會期間，我問傑瑞這一年來他都做了些什麼。我很幸運，他告訴我，他在紐約的菲菲·奧斯卡（Fifi Oscard）經紀公司，正在開發關於電影方面的出版品。我很幸運遇到了傑瑞和菲菲·奧斯卡，我的採訪稿被編成了書稿，最終由法貝公司（Faber and Faber）購買出版。

稍微回過頭一點，我應該解釋一下，我最初去亞維儂電影節，是為了放映我導的一部短片。在過去的三年間，我拍了兩部短片。如果運氣夠好，我可能會在不遠的將來執導一部長片。我提起這些並不是為了炫耀，而是因為我想在最後反省一下這些我採訪過的電影創作者帶給我的影響。

首先，他們給了我信心，讓我看到拍電影有許多種方法。每個人都可以用自己的方式來創作，其實每個人都應該如此做。你所需要的，只是觀點、直覺和決心。才華也許會有影響，但是不見得大到大家所想像的程度。例如，無論尚–盧·高達和馬丁·史柯西斯對於他們如何拍電影以及為何拍電影，提出了多麼精闢清晰的表達，然而他們並不是某個早晨醒來時就有了這些傲人的知識。他們的知識都是多年辛勤積累的經驗成果。這也是我希望透過這本書的這些導演大師班課程所呈現的東西。

當我開始拍自己的短片時，這些導演的建議都派上了用場。例如，在我的第一部電影中，我必須在同一場戲指導九個演員，我很高興我可以借助薛尼·波拉克的建議，永遠不要在其他演員面前指導演員。第二部電影，基本上是個關於兩個朋友漸行漸遠的故事，我記得約翰·鮑曼曾說過，用寬銀幕構圖（Cinemascope）來營造演員之間的實質關係，建立他們

之間情感關係的隱喻。於是我決定用寬銀幕來拍這部電影。考慮到故事的幽閉性，這樣做似乎不合乎邏輯，但是效果非常好。

　　對我來說，這些大師課程也是一種省時的工具。我把它當做我拍片前的查核表單，看看其中的一些建議，是否能幫助我解決我在拍片準備階段時的問題。雖然我現在自認為電影創作者，而不再是個記者了，但我還是會繼續尋找我名單上的導演進行專訪，因為每次和大師們交流時，我所學到的東西是無可比擬的。我希望讀者你，也能和我一樣，從這些導演的經驗中得到啟發與幫助，無論你正準備實際拍片，或者你只是在尋找一種更具洞察力的方式來看電影。

<div style="text-align:right">

勞倫・帝拉德

2001 年 6 月於巴黎

</div>

致謝
Acknowledgments

作者由衷感謝：

《片廠》（*Studio*）雜誌，特別感謝 Jeau-Pierre Lavoignat、Christophe D'Yvoire、Pascaline Baudoin、Benjamin Plet，以及 Françoise D'Inca；

促成本書訪談的公關：Michèle Abitbol、Denise Breton、Michel Burnstein、Claude Davy、Françoise Dessaigne、Marquita Doassans、François Frey、François Guerar、Laurence Hartman-Churlaud、Vanessa Jerrom、Jerôme Jouneaux、Anne Lara、Marie-Christine Malbert、Marie Queysane、Robert Schlokoff、以及 Jean-Pierre Vincent；

尼斯電影院（Cinemathèque de Nice），安排了克勞德・梭特以及薛尼・波拉克的訪談；

盧卡諾影展（Locarno Film Festival），安排了貝納多・貝托魯奇的訪談；

Ian Burley，為我們將法文訪稿譯成英文；

感謝電影助理們，處理我的各種法律書面申請；

以及，最後要感謝 Jerry Rudes 與 Fifi Oscard Agency。

破繭而出
GROUNDBREAKERS

John Boorman｜約翰・鮑曼
Sydney Pollack｜薛尼・波拉克
Claude Sautet｜克勞德・梭特

本章節的標題或許會使讀者認為,這三位導演偏向傳統的電影製作方式。[1] 事實確實如此。然而,除了尚–盧・高達(其訪談會在最後一章)之外,他們是本書中唯一在 60 年代末文化大動盪之前就開始創作電影的導演,因此他們可能也是在最傳統的環境下開始發跡創作。對他們而言,擺脫傳統規範,找尋個人聲音,一定比後代導演來得艱鉅。在電影作者的概念還沒被發現時,這些導演就已經是電影作者了。

1 編註:原英文標題「GROUNDBREAKERS」,有創始者、開拓者之意。

JOHN BOORMAN
約翰‧鮑曼
b.1933｜英國倫敦

1970｜《最後里奧》– 坎城影展最佳導演　　　1987｜《希望與榮耀》– 奧斯卡最佳影片提名
1973｜《激流四勇士》– 奧斯卡最佳影片提名　1998｜《王牌大盜》– 坎城影展最佳導演
1981｜《神劍》– 坎城影展最佳藝術貢獻獎

　　雖然訪談前我從來沒見過約翰‧鮑曼，但是我採訪過與他一起拍片的演員們，大家都同意，他是他們合作過的人當中最棒的一位。他確實是一位會讓你馬上感覺舒服自在的人。鮑曼外表非常平靜，彷彿他可以應付任何狀況，無論發生多大的災難，他都可以聳聳肩，微笑以對。我們在 1998 年《王牌大盜》（ *The General* ）的發行放映會上見過面。我試著讚賞他在電影上的表現，但是我的方式非常笨拙，我想他會錯了意。我說，如果不是在片尾看到他的名字，我會以為這是一部二十歲導演拍的電影。他似乎對這句話感到困惑，但是我的意思是，我感到非常驚奇，他經歷了這麼多年的導演生涯，依然可以在一部現代電影中，展現一份清新。

　　約翰‧鮑曼 1965 年從事導演工作以來，一直勇於嘗試──即使有時候並沒有成功，然而這正是探索所有電影形式的真諦──從實驗類型的電影《空白》（ *Point Blank* ），到修正主義歌劇史詩《神劍》（ *Excalibur* ）。經由我們之間的對話，我終於頓悟到，為什麼他的亞瑟王傳奇版本比起其他的電影詮釋版本，更加具有曖昧的趣味，也更令人興奮。

　　我們聊了一個小時。鮑曼顯然很樂意解釋他的作品精髓，但是在訪談結束時，他突然皺了皺眉，說道：「等一下，你從我這兒偷走了我所有的小祕密啊！」然後他聳聳肩，露出微笑，祝我好運。

約翰‧鮑曼大師班
MASTER CLASS WITH JOHN BOORMAN

　　我以一種以非常有機的方式學習電影製作。我十八歲時開始當影評人，為報紙寫評論。之後找到電影剪輯的實習工作，當上了剪輯師，開始為英國廣播公司（BBC）導演紀錄片。做了一段時間，開始覺得紀錄片無法滿足我，於是漸漸改用戲劇的方式來處理紀錄片，直到正式製作電視劇，最後走上了電影之路。因此，這過程確實是有機又自然的，拍攝紀錄片，讓我有許多電影實務經驗，讓我熟悉電影製作的流程，對我助益極大。對我來說，我從不擔心技術方面的事。在拍攝第一部電影之前，我甚至就已經具備了技術。我從來就不需要為此而辛苦。我知道現在大部分的導演都去學校學電影，但是我不是很相信這套系統。我覺得拍電影本質上是一件實際操作的工作，而且我也認為學徒制一直是最有效率的。我的意思是，理論很有趣。但是只有當它與實際操作相關時，它才會有趣。我與電影系學生相處的經驗是，在電影的實用性方面，他們是不切實際的。不過，我仍然有協助年輕導演完成他們的第一部電影，例如，我製作了尼爾‧喬丹（Neil Jordan）的第一部片，其實就是一次教學課程。

　　當你與年輕導演一起策劃拍片時，我所教導他最重要的事情，就是實實在在地安排劇本長度，即使是有經驗的導演也經常做不到這一點。現在，大多數人開始製作電影，片長都過長。因此，如果你最後剪出來的版本片長三小時，你就得再剪成兩小時，這表示有三分之一的拍片時間都被浪費掉了，因為你在片場花費的時間，最後並不會出現在電影中。當然，你必須拍一些額外的畫面，一些額外的場景，讓你可以視情況增減，這永遠是很重要的。但是在大部分的狀況下，你只是在欺騙自己。你對你自

己的片長不誠懇，因為你不願意回到劇本，做某些犧牲。為了達到這個目的，最好的辦法就是在拍攝行程表的環節就解決。那場戲需要十四個鏡頭，好！那樣就是得拍兩天。拍這場戲真的需要花兩天時間嗎？如果答案是否定的，你就得重寫這場戲，或者把它剪掉。如此一來，你就會查看你的資源，查看你必須在電影上花費的資金，查看每場戲需要投注的時間和精力，你可以判斷是否真的值得這樣做。

導演都在寫作
ALL DIRECTORS WRITE

導演都在寫作。導演與寫作確實是息息相關。所有認真的導演都在寫作。或許是合約因素，他們可能無法在工作人員名單中列名編劇，但是我覺得，你無法將劇本的塑造與劇本的寫作分開來看。我也認為，認真的導演都在塑造劇本，這表示著他們得與編劇們坐下來，把概念想法付諸實踐，並且賦予結構。這是導演工作重要的一部分。你必須在其中添加解釋，並探索整個過程。拍電影對於我，就是一場探索。如果這部電影有許多未知，我就會去尋找。如果非常確切清楚地知道一切，那麼我就失去興趣了。所以，我非常著迷於探索新領域所帶來的興奮感，這其中也潛藏著危險，然而你永遠可以期待這樣的過程會帶你進入真正新穎、新鮮和原創的世界。我對電影通盤知曉的唯一時刻，是我與觀眾一起看電影的時刻。而且總是有意外驚喜。當我在製作關於我童年回憶的電影：《希望與榮耀》（*Hope and Glory*）時，直到我看完整部片，我才意識到我對亞瑟王傳奇的痴迷，可以追溯至父親的摯友愛上我母親這件事來解讀。他們之間形成了如同亞瑟王（Arthur），藍希洛（Lancelot），和桂娜薇（Guinevere）那樣的三角關係。但是一直到我有這樣的客觀性，直到我自己也成為觀眾

的一部分，而非電影的一員，我才真正感覺到它對於我作品的影響。

古典主義與粗獷主義
CLASSICISM VERSUS BRUTALISM

　　我有一種特定的工作方式，我想你可以說是非常古典的，比方說，從某個層面上，除非移動攝影機是有目的的，否則我不會移動攝影機。除非必要喊卡，否則我不會喊卡。這並不表示我反對實驗性——完全不是這樣。但是對於我，這樣的做法可以適用於各個方面。例如，我最具實驗性的電影可能是《最後里奧》（*Leo the Last*），在這部片中，我使用了一種後現代技術，讓觀眾意識到這是一部電影，這是一個虛構的，騙人的，虛假的東西。電影文本的主體正在評論電影本身。這就是為什麼電影開始的時候，馬切洛・馬斯楚安尼（Marcello Mastroianni）從汽車裡走到街上，背景的歌曲唱著：「你看起來像電影明星」（You look like a movie star）。這部片是部失敗之作，在某個層次上，它沒有引起人們的共鳴，或許這就是所謂實驗性的定義。

　　無論如何，我通常使用的電影語法，都是我早期從無聲電影中所學到的。例如，如果你看過格里菲斯（D. W. Griffith）對特寫鏡頭和暗角效果（vignetting）的運用，以及他使用特寫鏡頭來表現思想的方式，你就會發現，與過去的電影手法相比之下，現代電影通常是非常粗糙的。至於視覺語法，對我而言，角色之間的空間關係非常關鍵。如果角色們在情感上親近，我會讓他們在身體上也同樣親近。如果他們感情上很遙遠，我會把他

2 原書註：Cinemascope 是電影的寬銀幕格式，比例為 2.35：1（意思就是，畫面的水平長度，是垂直高度的 2.35 倍）。大部分的電影比例是 1.66：1 和 1.85：1。

們分開。這就是為什麼我喜歡使用立體聲寬銀幕（Cinemascope）[2]，因為它可以讓你戲耍運用，在演員之間騰出空間。

因此，比方說在《王牌大盜》這部電影中，你會注意到搶劫的那組連續鏡頭（今天通常會利用大量的快速剪接來完成），整場戲是一連串的長鏡頭，而所有動作都在電影畫框內進行。這與我所謂的電影「新粗獷主義」（new brutalism）形成對比，新粗獷主義是一種幼稚的形式，是那些我認為對電影歷史沒有真正了解的人所做出來的。那是音樂錄影帶（MTV）的剪輯方式，其主要思想是，越迷離越混亂，越讓人興奮。你會發現到這樣的東西越來越入侵主流電影。在類似《世界末日》（Armageddon）這樣的電影中，你會看到所有古典電影中禁止的東西，例如跨越 180°線，攝影機從線的一側跳到另一側。這是一種以人工方式來刺激興奮的方法，但實際上並沒有任何基礎可言。我感到一份悲哀，這就像一位老年人試圖把自己打扮得像個少年。

為一場戲賦予生命
GIVING LIFE TO A SCENE

處理一場戲的時候，我最主要的目標，一定就是盡可能賦予它最豐富的生命。為了達成這一點，我做的第一件事就是排練。不是在拍攝當天，而是在拍攝之前。而且我不跟演員做任何空間方面的探討，就只是探索這場戲的問題。我發現真正對演員有幫助的，是針對這場戲之前以及之後所發生的事，進行即興表演。然後，我到達片場準備實地拍攝，從早上開始，拍攝第一組鏡頭，架好攝影機，設計構圖，然後在演員還在梳化的時間，為他們設定好走位標記。

我常用來設計構圖的配備，是一台老式的 Mitchell 側取鏡（Mitchell

sidefinder），在攝影機具有（經由透鏡的）反射功能之前，這是個設於攝影機側邊的器材。它是個龐大的東西，你得把它高高舉在自己面前，而且，並不是把眼睛靠過去，而是向後退，然後你就會看到構圖，像一張圖片，一個影片畫框。確定攝影機的位置是個非常邏輯的過程，視角的問題非常重要——同時也是個非常直觀的過程。

　　膠捲開始轉動時，過程就單純多了。攝影機像觀眾一樣置身在一個劇場空間，你只是靜態地拍下舞台上的動作。因此，你可以想像當格里菲斯開始用攝影機運動，把攝影機變成上帝視角時，會是多麼驚人的情況，那就像是個全知視角，可以移動到任何地方。這也為電影帶來另一維度的空間。我覺得，這樣讓電影更接近夢境。我和一個原始部落在亞馬遜一起度過一段時間，我試著對他們解釋電影的模樣，如何透過電影到處旅行，從一個地方到另一個地方，以不同角度觀察事物，並且在空間和時間上進行切割。我記得部落的巫師說：「喔，是啊，我也會這樣做。當我恍神進入太虛（go into a trance）的時候，我也會像那樣子旅行。」所以，我覺得電影的力量，與它連結人們夢境經驗的方式有關。尤其是黑白電影，因為我們傾向做黑白色調的夢。因此，當我們架好了攝影機，我覺得我們即將完成的，就是嘗試體現夢想。

攝影與剪輯
SHOOTING VERSUS EDITING

　　我不會多角度拍攝同一鏡頭[3]，我也不喜歡一個鏡頭拍很多次。原因

3 原書註：多角度拍攝亦能提供各種尺寸的鏡頭畫面，讓導演在剪輯時能有更多選擇。

是，首先，我想讓演員知道，只要攝影機在運轉，他就會出現在電影裡。如果你從各種不同的角度拍攝，那麼你想表明的態度就是：「這畫面可能不會在影片中出現吧，所以我們沒有必要做到滿。」因此，我試著保持一種持續性的緊張氣氛。每件事都必須超前部署，然後當攝影機開始轉動，電影就拍出來了。每個人都必須達到表現的巔峰。還有，同一個鏡頭，我絕對不會沖印超過兩個。坐好幾個小時看毛片，簡直無聊透頂，到最後你會失去了判斷力，你拍了六個鏡頭，但是你根本不記得第一個長什麼樣子。所以我都只用很少的膠捲拍片。例如，我不拍攝主鏡頭（master shot），這樣下來，最後組合影片的工作就非常容易。我一週拍片五天，不像其他人都拍六天，這樣做讓我至少有一天可以在剪接室工作，足夠讓我把一週拍攝的東西搞定。然後我還有另一天，可為下一週所有的拍攝工作做準備。

當然，避免拍攝太多素材這樣的決定也表示著，我可能在剪接室陷入困境，而且因此而懊悔。這是個很大的難題。黑澤明用一種很有趣的方式解決了這個問題。隨著拍攝的進行，片子也越來越精確算計。但是到了剪接室，他卻經常後悔沒有拍更多素材。因此，他聘請了一名攝影機操作員，此人的工作是在每場戲中，小心謹慎地拍攝鏡頭畫面，通常用長焦鏡頭（long lens）來拍。當黑澤明在進行主鏡頭拍攝時，他就拍特寫；當拍攝對話戲時，他就拍攝切入或切出的鏡頭等。然後，只有當黑澤明在剪接工作有需要時，才會去沖洗這些膠捲。他從不過問這操作員拍了什麼，因為他不希望一些隨機的因素干擾到他的拍攝計劃。我覺得他是對的，因為如果你用兩台攝影機拍攝——我從來沒有這樣做過——那麼你就得在兩組鏡頭之間做折衷妥協。然而，拍電影的原則，是將每件事物聚焦在一個點

上。但是，如果你有兩個攝影機，你就會不斷地去妥協。

定製演員，而非定製角色
TAILOR THE PART TO THE ACTOR, NOT THE OPPOSITE

令人驚訝的是，紀錄片或許是我在指導演員方面的最佳訓練。我從紀錄片中所學到的，是關於人類的行為，這比任何東西都重要。因此，由於我一直在密切觀察現實生活中的人，所以我能夠提供演員一些方法，幫助他們體驗現實感。無論如何，指導演員的關鍵，是提供一個讓他們覺得安全、信任的工作環境。這表示為他們提供架構，確保他們不會因為片場上發生的其他事而分心。讓他們把焦點專注在你身上，密切關注他們，讓他們知道，你不會讓他們犯錯，也不會讓他們陷入困境。然後，他們就會更願意冒險嘗試，而這就是你想得到的。

重點是要傾聽演員，因為好演員總會成就重要的貢獻。我想缺乏經驗的導演會覺得他必須過去告訴演員該怎麼做。必須要夠強硬，要堅持自己的意志。但是，傾聽他們，進行修正，通常更加重要。然後，當你在片場上準備就緒時，不必講太多，你知道前進的方向。這其實就是所謂的微調。當然，選角絕對是重要的一環。挑選演員總是痛苦的掙扎，因為你的腦中總是會對角色有一份想像，但是你永遠找不到匹配的演員。我感覺到每一次的選角，就是在丟棄某一部分的影片。但是你把這角色交給了演員，他會回饋給你，並且他所帶來的表演，往往不同於你的角色成見。答案就在於此，明智的做法，就是改變角色的屬性，以配合演員的屬性，為演員重新進行書寫，而不是強迫演員去配合你所寫出來的角色。

學得越多，知道得越少
THE MORE I LEARN, THE LESS I KNOW

　　從技術上講，如果比較起……航太工程，電影其實是很簡單的。電影是十九世紀的發明。你花幾個星期，就可以把理論學好。但是，當你開始付諸實踐的時候，你才意識到你得處理如此多的變數——人，天氣，自我，故事情節等等——因素太多了，你根本不可能把這一切都控制在手掌心。我記得尚-盧・高達曾經對我說：「你必須保持年輕愚蠢的莽撞去拍電影。因為如果你跟我們知道得一樣多，電影就拍不出了。」他的意思是，當你可以預知所有可能發生的問題，你就會陷入癱瘓。

　　導演的第一部作品，經常都非常好，因為初出茅廬的新導演並沒有意識到拍電影有多困難。我剛開始拍電影的時候就知道這件事了，我有那種魯莽的愚蠢，非常具有創造力。但是同時，我每天也都感到恐懼害怕，擔憂一切都會崩解。現在，當然，我變得更加謹慎。然而我也不再感到恐懼，在片場上我感到更加自在，我知道這裡就是我的歸屬。但這並不是說我覺得我了解了電影的一切。剛好相反。大衛・連（David Lean）去世前，我與他相處了一段時光。當時，他正在準備《諾斯特羅莫》（Nostromo）的拍攝，他說：「我希望我能夠拍出這部電影，因為我覺得我才剛剛開始掌握電影。」我也有類似的感覺。其實，我甚至會說，電影拍得越多，我所知道得就越少。

作品年表

1965 《有本事來抓我們》 *Catch Us if You Can*〔*Having a Wild Weekend*〕

1967 《步步驚魂》 *Point Blank*

1968 《決戰太平洋》 *Hell in the Pacific*

1970 《最後里奧》 *Leo the Last*

1972 《激流四勇士》 *Deliverance*

1974 《薩杜斯》 *Zardoz*

1977 《大法師 II》 *The Heretic, Exorcist II*

1981 《神劍》 *Excalibur*

1985 《翡翠森林》 *The Emerald Forest*

1987 《希望與榮耀》 *Hope and Glory*

1990 《女孩第一名》 *Where the Heart Is*

1995 《遠東之旅》 *Beyond Rangoon*

1995 《盧米埃與四十大導》 *Lumière et compagnie*

1998 《王牌大盜》 *The General*

2001 《驚爆危機》 *The Tailor of Panama*

2004 《頭骨國度》 *In My Country*

2006 《老虎的尾巴》 *The Tiger's Tail*

2014 《真愛慢熟中》 *Queen and Country*

SYDNEY POLLACK
薛尼‧波拉克

b. 1934｜美國印第安納州拉法葉市（Lafayette）

1982｜《惡意的缺席》– 柏林影展金熊獎提名 1986｜《遠離非洲》– 奧斯卡最佳影片、最佳導演
1983｜《窈窕淑男》– 奧斯卡最佳影片提名 1994｜《黑色豪門企業》– 奧斯卡最佳音樂提名

　　他是個讓你願意傾聽他說話說好幾個小時的人。並非全然因為他說話的內容使然，而是因為他有一種絕對迷人的個性。薛尼‧波拉克（Sydney Pollack）頭腦聰明，但是腳踏實地，經驗豐富卻又充滿熱情。他具有天生的領導氣質，卻又總是讓你感到完全的輕鬆自在。我很可以理解為什麼其他導演有時會邀他參演電影，效果經常非常好。

　　波拉克可能是我見過的導演中最「好萊塢」的人，因為他只拍大公司大製作電影，通常都是高預算，而且都有巨星加持。他近期的電影，例如《新龍鳳配》（Sabrina）或《疑雲密佈》（Random Hearts），或許他沒有 70 年代創作的電影《禿鷹 72 小時》（Three Days of the Condor）或《孤注一擲》（They Shoot Horses, Don't They?）那麼前衛，可能比《遠離非洲》（Out of Africa）更小眾 。然而，在他作品中恆久不變的，是表演的品質。與波拉克合作過的演員，都對他們合作影片的成果非常滿意，並都熱切地自願參與他未來的電影拍攝。而大多數還沒有機會與他合作的演員，也都等待著何時可以輪到他們。因此，我很自然地期待他的導演大師班會聚焦在指導演員方面，但是令我高興的是，薛尼‧波拉克講了更多其他關於電影製作方面的事。

薛尼・波拉克大師班
MASTER CLASS WITH SYDNEY POLLACK

　　我從來沒有真正選擇要拍電影，可以這麼說，直到我當上導演之後，我才開始學習電影製作。所以，我可以說是倒著學的。當有人建議我當導演之時，我已經教了四年左右的表演，在我意識到我開始當導演之前，我曾經拍過電視電影，之後，我開始走向大銀幕。從我的背景去想，我並沒有沉迷於壯觀遼闊的視覺。對我來說，一切都關乎表演，一切都在表演中。其餘的都只是……畫面。但是多年以來，我開始把電影製作當成一種語法，就像詞彙，它是一種語言。我也發現可以透過構圖，或是攝影機運動，組合畫面序列，把訊息正確地傳達給觀眾，而我也從中得到滿足。

　　我了解拍電影實質上就是敘事。我不會說我用拍電影來講故事。並非如此。我主要感到興趣的是「關係」。對我而言，人際關係隱喻了生活中所有一切：政治、道德……等等。所以基本上，我拍電影是為了進一步探討人際關係。但是我不會用拍電影來講道理，因為我不知道該講些什麼。我想，基本上有兩種類型的電影創作者：那些洞悉真理，希望與世界交流的人；以及不太確定問題的答案，試圖藉由拍電影找出答案的人。這正是我在做的。

尋找脊椎
FINDING THE SPINE

　　不要把拍電影的過程太過知識化。這是很重要的。特別是在實際拍攝過程中。拍電影之前，我會有很多思考，拍完之後我當然也會想，但是在片場實地拍攝時，我盡量不要考慮太多。我的工作方式是，我會儘早決定電影主題，以及我透過故事所要表達的中心思想。一旦我知道了這一點，

一旦我洞悉一個統一的原則，那麼我在片場所做的任何決定，都會受到影響，也都會進入某種邏輯當中。對我而言，一部電影的成功與否，取決於導演在片場作所做的選擇，是否符合他的原始概念。

‧‧‧‧‧‧‧‧‧

拿《禿鷹72小時》來說，這是一部關於信任的電影。勞勃‧瑞福（Robert Redford）所扮演的角色太輕易信任別人，於是他學習到了質疑；另一方面，費‧唐娜薇（Faye Dunaway）所飾演的女主角則不信任任何人，在這種戲劇性情況下，她也將學會開放自我。《遠離非洲》這部片的中心思想是關於擁有。就如同英國意圖擁有非洲，而梅麗‧史翠普（Meryl Streep）則意圖擁有勞勃‧瑞福。如果你把這兩部電影拿出來比對分析，那麼我應該能夠佐證我身為導演對於這兩個不同主題所做的每一個選擇。

我經常將電影與雕塑相提並論：就像從骨架中的脊椎開始，然後一點一點地用黏土往上覆蓋，漸漸賦予形狀。想一想，是脊椎把這一切組合在一起。如果沒有脊椎，雕塑就會崩塌。但是脊椎一定不能被看到，否則就毀掉一切。電影也是一樣。如果有人看完了《禿鷹72小時》之後說：「喔，這是一部關於信任的電影。」那麼我的導演工作就失敗了。觀眾必須是不自覺的。在理想情況下，他們會以抽象的方式來理解它。但重要的是，電影的每個面相都應該連貫一致，因為它應該是從中心主題開始驅動出來的。

即使是影片的設定，也必須反映電影的中心思想。這就是為什麼我曾喜愛寬銀幕（wide screen，即畫面比例2.35：1）的原因。我早期大部分的電影都是寬銀幕拍攝的，因為我覺得它讓你得以利用畫面背景，來反映——我甚至會說，這是種隱喻——銀幕前所發生的事。當我在拍《孤注一擲》時，我堅持用寬銀幕，沒有人知道為什麼，因為整部片幾乎完全發生在室內。但是，把拍攝壯麗景觀當成寬銀幕攝影的目的，這是錯誤的。它

的真正用意在於構圖，在構圖中營造強大的張力和動作，拍攝出具有空間位置感覺的畫面。因為即使你用特寫把兩個人框在構圖中，你仍然有空間看到他們後面的背景。如果我用遮幅寬銀幕畫框（flat frame，即畫面比例1.85：1）來拍《孤注一擲》，你看到兩個人共舞，卻看不到其他。你感覺不到圍繞在周圍環境裡所有的那些瘋狂。

諷刺的是，我第一部不用寬銀幕拍攝的電影是《遠離非洲》。這似乎很奇怪，因為這絕對是一部需要盡可能大尺度畫框的電影，但當時是 80 年代中期，我知道大多數人都會在錄影帶上看到這部片。我不希望讓它在小銀幕上被整個毀掉。

我透過電影提出問題
I MAKE FILMS TO RAISE QUESTIONS

為觀眾拍電影唯一的方法，就是為自己拍電影。這並非傲慢，而是出於現實的因素。電影必須有娛樂性，這是絕對的。但是你怎麼知道觀眾喜歡什麼呢？你必須把自己當作參考指標。我就是這樣做的。但有時我錯了。當我拍《哈瓦那》（Havana）時，我就犯了錯，可是今天我依然會用同樣的方式來拍電影。

我選擇自己感興趣的主題方案，而且我很幸運，大部分的時候，我的電影也吸引了觀眾的興趣。如果我嘗試二度猜測觀眾想看的東西，我相信我一定會失敗，因為這就像試圖解決一個非常複雜的數學題一樣。因此，就如我先前所述，我拍的電影大都關於人際關係，這些東西讓我著迷。我所嘗試製作的電影中，透過電影提出問題，多於解答問題，或者無法真正提出結論，因為我不喜歡當有一人是對的、就意味另一人是錯的，我的意思是，如果這麼簡單明瞭，這種電影實在不值得拍。

我大部分的電影，都存在著兩種人生活方式的辯證。我不得不承認，我對女性的同情經常略高於男性。我不確定是為什麼，然而在我的電影中，女性總是更聰明一些，或者以更人性化的觀點來看待事物。比方說像《往日情懷》（*The Way We Were*）這樣的電影。如果你研究這部片中芭芭拉·史翠珊（Barbra Streisand）飾演的角色，我會說，儘管她做過很多蠢事，但是長遠看來，她做的或許比男主角更正確。因此，從電影開拍的那一刻起，我對這部片著重經營的部分，就是加強男性角色的塑造，也就是勞勃·瑞福飾演的角色，因為在這部電影編劇過程的最初，女主角就是個熱情、忠誠的女性，而男主角只是一個對任何事都漠不關心的人。這樣太簡單了，無法吸引人。對我來說，有趣的問題是，當雙方都有合情合理的觀點時，你該如何下決定呢？我並沒有先入為主的想法。我或許對某些道德行為有先入為主的觀念，但是當牽涉到兩個角色之間的關係時，我卻不是這樣。我覺得，當是非對錯越難被論定，電影就會越好。

每部電影都是導演實驗
A DIRECTOR EXPERIMENTS ON EACH FILM

拍電影有拍電影的語法，那是你所必需具備的基本功。永遠都該如此。而且我認為語法非常重要。否則，就像你自稱所謂抽象畫家，其實是因為你根本畫不出真實的東西。這是本末倒置的。你可以自己訂規則，也可以盡其所能打破所有規則——大家都在做這種事——但是我認為做這件事之前，你得先了解基本語法。規則提供你一個標準，一種參考，讓你可以從這個原點出發，發展出你的創意。

比方說，如果你想製造緊張氣氛，或者讓觀眾焦慮不安，你可以故意違反構圖規則，讓角色看起來朝向畫面的短邊（short side），而非長邊

（long side）。[1]這樣做會使畫面略微失去平衡，就可能造成你所要的戲劇張力。但是在此之前，你必須先了解畫面平衡的畫框概念，之後你才能想到這一步。

　　無論如何，我認為每部電影都具有某種程度的實驗性。例如，在《孤注一擲》這部片的拍攝過程中，我學會了溜冰，我把一個跳傘用的攝影機架在頭盔上，用來拍攝舞蹈的畫面，因為當時攝影機穩定器（Steadicam）尚未問世，而機器裝備非常重，有些運鏡做不出來。[2]我們有一個碩大的推軌攝影車，要用到二十名攝助去推，而上頭只坐了一名攝影師。這太荒謬了。拍《遠離非洲》的時候，我們碰到了一個很嚴重的照明問題，我發現赤道附近的光線非常醜。那是一種直接照下去的光，會在畫面上形成極大的光線反差。我們用一般正常膠捲進行測試，拍出來的結果非常恐怖。因此，我們開始進行實驗，決定倒退一步，意思就是我們用了所能找到感光度最「快」（fast，即高感光度）的底片，大約 3000 ASA。當然，我們得降低曝光度，但是因為這種底片拍出的畫面對比度過低，反而讓畫面變得比較柔和。陰天的時候，我們就用感光度最「慢」（slow，即低感光度）的底片，讓它過度曝光兩檔（stop），然後拿去沖印，畫面因此而變得色澤豐富。[3]

1編註：一般畫面構圖，會令角色朝向畫面「長邊」（long side）──即畫框左右兩邊中離角色較遠的那一邊──讓他望向畫框外該方向的景物、或是朝畫框外該方向的另一角色進行對話；「短邊」（short side）則是畫框左右兩邊緊鄰角色的那一邊。

2原書註：攝影機穩定器是 70 年代末創造出來的設備，它是手持攝影機運動和推軌運動之間的一種厲害折衷體。攝影機穩定器由於採用了皮帶、彈簧、機械臂和監控螢幕的複雜系統，讓攝影師可以跑、跳、爬樓梯等等，這些都是笨重推軌運動做不到的，而且也不會像普通手持攝影機那樣搖晃。

3原書註：快（fast）與「慢」（slow）指的是底片感光度的高低。光線強的時候，使用較低感光度的底片，拍出來的畫面會更細緻銳利。高感光度底片通常用在低光源的情況，拍出來的畫質比較差。由於感光物質的化學反應，透過實驗可以造成驚人的效果，就像這裡的例子。

《黑色豪門企業》（*The Firm*）是我們另一部反覆實驗的電影。我為這部片下了一個決定：整部片中沒有任何靜止畫面。在每場戲的每次拍攝中，攝影師約翰・席勒（John Seale）的手永遠放在變焦鏡頭上，或三腳架的頂部，他會稍微移動相機。這動作幾乎是感覺不出來，然而他的動作如此緩慢，除非刻意去搜尋，你才會注意到。但是我覺得這做法有助於營造故事所需要的不穩定感。確實是如此，做實驗唯一的原因，絕對是為了加強劇情。如果你只是因為看起來很酷而進行嘗試，那根本就是浪費時間。

避免讓演員演戲
KEEP ACTORS FROM ACTING

通常，當我讀劇本中的某場戲，我會有種奇妙的感覺，彷彿我的腦海中聽到了那場戲的音樂。這有點抽象，但是當我到了片場，那音樂確實幫助我決定了攝影機的位置。我比較喜歡用多角度拍攝同一場戲，主要是拍對話部分，因為會有連戲的問題。有時候我會碰到一種非常直接而明顯的戲，我了解這場戲只有一種拍法，於是我就這樣拍了。但是這種情況非常罕見。

總之，我通常都從演員開始。當他們來到片場，我做的第一件事，就是把其他人都趕走。甚至小貓小狗都不能出現。演員都有很強的自我意識。這樣說他們可能有意見，不過我知道他們很容易感覺被羞辱，如果有人在旁邊看，他們可能不願意嘗試某些東西。我也從不在其他演員面前給演員表演指示。因為如果是這樣，當他再度試這場戲時，他當然知道我在觀看他，評斷他的表演，但是他也知道其他演員也在觀看他，評斷他！所以說，這是個非常私密的過程。實際上，我要做的第一件事，就是阻止演員去表演。我會說：「不要演，不要演，只要讀台詞。」這樣做讓他們放

鬆了許多。

其實我所嘗試的，是保留表演的部分，讓表演自然發生。因為那確實是會發生的。演員們很快就會根據自己的台詞四處走動，於是你就會意識到他們想做些什麼。我從來不會對他們說：「你到那裡去，然後坐在這裡，」因為如果那樣做，他們就會覺得被排除在這過程之外。他們會覺得自己並不在其中。我或許會開始給一點指導，但是我會循序漸進。我的感覺是，如果在一場戲中出了七個問題，那麼就先談一個。然後，一個問題解決了，再接著談下一個，一直繼續談下去。一次解決一個問題。你不能要求演員一口氣思考五件不同的事。你必須要有耐性。

我從來不花太多的時間彩排，因為我總擔心，或許我會在彩排中得到準確的表演，到正式來的時候，這表演卻會不見。因此，當我感覺到演員快要做對的時候，我就請劇組進來，然後讓演員回到他們的拖車，進行梳化和著裝，然後我會私下拜訪每個演員，與他們針對這場戲進一步討論。這樣做下去，當演員再度來到片場，他或她都會帶回來不一樣的感受。然後，一旦他們進入戲中，我經常會試著提早轉動攝影機。這樣做會讓演員有點緊張，讓他們有點措手不及，但是也經常會激發出更好的結果。

演員無需理解一切
AN ACTOR DOES NOT NEED TO UNDERSTAND

指導演員有很多真理。有些導演憑直覺去了解演員，有些則不然。我覺得一個導演最常發生的錯誤，就是過度指導。當導演是個重責大任，如果你沒有一直告訴別人該怎麼做，你很容易擔心自己是否沒做好導演的工作。然而事實卻是，這樣做非常愚蠢。如果一切都進行順利，你應該閉上嘴，感到欣慰。你做得越多，你越會感覺到，完成這件事所需要做的，其

實非常少。好吧，導演確實需要做很多事，但是一定有一種更簡單，更經濟，終究來說更有效的方法來做這件事，而非總是告訴別人該怎麼做。

我想，另一個必須知道的重點是：表演與智性理解無關。演員無需在傳統的方式下了解他在做什麼，他只要下去做就可以了。因此，你必須區分「生產表演的指導」和「生產智性理解的指導」，後者絕對是無用的。大部分年輕導演會花好幾個小時討論這場戲的意涵，卻從不指導這場戲的實際動作。這樣做並不會讓演員在表演中更憤怒，或更感動。演員只需要了解，在這個虛構假想的情況下，他需要哪些東西，讓他真實地存在於這場戲中。因為，所有表演都來自心之所欲。是你的心之所欲在驅使你做某事，而非來自你的心之所思。

故事，就是大挑戰
THE REAL CHALLENGE IS THE STORY

當我在日舞（Sundance Institute）工作的時候，所有我碰過的年輕導演都害怕演員。他們對於指導演員這概念感到恐懼。因此，我給他們的建議，也就是我給任何新手導演的建議就是，他們應該去觀摩表演課。更好方法的是，他們應該去上一堂表演課，從中吸收一些與表演相關的知識，因為如果你要了解演員在某個動作中需要什麼，或者不需要什麼，這會是最好的方式。

我想對新手導演建議的另一件事是，當你要的東西沒有自動發生時，技法是值得一試的。如果你要的確實發生了，請懷著感恩的心接受你的好運，並且保持安靜。如果你知道自己有出色的劇本，演員也選得很好，也有很棒的攝影師，在片場開始排練時一切都很順利，請保持安靜。不要把事情搞砸。學習保持安靜與學習講東西，兩者一樣重要。

當然，我了解大家可能都渴望挑戰。然而，我們要挑戰故事，而不是挑戰技法。例如，當我開始拍《禿鷹72小時》時，我只對勞勃·瑞福和費·唐娜薇之間的戀情感興趣。其他部分都只是背景。這故事的挑戰，就是要讓觀眾相信，在一個如此戲劇化環境下相遇（他綁架了她）的男女，可能會在不到兩天的時間內墜入情網。我把這種關係稱之為「《理查三世》的挑戰」（Richard III challenge），因為在莎士比亞的戲劇中，一個人真的可以在殺死他的敵人幾小時之後，就勾引到了死敵的遺孀。我覺得可以做到這樣，實在太讓人驚訝。當然，這並不是容易的事，而且失敗多於成功。但是，如果你只打安全牌，我可以向你保證，你永遠成就不出任何有趣的東西。

作品年表

1965 《細長的電話線 》 *The Slender Thread*

1966 《蓬門碧玉紅顏淚》 *This Property Is Condemned*

1968 《荒野兩匹狼》 *The Scalphunters*

1969 《基堡八勇士》 *Castle Keep*

1969 《孤注一擲》 *They Shoot Horses Don't They?*

1972 《猛虎過山》 *Jeremiah Johnson*

1973 《往日情懷》 *The Way We Were*

1974 《高手》 *The Yakuza*

1975 《禿鷹 72 小時》 *Three Days of the Condor*

1977 《夕陽之戀》 *Bobby Deerfield*

1979 《突圍者》 *The Electric Horseman*

1981 《惡意的缺席》 *Absence of Malice*

1982 《窈窕淑男》 *Tootsie*

1985 《遠離非洲》 *Out of Africa*

1990 《哈瓦那》 *Havana*

1993 《黑色豪門企業》 *The Firm*

1995 《新龍鳳配》 *Sabrina*

1999 《疑雲密佈》 *Random Hearts*

2005 《雙面翻譯》 *The Interpreter*

2018 《奇異恩典》 *Amazing Grace*

CLAUDE SAUTET
克勞德・梭特

b. 1924｜法國蒙魯日（Montrouge）；d. 2000｜法國巴黎

1970｜《生活瑣事》– 坎城影展金棕櫚獎提名　　1996｜《真愛未了情》– 凱薩電影獎最佳導演
1992｜《今生情未了》– 威尼斯影展銀獅獎

　　有些導演能夠以一種真實而內在的方式，捕捉他們所生存時代的本質，彷彿掌握了世代氛圍的脈搏。70 年代的克勞德・梭特就是這樣一個人。當他的作品《生活瑣事》（Les choses de la vie）問世時，就像把一面鏡子遞給一整個四十歲世代的法國中產階級，讓他們從鏡中看到了所有自身的缺陷和不足。而且，他們都喜歡這面鏡子。然後世代更迭。在不那麼政治內省的 80 年代，電影觀眾開始遠離了克勞德・梭特。對於我的這個世代，他的電影是我們父母輩偏愛的東西，所以它們很自然地被我們排拒。此外，梭特在他自己的世代，似乎也沒有太大的影響力。直到 90年代，他重執導演筒，完成了兩部非常重要的電影：《今生情未了》（A Heart in Winter）和《真愛未了情》（Nelly and Monsieur Arnaud），大家才回想起，他是個了不起的電影創作者。

　　今天，法國人經常用「克勞德・梭特式電影」來討論一種以自然和人道的方式描繪生活的電影風格。我覺得這正是他所期望的最佳回報。在他完成了非常成功的《真愛未了情》後兩年，我與梭特見到了面。每個人都熱切地期待他的下一部片，但是很令人惋惜，梭特隔年因癌症去世。與他熟識的記者都說，他不僅是一位很棒的受訪者，能夠認識他是更棒的一件事。他們說得很對。克勞德・梭特個性羞澀，但是非常直接，他也是個超級菸槍。他非常敏感，有點笨拙，然而他是一個讓你很自然會喜歡的人。我知道有許多法國和全世界的影迷，直到今天都在懷念他。

克勞德 · 梭特大師班
MASTER CLASS WITH CLAUDE SAUTET

　　我會從事電影創作全然是偶然。然而我在電影中發現了超出我期待的東西：一種文字語言無法定義的情感溝通，在那時之前，我以為只有音樂才能以非語言形式呈現。

　　我應該告訴你，我到很晚的年紀才開始閱讀，大約十六歲才開始，正因如此，由於詞彙的匱乏以及在思想表達上的障礙，我苦惱了許多年。在我腦海中，想法是以一種相當抽象的方式結合在一起，它的結構更像音樂。我並沒有音樂才華，但是我發現，電影其實具有相似的結構以及相同的表現潛質。比方說，爵士樂有一個主題，一旦這個主題發展了出來，每個演奏者都可以任意自由即興。電影也是如此：水平軸（主題和故事）保持不變，而垂直軸（基調）則由導演以自己的方式發展。唯一的不同是，電影記錄影像，它具有無法避免的紀實能力。換句話說，電影是一場夢，一場從現實建構出來的夢。因此，你必須在你所擁有的自由下，保持一定的嚴謹。你可以透過電影做很多事，但不能做所有的事。

電影最首要的是氛圍
A FILM IS ABOVE All AN ATMOSPHERE

　　我不認為任何一個有自我要求的電影作者會只滿足於導演。即使他們沒有被正式列名編劇，大部分嚴謹的導演會把寫作「引」進他們的電影書寫。如果他們把寫作任務交付他人，那是因為編劇需要專注，需要花費精力，而導演寧可保持精力，把精力集中在導演上面。就我個人而言，我沒有單獨編劇的原因之一，是因為我覺得做這件事很無聊，而且我很快就失去了初衷。最重要的是，我並非一個人工作，我需要他人的視野。我需要

討論我心底的困惑和矛盾。當我開始書寫電影時，我並沒有故事。比那更抽象。我通常只掌握到角色及角色關係的概念。

你得先了解，我從事導演工作的驅動力，是 40、50 年代的美國 B 級片。我喜歡這類電影，因為這些片沒有文學性的裝模作樣。導演只是單純拍下角色的動作，賦予足夠的關注和同情，為他們注入生命。結果，當然，他們的性格有很大部分陷入了黑暗。這就是我喜歡的東西，而我也一直試圖在電影創作中重現這種質地。這就是我所謂的「動態畫像」（a portrait in motion），換句話說，就像某種停格快照，無法避免地，它總是處在不完整或未完成的狀態。

這就是為什麼我從來不從故事出發，而是從一種抽象的東西開始，你可以稱它是一種「氛圍」。事實上，一切都起始於一份混亂的迷戀，我很難解釋這種東西，我試圖透過想像的角色，從角色之間建立起關係，並且試著尋找到這種關係中最具張力的那個點——換句話說，就是所謂的危機時刻（moment of crisis）。一旦找到這個點，我就有了主題。然後，我的工作就包括了利用電影技術來漸漸呈現，減緩，加速，或者向前推動這個主題，這些動作通常都是間接進行。這就是我營造氛圍的方式。

我很欣賞那種可以用幾句話概括一部電影的導演。例如，如果有人問我《生活瑣事》在演什麼，我只會說：「那是關於一名出車禍男人的故事」，除此之外我不知該如何回答。否則，我就會把整部片詳細介紹。

拍下語言之外的
FILMING THE UNSPOKEN

如果讓三十個導演拍攝同一場戲，你可能會得到三十種不同方式。其中可能有一個會用一個鏡頭拍完所有東西。另一個則會用一系列短鏡頭拍

攝；還有一個只拍特寫，畫面焦點放在臉部等等。這些全都是觀點問題。規則不可能一成不變──更不可能有單一規則，因為導演工作完全取決於電影作者和拍攝場景之間的物理性關係。你可以讀劇本，心裡想著：「我知道，我要從特寫鏡頭開始拍這場戲。」但是直到你到了片場，演員都進入角色之後，拍攝過程才真正開始成形。

就我個人而言──我很喜歡談這件事，因為人們經常對此提出異議──我總是試著盡可能地把拍片簡單化。我幾乎都用反拍鏡頭（reverse-angle shot）[1] 來拍對話。很多人告訴我，反拍是一種電視劇的拍攝手法。或許吧，但是在電視中，它是電視的反拍。在電影裡，卻是非常不同的。拍電視劇的時候，這是一種節省時間的做法。相反地，在電影中，我會充分利用這份簡單性來做各種嘗試：我會換鏡頭，改變節奏，改變畫面尺寸，使用過肩鏡頭（over the shoulder shot，OTS），或者避免使用過肩鏡頭，在演員身後放鏡子等等。我甚至經常要求畫面外的演員以不同的方式講台詞，或者我自己講台詞，為被拍攝的演員製造驚訝和不安的元素。我喜歡創造角色之間的不確定性，因為這樣做有助於賦予角色更大的存在感（presence）。在電視上，大家會對沉默時刻感到憂慮。然而在電影中，情況恰恰相反：凝視和沉默是情節整合的一部分。從這角度來看，單純的反拍鏡頭，可輕易造成衝突。我覺得這種場面並不是透過對話來傳遞訊息，相反地，它的目的是表達台詞背後所發生的事，以及通常不會說出來的事。

有時候我會把這個概念進一步發揮。舉例來說，當我完成《瑪多》

1原書註：反拍鏡頭是拍攝對話戲最基本的方法，畫面在兩人互相對話的中景鏡頭中來回切換。

（*Mado*）的剪輯工作時，我想到男主角幾乎沒有在電影的前半部講任何話。我想，「該死，他沒有講話，這是個問題。」但是，其實他並不需要講話。他可能說出的任何一句話，都會把角色整個破壞掉。總之，我意識到在大多數情況下，對話只是一堆低廉的陳腔濫調。而語調才是唯一有作用的東西。同樣的文字用不同的語調說出來，可以改變整場戲的戲劇張力。當你看到自己的電影被配音成另一種語言（例如德語或義大利語）時，感覺更是驚人。因為說話的語調不再一樣，突然之間，彷彿演員也變成了另一個人。

一切都來自直覺
EVERYTHIHG IS BASED ON INSTINCT

無論你對一部電影的預備部署到何種程度，現實都將無可避免地逼你在拍片現場臨時改變原有的設計。人為因素顯然是最不可預料，也是最經常導致你產生質疑的因素。

例如，在我剛開始拍攝《生活瑣事》時，我發現，只要攝影機離演員太近，其中一位演員就凍結住。他根本無法表演。於是我想到，要讓他進入狀況的唯一辦法，就是把攝影機拉遠，然後用非常長的長焦鏡頭（very long lens）來拍他。事實上，這樣做幫助他表現得更好。但是到最後，我不得不改變這部電影的整體視覺風格，因為我無法用其他鏡頭來拍攝其他演員。那樣做會不一致的。所以你看，有時候一個微小的細節就會影響到整部電影。

不過，對導演工作影響最大的因素——如果不這樣說就太荒謬了——是經濟因素。例如法國新浪潮（French New Wave）電影的「寫實」手法，就是因為預算問題。當時的人覺得在自然環境中拍片比較便宜。因此，他

們在真實的公寓拍攝，而不是在攝影棚。[2] 然而這樣的決定必定會大大影響到電影的美學風格。當你在攝影棚拍攝，你會試著把人造場景營造得栩栩如生，但是在相反狀況下，你則會嘗試把一個過度逼真的場景做風格化處理。因此，在攝影棚工作，風格處理包括創造混亂，而在實地拍攝，則是要創造秩序。這些作法都造成了許多改變。此外，在自然環境中，你一定得要用短焦鏡頭，攝影機的運動也會因此受到限制，因為你無法像在攝影棚中那樣把牆壁移開。所有這一切，最後都影響到了影片的視覺面向。

如今，大家已經知道，實地拍攝通常比攝影棚拍攝更加昂貴，因為你得進行封街，停放卡車，攜帶發電機等等。因此，他們又回到攝影棚，朝著更傳統的美學形式發展。這樣做會讓你覺得舒適便利，但也會失去只有實地拍攝才能帶給你的東西──也就是，無法預知的元素，通常都是原創的來源。面對所有這些外在因素，唯一的決策原則，就是依賴你的直覺，專注在從劇本撰寫就一直指引你的抽象概念，堅持不懈，直到電影拍攝完畢。你必須忠於自己的直覺，因為到最後，你的直覺是唯一讓你做正確決定的準則。

保持距離，同時也保持接近
KEEP YOUR DISTANCE, BUT STAY CLOSE

關於分場，從來就沒有固定的方式。你只能尋找解決問題的最佳方案。例如，我知道我拍不出所謂的「定場鏡頭」（establishing shot），就是

2原書註：「新浪潮」是指 60 年代一群法國電影創作者，他們基於經濟、藝術和政治因素，把電影從攝影棚帶上街頭，從此改變了電影史。他們抽離了電影中所有「人工的」和迷人的部分，對電影觀眾展示現實人生也可以如同幻想一般迷人。當今電影中一切可被稱為「寫實」的元素，其原始動力便來自於他們。

在一場戲的開始，對觀眾揭示空間所在地點的大遠景鏡頭。我嘗試過，但是我永遠做不出來。我不知道為什麼會這樣，然而每當我在某個新場景中開始一場戲時，我都會嘗試分場，讓觀眾透過角色的動作，察覺到場景的變化，卻不會特別意識到。

這就是為什麼我開始拍片時，總先和演員一起工作。我的言行舉止彷彿告訴他們可以自由選擇自己的位置，但是他們不是真的知道該把自己放在哪。於是我提出一些建議。我告訴他們：「你可以坐在那裡，也可以從這裡開始，再從那裡移到那裡。」我們就照這樣做，直到他們感覺動作自然流暢。對話部分的排練並不多，演員只是靜靜地唸出台詞，目的只是為了檢驗這樣的做法是否行得通。然後，我與攝影指導溝通，找出最佳角度，來拍攝剛剛排練完成的動作。

在這個時候，導演所有的問題，就在於找出能同時靠近但又保持距離的方法，如何在保持策略性距離的情況下深入角色內部。這樣的過程需要很大的專注力。當攝影指導建議畫面構圖時，我會先看一下，然後決定接受或拒絕。但是在拍攝時，我從來不會看監控螢幕，首先是因為我比較喜歡直接看到演員——我覺得演員也喜歡這樣——其次是因為，我喜歡讓攝影指導透過鏡頭，當電影的第一位觀眾。我覺得這責任很重要，這會讓人投入更多努力。很顯然，有些時候當我看到毛片，也會發現攝影操作員並沒有拍下原本設計的內容，我們得重拍。這當然不是愉快的事。但卻是遊戲的一部分。

演員都想表演
EVERY ACTOR WANTS TO PERFORM

指導演員的基礎就在於信任。針對我拍片的電影類型，有一件對我來

說很重要的事，就是要找到有足夠自信的演員——對自己，和對我都有信心——讓他們呈現自身最纖細脆弱的一面。演員曾經多次對我說：「我在這場戲裡沒有台詞。這樣會不會有問題啊？如果我什麼話也沒說，觀眾會不會以為我什麼也沒有想？」因此，我向他們保證，並解釋盎格魯-撒克遜國家長久以來對演員的理解，也就是說，用眼睛注視的演員，比用嘴巴講話的演員更有存在感。

戲劇張力的一切，都取決於演員的凝視，這是一定的。有些演員會擔憂，沒有語言提示，會影響到他的表達能力，因此你必須給他們信心，獨立存在的信心。同樣地，有些女演員不希望把頭髮往後梳，因為她們會有赤裸感。但是我卻喜歡那樣，因為她沒有任何隱藏的可能，所以會表現得更好。

當然，這是我在羅美・雪妮黛（Romy Schneider）身上所發現的。排練《生活瑣事》的時候，我見過她一次，當時她把頭髮梳高，我想：「這真是太不一樣，太不可思議了——她甚至不需要講話！」從那時起，我就經常在女演員身上用這一招，因為這樣做讓她們散發出更多的力量，以及纖細度。

但是，在正確指導演員之前，你得先找到合適的演員。這件事需要和演員大量會面、對話，你開始無所不談：政治，童年，艱難時刻……然後過了一會兒，彼此間開始建立出一份信任感，你會間接發現演員身上的許多潛力，但是由於當時並沒有在拍攝，演員無法控制自己的形象。他到最後終於展現了自己的性格面向，而你需要讓他明白，你對他所表現出來的真實脆弱感到興趣，並且給予鼓勵。剩下的——換句話說，就是要去了解演員是否適合角色——這部分並沒有想像中那麼重要，原因很簡單，每個演員都想表演，他們都希望盡可能扮演一個不像他或她的人。因此，真

正的問題並不是知道演員是否匹配角色，而是他或她是否也能夠匹配我。而且，演員們都知道這一點。當我拍《真愛未了情》，遇見米歇爾‧賽侯（Michel Serrault）時，他剛看完劇本，我問他是否對這角色感興趣。他馬上笑著說：「我呢？我也讓你感興趣嗎？」這些都是個性問題。你可以讓一個演員來唸陳腔濫調，但是如果他的個性足夠鮮明，就不會是陳腔濫調。

我們的電影教了我們什麼
WHAT OUR FILMS TEACH US

我從來沒有真正滿意過我的任何一部作品。通常，在剪輯工作的尾聲，我會告訴自己，畢竟我沒有做得很糟。在一般情況下，這並不完全是我想拍的電影，但是很接近。然而，多年後回頭再看這部片，我卻經常感到沮喪。我在自己的作品中看到了似乎非常尷尬笨拙的東西。的確，我還是發現其他一些美麗的東西，甚至有某種優雅，但是我經常無法理解，或者不記得我當時是怎麼做到的，這簡直讓我更沮喪！

回顧自己的作品永遠是一場啟發性的歷程。你經常會發現，由於你明智的思考，你強化了某些東西，而這些東西其實相當明顯。這是你從第一部電影中學習到重要的一課。你了解到，電影語言的本身就提供了各種技巧，無需解釋就可以解釋一切。

再次回顧自己的電影，你還會發現，一切其實都是共通的，在不知不覺中，你把自己的一切放進了電影當中。就我個人而言，事過境遷後再度反省，我可以清楚地感覺到我的痴迷，我對待男性角色總是比女性更嚴苛，或許是因為我的童年，以及我缺少父親的成長過程。這些東西總是會回到我的每一部電影裡，無論我是否有意識到。儘管場景改變了，角色

改變了，但是潛藏之下的主題，終究還是會回來。事實上，儘管我在每個新的拍片計畫中投入大量心思，努力讓每部作品都能有所不同，但是到最終，我的一生都一直在拍同一部電影。

作品年表

1955 《早安微笑》 *Bonjour sourire!*

1960 《黑幫追緝令》 *The Big Risk／Classe tous risques*

1965 《獨裁者的武器》 *The Dictator's Guns／L'arme à gauche*

1970 《生活瑣事》 *The Things of Life／Les choses de la vie*

1971 《馬克思與拾荒者》 *Max and the Junkmen／Max et les ferrailleurs*

1972 《她與他們的愛情》 *César and Rosalie／César et Rosalie*

1974 《三兄弟的中年危機》 *Vincent, François, Paul...and the Others／Vincent, François, Paul...et les autres*

1976 《瑪多》 *Mado*

1978 《一個簡單的故事》 *A Simple Story／Une histoire simple*

1980 《浪子》 *Un mauvais fils*

1983 《夥計》 *Waiter!／Garçon!*

1988 《相聚數日》 *A Few Days with Me／Quelques jours avec moi*

1992 《今生情未了》 *A Heart in Winter／Un cœur en hiver*

1995 《真愛未了情》 *Nelly and Monsieur Arnaud／Nelly et Monsieur Arnaud*

改革創新
REVISIONISTS

Woody Allen｜伍迪·艾倫
Bernardo Bertolucci｜貝納多·貝托魯奇
Martin Scorsese｜馬丁·史柯西斯
Wim Wenders｜文·溫德斯

影迷之間似乎有一份共識，都認為 70 年代是電影史上最豐富多產，最具原創性的年代。這四位電影創作者很幸運，他們都在這段時期間始自己的藝術生涯，他們可以自由創作，甚至被鼓勵從形式和內容上重建電影規範，他們以多種方式運用電影，把電影當作政治表達的工具，個人內省的橋樑，反映社會殘酷的鏡子，或者探索全新敘事模式的媒介。

WOODY ALLEN
伍迪・艾倫

b. 1935 │ 美國紐約市布魯克林區

1978 │《安妮霍爾》– 奧斯卡最佳影片
1980 │《曼哈頓》– 凱薩獎最佳外語片
1986 │《開羅紫玫瑰》– 凱薩獎最佳外語片

2006 │《愛情決勝點》– 義大利電影金像獎最佳外語片
2012 │《午夜巴黎》– 奧斯卡最佳原創劇本

　　法國影迷一直把伍迪・艾倫當成神。這位導演以滑稽的方式，將他在法國的熱情追隨者歸因於「聰明的字幕」。然而，很少有電影創作者成就過如此多產又多樣的個人作品集（三十五年當中拍了三十五部電影）。[1] 艾倫是最實在的藝術家，或許這就是為何他總是自我隔絕於電影世界之外，他居住在歐洲和美洲之間，一個叫做「曼哈頓」的島上。多年來，訪問他的機會就像去喜馬拉雅山上訪問雪人一樣渺茫。然後到了 90 年代末，基於某種原因，艾倫對於公眾宣傳的態度有了一百八十度的轉變。我是當時在巴黎最早有幸與他面對面交談的記者之一。我在 1996 年，因為這個大師課程與他見面。他剛剛完成了《大家都說我愛你》（*Everybody Says I Love You*），這也是他多年來第一次在美國與法國都廣受好評的一部片。

　　艾倫本人和他的電影一樣令人著迷，他表達清晰，思考睿智。我剛開始時很緊張，因為他的公關給我的訪談時間非常少。但是，艾倫鎮定自若，自信而篤定，他從不離題，也從不會話說一半。整個訪談在半個小時內完成，最後文字的內容，幾乎是我們對談一字不漏的逐字稿。

1 編註：原書寫成於 2001 年，時年艾倫已完成生涯第三十五部片，往後艾倫仍以平均一年一部的驚人活力，拍片至今。

伍迪・艾倫大師班
MASTER CLASS WITH WOODY ALLEN

　　我從來沒有被邀請去教電影，而且坦白說，我也從沒想過教電影。好吧，其實在哈佛大學教書的史派克・李（Spike Lee）曾經要求我跟他的學生們談話，我很樂意做這件事，但是到最後，我感到有點沮喪。問題在於，我覺得幾乎沒什麼可教的，真的，我不想潑他們冷水。然而事實就是，你有天分，不然就是沒天分，如果你沒天分，你可以學習一輩子，但是這對你毫無意義。你不會因此而成為一個更好的電影創作者。可是如果你有天分，你無需太多工具，很快就會上手。無論如何，身為一個導演，你最需要的是心理方面的協助，包括：保持平衡，自我紀律等等。技術方面倒是其次。許多才華橫溢的藝術家都被自己的精神問題、疑慮和焦慮所毀滅，或者太多外務讓他們分心。這正是危險所在，而這些因素，也正是作家或電影創作者首先應該去解決的。

　　所以，回到史派克・李的課堂上，我確實沒什麼東西可以教給學生。學生們會問我一些問題，例如：「為什麼你在《安妮霍爾》裡，可以停下來直接與觀眾對話呢？」我所能回答的只是：「好吧，我的本能教我這樣做。」我覺得這是我在拍電影中學習到最重要的一課：對於有能力做得到的人，這並不是什麼大不了的祕密，你不應被它嚇到，或者以為那是某種神祕、複雜的東西，反而讓自己陷入泥沼。你只需要跟隨自己的直覺。而且，如果你有才華，那就不會困難。如果你沒有才華，那就根本不可能。

導演為自己拍電影
DIRECTORS MAKE FILMS FOR THEMSELVES

　　首先要說，我認為有兩種不同類型的導演：自己書寫內容素材的導

演，以及不這麼做的導演。一般人很難兩者兼顧，也很難在書寫和不書寫自己的電影之間輪番替換。我並不是說這兩種類別有優劣之分，或者這個類型的導演比那個類型的導演厲害。他們只是彼此不同而已。當你自己編寫劇本，你就會一直拍出具有個人特色的電影。你的風格很快就會成型，而某些你所關注東西，也會不斷重新出現。因此，像這樣的導演，觀眾會更容易觸碰到他的個人。至於一個每次都改編不同作家劇本的導演，他可能會做得很出色，而且，如果是個好劇本，也可能會成為一部真正偉大的作品，但是你永遠都不會擁有電影作者的品質。所以說，這件事可能有好也有壞：你可以寫自己的劇本，拍出具有個人特質的電影，但是如果你對生活缺乏興趣，或者沒有任何創新的東西可談，那麼你拍出來的電影，絕對不會比改編好劇本的導演來得好。

有了這個概念，我覺得所有導演都應該為自己創作電影，而且他們的職責是，無論遭遇到什麼障礙，他們必須確切地忠實於自己的電影，始終如一。導演必須是電影的主人，永遠都該如此。導演一旦成為電影的奴隸，他就迷失了。然而當我說導演必須為自己創作電影，並不是說你要鄙夷觀眾。我個人的感覺是，如果你拍一部自己喜愛，並且也製作精良的電影，那麼你也會讓觀眾喜愛，或者至少會吸引一部分觀眾。但是，去猜測觀眾的喜好，並且嘗試投其所好，我覺得是錯誤的。因為如果是那樣，你乾脆就讓觀眾上場幫你導演好了。

當我到了片場，我什麼都不知道
WHEN I GET ON THE SET, I DON'T KNOW ANYTHING

每個導演都有自己的工作方式。我知道許多導演一大早就到片場，很明確地知道他們要拍什麼，以及如何拍攝。他們在到片場兩週前就準備好

了。他們知道該用哪顆鏡頭，該如何構圖，要拍多少個鏡頭。我則剛好相反。當我進入片場，我完全不知道我要怎麼拍攝該拍的東西，我也沒有好好思考過。我喜歡不帶任何先入為主的想法來到片場。我從不排練；在拍攝之前，我也從來不去看片場。我早上到，就根據當天早上的感覺以及當時的心情，決定我要做什麼。我承認，這並不是個好的工作方式。但是對我來說非常舒服自在，不過，我認識的大部分導演，總是超前部署，萬事齊備。

此外，在實際拍攝方面，我所偏愛的工作方式也與其他導演不同。通常，導演讓演員到片場，讓他們試戲，然後在旁觀看，再根據狀況，與攝影指導一同決定應該在哪裡架攝影機，以及需要拍多少個鏡頭。我不是那樣做。我會跟攝影師一起走來走去，看看我想讓演員在哪裡表演，以及我希望畫面是什麼樣子，然後當演員進來，我會請他們配合我剛才決定好的攝影鏡位。我會對他們說：「你在這裡講這個，然後過去那邊，然後說那個。你可以在那裡停留一下下，但是之後我要你過去那裡說這個。」這種導戲的方式，比較類似劇場，你可以說，我所選擇的電影畫框，等同於舞台的邊界。

然而問題是，我不會多角度拍一個鏡頭，而是嘗試一個鏡頭拍掉一場戲，或者盡可能接近。如果沒有必要，我就不會喊卡，我也從來不會用不同角度拍攝同一場戲。此外，當我喊「卡」之後，我會從上一個喊「卡」結束的準確瞬間，繼續拍接下來的鏡頭。我從來不會多角度拍同一個東西，部分原因是我太懶惰，部分是因為我不喜歡演員一而再、再而三做同樣的事。這樣的話，演員可以保持新鮮感與自發性，更可以做許多不同的嘗試。他們每次都能以不同的方式演同一場戲，而且不必擔心連戲的問題。

喜劇需要斯巴達式的嚴格
COMEDY REQUIRES SPARTAN DIRECTION

　　喜劇是一種特別的類型，拍喜劇對導演工作的要求非常嚴格。這裡的重點是，觀眾的笑聲是無法擋的。沒有東西可以讓聽眾從該笑的笑點上分散掉。如果你過分運動攝影機，或者剪接太過細碎，都有可能把笑點整個毀滅掉。所以，幻想色彩濃厚的喜劇，是很難製作的。喜劇必須真實、簡單、清晰。你幾乎沒有機會拍得非常戲劇性。你真正想要的，是一個好看，純淨，開放式的框架，就像卓別林（Chaplin）或基頓（Keaton）電影。你想看到一切，你想看到演員做正確的事。而且，你不會做任何破壞時間節奏的事，因為節奏就是喜劇的一切。因此，做喜劇是很斯巴達的，當然，這對於導演來說也非常挫敗。至少我是這麼覺得。我拍過的許多「嚴肅」電影，或許就是一種擺脫挫敗感的方式。因為拍電影的本能已然內化在你體內，你要嘗試，你要突破，你要享受攝影機，享受畫面的運動。但是在喜劇中，你得把這些東西壓抑下去。

　　當然，每個導演都會在規則的外圍，找到一種方法。比方說，我拍戲的時候不喜歡喊「卡」，所以我經常使用變焦鏡頭。這樣，在拍的時候，我可以放大面部，拍下特寫，接著進入遠景，然後再移到中景。這種技術讓我可以在片場進行剪輯，而不是在剪接室。我想，利用推軌推拉畫面也會得到同樣的結果，我有時候也會那樣做。但是這其中還是有些區別。首先，並不是每個時候都有足夠的空間可以利用。因此，變焦鏡頭的拍攝比較具有「功能性」，然而實際上只要運動攝影機，你拍出的鏡頭畫面就會增加情感的重量，但是這並不一定是你想要的。有時候，你想要做的，就只是接近某個東西，以更好的視覺來呈現它，如此而已。你不一定要一面呈現，一面大喊：「你看！你看！」而那正是攝影機運動通常會做的。

規則是為了打破它
RULES ARE MADE TO BE BROKEN

指導喜劇的規則如此嚴格，這一點雖然很重要，但是我也認為，保持實驗精神也非常重要，甚至更加重要。例如，在我拍《變色龍》之前，我從來不相信我只需要呈現一個人上車，或走出房子等簡短畫面，就有可能創造出一個角色。我從來沒想過我可以利用紀錄片模式，來拍一部以角色作為劇情動力，並且非常個人的電影。然而，它奏效了。我並不是說你每次都非得做得如此特異獨行，如此有冒險性；我也不是說這樣做一定會奏效，但是知道這方法確實可行，確實大快人心。

另外，以《賢伉儷》（*Husbands and Wives*）為例，我拍這部片的方式，與我先前所說的喜劇視覺風格完全背道而馳。許多人批評我這部片的拍法，其實就是把攝影機扛在肩膀上持續運動。他們覺得這樣做太誇張了。但是我真心認為，這才是我心目中的最佳攝影機運動方式（或者至少是最適合的）。大部分導演都把攝影機運動純粹當成一種拍電影的樂趣：它其實是個工具，讓你把拍片工作做得更好，但是在實踐上，你必須保持簡約，因為你也不想糟蹋掉它的效果。

就我個人，我花了很長一段時間才開始讓攝影機有動作。起初我沒有經驗，然後我開始與一位傑出的攝影師高登・威利斯（Gordon Willis）合作，他有個獨到的專長，他打光的方式，通常會讓你避免四處運動攝影機。當我開始與卡羅・狄・帕馬（Carlo Di Palma）合作之後，我開始使用攝影機運動。我循序漸進地在電影中運動攝影機，而《賢伉儷》或許是這技法運用的巔峰。而我喜愛這部電影，因為第一次，鏡頭的移動並非單純出於導演的喜好，而是出於劇情需要。它們反映了人物內心的混亂精神狀態；我可以說，那甚至變成了角色的一部分。

要指導演員，就讓他們盡情去做
TO DIRECT ACTORS, JUST LET THEM DO THEIR WORK

人們經常問我指導演員的訣竅，當我回答說，你只要找有才華的厲害演員，讓他們自己演，大家總以為我在說笑。但這是真的。許多導演傾向過度指導演員，而演員也耽溺於此道，因為，好吧，他們喜歡被過度指導。他們喜歡針對角色，無止無盡地討論；他們喜歡把這一套塑造角色的過程搞得很學術化。演員經常會因此而困惑，然後失去自發性，失去發揮天賦的本能。我想我現在知道這是怎麼一回事了。我認為如果演員──可能也是導演──發現自己的工作可以如此輕鬆自然，他們會感到不安，因此他們很努力讓這件事變得很複雜，以證明他們所得的報酬是合理的。而我從沒有這種思維。

如果演員有一、兩個問題，我當然會盡力回答，但除此之外，我採用有才華的演員，讓他們表演自己所擅長的。我從不強迫他們，我完全相信他們的表演本能，而我也從來沒有失望過。正如我先前所說的，我喜歡拍很長而且沒有中斷的戲，這正是演員所喜愛的，因為表演就是全部。大部分的電影拍攝中，他們拍三秒鐘，讓演員動動頭說兩個字，然後他們得等個四個小時，才能從另一個角度拍這場戲的結尾。演員剛暖身好，就被迫停下來。這真是非常讓人沮喪，我覺得這樣做無法讓演員愉快地工作，甚至完全相反。因此，每當我的電影上映，大家總是對演員的精彩表演感到驚訝──演員本身也對自己發揮出來的演技驚訝無比，他們把我當英雄！不過事實是，他們才是真正完成這件工作的人。

必須避免掉的一些錯誤
A FEW MISTAKES TO AVOID

當然，許多錯誤是導演必須極力避免的。我想到的第一個，可能是要避免任何無助於你願景的嘗試。這種狀況經常發生，在拍片的過程中，你腦子裡會跳進一個妙招，或者你很想試的東西。但是如果這想法不屬於你的這部電影，你必須以誠實公正的態度，把它擱在一邊。這並不表示你頑固不通。相反地，如果你硬做下去，可能會是個錯誤。電影就像植物。一旦撒下種子，種子就會開始自然有機地生長。如果導演希望看到結果，他本人也必須以相同的速度成長。他必須準備好面對各種變化。他還必須對他人的意見保持開放態度。當你在寫劇本時，你獨自一人面對一堆稿紙：你可以掌控一切。但是到了拍片現場，又是另一回事了。你仍然控制著全局，但是同時你也需要其他人的幫助，才能完成這件事。這是你必須理解、接受和感激的一件事。而且，你必須擅於利用自己已經有的東西。決心意志是一種品質，而固執己見絕對是個錯誤。

　　我也認為，在劇本不成熟，準備不足的情況下就開拍電影是大錯特錯，「沒關係，可以在拍片現場搞定」這樣的想法是不對的。經驗告訴我，如果有一個好劇本，即使導演導得很爛，也有可能拍成一部不錯的電影；但是如果你的劇本很差，即使導演功力好，也很難看出差別。

　　最後，我要警告所有未來的電影創作者，你們最大危險就是，自以為了解電影的一切。我今天拍電影，但是對於觀眾的反應，仍然感到驚訝，甚至震驚。我以為他們會喜歡這個角色，但是到頭來，他們對這個角色完全無感，他們喜歡另一個我從來沒有思考太多的角色。我覺得他們會在某個點大笑，他們後來卻笑一個我從來就不覺得有多好笑的東西。在某種程度上，這有點令人挫敗。但這也是拍電影神奇，迷人，令人開心之處。如果我自以為對電影通曉透徹，那我應該早就不幹這一行了。

作品年表

1966 《莉莉虎，怎麼啦？》 *What's Up, Tiger Lily?*

1969 《傻瓜入獄記》 *Take the Money and Run*

1972 《香蕉》 *Bananas*

1972 《性愛寶典》 *Everything You Always Wanted to Know About Sex（But Were Afraid to Ask）*

1973 《傻瓜大鬧科學城》 *Sleeper*

1975 《愛與死》 *Love and Death*

1977 《安妮霍爾》 *Annie Hall*

1978 《我心深處》 *Interiors*

1979 《曼哈頓》 *Manhattan*

1980 《星塵往事》 *Stardust Memories*

1982 《仲夏夜性喜劇》 *A Midsummer Night's Sex Comedy*

1983 《變色龍》 *Zelig*

1984 《瘋狂導火線》 *Broadway Danny Rose*

1985 《開羅紫玫瑰》 *The Purple Rose of Cairo*

1986 《漢娜姐妹》 *Hannah and Her Sisters*

1987 《那個時代》 *Radio Days*

1987 《情懷九月天》 *September*

1988 《另一個女人》 *Another Woman*

1989 《大都會傳奇》 *New York Stories*（段落「伊底帕斯的煩惱」〔Oedipus Wrecks〕）

1989 《愛與罪》 *Crimes and Misdemeanors*

1990 《艾莉絲》 *Alice*

1992 《影與霧》 *Shadows and Fog*

1992 《賢伉儷》 *Husbands and Wives*

1993 《曼哈頓神秘謀殺》 *Manhattan Murder Mystery*

1994 《百老匯上空子彈》 *Bullets Over Broadway*

1995 《非強力春藥》 *Mighty Aphrodite*

1996 《大家都說我愛你》 *Everyone Says I Love You*

1997 《解構哈利》 *Deconstructing Harry*

1998 《名人百態》 *Celebrity*

1999 《甜蜜與卑微》 *Sweet and Lowdown*

2000 《貧賤夫妻百事吉》 *Small Time Crooks*

2001 《愛情魔咒》 *The Curse of the Jade Scorpion*

2002 《好萊塢結局》 *Hollywood Ending*

2003 《說愛情，太甜美》 *Anything Else*

2004 《雙面瑪琳達》 *Melinda and Melinda*

2005 《愛情決勝點》 *Match Point*

2006 《遇上塔羅牌情人》 *Scoop*

2007 《命運決勝點》 *Cassandra's Dream*

2008 《情遇巴塞隆納》 *Vicky Cristina Barcelona*

2009 《紐約遇到愛》 *Whatever Works*

2010 《命中注定，遇見愛》 *You Will Meet a Tall Dark Stranger*

2011 《午夜‧巴黎》 *Midnight in Paris*

2012 《愛上羅馬》 *To Rome With Love*

2013 《藍色茉莉》 *Blue Jasmine*

2014 《魔幻月光》 *Magic in the Moonlight*

2015 《愛情失控點》 *Irrational Man*

2016 《咖啡‧愛情》 *Café Society*

2017 《愛情摩天輪》 *Wonder Wheel*

2019 《雨天‧紐約》 *A Rainy Day in New York*

BERNARDO BERTOLUCCI
貝納多‧貝托魯奇

b. 1941 | 義大利帕爾瑪（Parma）

1970 |《同流者》– 柏林影展金熊獎　　　1988 |《末代皇帝》– 奧斯卡最佳導演
1973 |《巴黎最後探戈》– 銀緞帶獎最佳導演　　2004 |《戲夢巴黎》– 義大利金球獎最佳導演提名

　　當我試著形容貝托魯奇，第一個出現在腦海中的是「寧靜」（serenity）這個詞。當然，他曾經歷過狂野、叛逆的 70 年代，當時的他，創作出挑釁、政治取向的電影。然而二十年後，我坐在他身旁聽他講話，我不禁開始思考為何他近期選擇創作一部關於佛陀的電影。沒錯，他的眼睛裡仍然有一道促狹意味的小閃光，我想他一定有發脾氣的時候，但是我們在瑞士盧卡諾影展見面的那天，他身上只散發出一股平靜。他出色的導演生涯，為他得到了終身成就獎的肯定。他打趣道：「我希望這個獎不是在暗示我的藝術生命已經結束。」

　　人們對貝納多‧貝托魯奇的記憶，多半來自《巴黎最後探戈》（Last Tango in Paris）和《末代皇帝》（The Last Emperor，此片為他得到了九項奧斯卡獎）。但是我覺得《同流者》（The Conformist）才是他的傑作。這部電影呈現了所有貝托魯奇作品力量的精髓，包括政治觀點，歷史觀點，個人悲劇，精彩的演員表演，以及或許是業界最有啟發性的攝影指導維托里奧‧斯托拉羅（Vittorio Storaro）的精彩光線視覺（他幾乎參與了貝托魯奇所有電影）。對於參與導演大師班這想法，貝托魯奇微笑了一下，想必這是因為他在 60 年代就拒絕了自己的電影老師，但是他的表現優雅，而他講出來的東西比他原本預期的多得多。

貝納多·貝托魯奇大師班
MASTER CLASS WITH BERNARDO BERTOLUCCI

　　我沒上過電影學校。我很幸運在年輕的時候擔任皮耶·保羅·巴索里尼（Pier Paolo Pasolini）電影的助理，這就是我學習導演的方式。多年以來，我對於自己缺乏理論訓練而感到自豪，我仍然相信，片場或許就是最佳電影學校。再次聲明，我知道並非每個人都有這種機會。還有另一點：我認為學習拍電影，你不只需要製作電影，還需要盡可能多看電影。這兩件事的重要性是相當的。或許這也是我今天會建議去唸電影學校唯一的原因：這是個發掘各類電影的機會，而這些電影是你在一般戲院所看不到的。

　　不過坦白說，如果有人要我教導演，我會很茫然。我覺得我不知道該從何開始教起。或許只放放電影給大家看，我就覺得滿足了。而我一定會選的一部片，就是尚·雷諾（Jean Renoir）[1]的《遊戲規則》（*The Rules of the Game／La règle du jeu*）。我會告訴學生在這部電影中，尚·雷諾如何在印象派（他父親的藝術）和電影（他自己的藝術）之間搭起一座橋樑。我會試著證明這部片如何體現每部電影所追求的目標，亦即：把我們傳送到另一個空間。

敞開大門
LEAVE THE DOOR OPEN

　　我有幸在 70 年代於洛杉磯遇見尚·雷諾。他當時坐在輪椅上，已經快

1編註：尚·雷諾（1894–1979），法國導演，印象派畫家雷諾瓦（Pierre-Auguste Renoir）次子。法國「詩意寫實主義」（poetic realism）電影運動代表人物，代表作《大幻影》（*La grande illusion*）、《遊戲規則》為後世電影帶來巨大影響。

要八十歲了。我們談了一個小時，我很驚訝地發現，他對電影的看法，與我們自認在新浪潮中發現的完全一致，只不過他早在三十年前就發現了！在某個時候，他說了些讓我印象深刻的事，那是我在學習電影製作方面最重要的收穫與教訓。他說：「你必須永遠敞開拍電影的大門，因為你永遠無法預料會發生什麼事。」當然，他的意思是，你必須為無法預料的，意料外的，以及自發的東西保留空間，因為這些東西經常會創造出電影魔力。

在我的電影中，我總是敞開大門，讓生命力進入拍片現場。然而矛盾的是，這也造成了我的劇本越來越結構化。如果我的工作條件很完備，我就可以更加自在地進行即興創作。對我來說，意外的趣味性，就在於它出現在一個理論上一切都部署完備的狀態中。例如，如果我在陽光普照下拍外景，但是拍攝途中飄來一朵雲掩蓋住太陽，光線開始意外變化，那我就如同置身天堂！更特別的是，如果持續拍攝，雲層繼續往前飄，直到太陽又再度出現……這樣的事簡直太棒了，因為那代表了即興的極致。

然而，「敞開大門」不僅只限於片場之內。在我開始拍電影之前，我曾經寫過詩，所以剛開始的時候，我把攝影機看成另一枝筆，而非我過去用來寫詩的筆。在我的心目中，我獨立拍了一部片。嚴格來說，我就是它的作者。然後，隨著時間的流逝，我了解導演可以激發周遭每個人的創造力，更加理想地呈現自己的想像。電影是個熔爐，融合了整個劇組的才華。電影膠捲比想像中更加敏感細緻，它不僅記錄了鏡頭前的東西，也記錄了它周邊所有的一切。

做夢夢見拍攝鏡頭
I TRY TO DREAM MY SHOTS

　　既然我從未學習過電影理論，電影「語法」的概念，也對我沒有任何意義。而且，按照我的思維邏輯，如果這種語法確實存在，那也是需要被定義的。電影語言就是這樣發展出來的。當高達拍《斷了氣》（Breathless ／À bout de souffle）的時候，他所用的語法是「超強跳接」（power to the jump cut）[2]。讓人驚訝的是，如果你看過約翰・福特（John Ford）的最後一部電影《七女人》（7 Women），你會發現這位好萊塢最傳統的導演之一，一定也看過《斷了氣》，並且開始親身實踐跳接剪輯，若早個十年這種事根本無法想見。

　　有很長一段時間，我都把每個鏡頭當成最後一個鏡頭，彷彿有人會在我拍完這個鏡頭之後，就把攝影機沒收掉。因此我有一種感覺，就是我在「偷跑」每個鏡頭，在這種心態下，我更不可能用「語法」甚至「邏輯」來思考。即使在今天，我還是不大會做任何事前準備。事實上，我試著做夢夢見隔天在片場要拍的鏡頭。如果有一點幸運，我有可能夢得到。如果運氣不佳，當我隔天早上到片場時，我會讓自己獨自一人，帶著取景器在片場內遊走。我會環顧四周，試著想像角色的動作，以及他們所說的台詞。我試著尋找這一切，試著賦予它生命，彷彿這場戲已經無形地發生了。然後，我讓攝影機進來，把演員叫過來，嘗試看看我想像中的場景是否可以真實地被體現。剩下的過程就是攝影、演員和燈光之間漫長的微

2原書註：跳接剪輯（jump cut）違反了所有傳統剪輯的規則（即鏡頭之間的連接應該平順而無形）。如果處理得當——就像高達在《斷了氣》中所做的那樣——跳接技巧可以創造傑出的動能。如果處理不當，觀眾就會覺得導演不知道自己在做什麼。

調。因此，這是個持續的過程，我嘗試在此過程中確保每個拍攝出的鏡頭都會衍生出下一個。

拍前的溝通
COMMUNICATION OCCURS BEFORE THE FILM

溝通是保持電影順暢運作的重要因素。你得在拍片之前就建立起這種溝通，因為到了片場再做這件事就為時已晚了。

例如，當我決定拍《巴黎最後探戈》時，我帶維托里奧·斯托拉羅（Vittorio Storaro）到巴黎大皇宮（Grand Palais）去看法蘭西斯·培根（Francis Bacon）的畫展。我讓他看這些畫作，並對他解釋這些畫就是我想使用的靈感源頭。如果你看完了整部電影，片中的橙色調，就有直接受到培根的影響。然後，我帶馬龍·白蘭度（Marlon Brando）去看同一個展覽，給他看你們在電影片頭畫面中所看到的那幅畫。當你第一次看這幅畫，畫中似乎頗具象徵。但是如果你觀察它一段時間，畫中的自然性就蕩然無存，而變成了畫家當下的潛意識表現。我對馬龍說：「你看到那幅畫了嗎？好，我希望你重現同樣強烈的痛苦。」這其實是我在拍片過程中給予他唯一的，而且最主要的指導。我經常這樣使用繪畫，它讓你可以更有效率地進行交流溝通，遠勝過千言萬語。

攝影機把我迷住了
I'M OBSESSED BY THE CAMERA

在我的電影中，攝影非常重要——直到今天依然如此。我實在無法控制這份迷戀。我真真實實地迷上了攝影機的整個機體，尤其是鏡頭。攝影機主宰了我的導演方向，從某個層次上來說，我的攝影機永遠在運動，在

我近期的電影中，它甚至運動得更多。攝影機在戲中進進出出，彷彿故事中的一個隱形角色。我無法抗拒攝影機運動的誘惑。我覺得這是來自角色之間建立感官關係的慾望，期待讓攝影機運動逐漸轉化成角色間的感官關係。我一度認為「推入」（tracking in）是孩子奔向母親的運動，而「拉出」（tracking out）則相反，也就是孩子試圖逃離母親的運動。

無論如何，攝影機是我拍電影最主要的樂趣。因此，我必須與演員和技術人員事先進行溝通，以便讓我把片場大部分的時間花在攝影機運動以及選擇鏡頭上。我幾乎從來不用變焦鏡，我不知道為什麼，但是我發現它的動作有點假。我記得有一次在拍《蜘蛛策略》（*The Spider's Stratagem*），我想用用看變焦鏡，來變化一下。我玩了一個小時，玩到快要吐了。然後我摘掉鏡頭，告訴自己再也不想見到它了。這些日子來，我開始與變焦鏡和平共處。我以非常單純，幾乎功能性的方式來使用它。但是過去很多年來，我一直視它為惡魔的工具。

演員的奧祕
SEEK OUT THE MYSTERY OF THE ACTOR

我認為與演員合作愉快的祕訣，首先得知道如何選擇演員。為了達到這目標，你得先花一秒鐘，忘掉劇本中的角色，然後看看你眼前這個人是否讓你感到興趣。這一點非常重要，因為在拍片過程中，你對這位演員的好奇心，會引導你探索他在故事中的角色。有時候，你選了一位演員，因為他或她似乎完美符合劇本中的角色要求，但是後來你了解到，這並不是很有趣，沒有什麼奧祕可言。電影背後的驅動力，首要也最重要的，就是好奇心，也就是導演對於發掘角色的欲望。

至於指導演員，我想說的是，我總是試圖將「真實電影」（cinéma

vérité）的規則，放在虛構的世界中。例如在《巴黎最後探戈》中，當馬龍・白蘭度躺在床上對瑪麗亞・施耐德（Maria Schneider）傾訴自己的過去，這段話是白蘭度自己編出來的。我告訴他：「她會問你問題；只要你願意，你就回答她。」於是他開始描述那些惱人不堪的事，好像他是導演，而我卻像個觀眾──換句話說，我無法分辨他在說謊，還是在說真話。然而這就是即興的目的：試圖觸及真實，呈現隱藏在角色面具後面，更加真實的東西。的確，那正是我最早對白蘭度說過的話。我對他說，我希望他丟掉他在「演員工作坊」（Actors Studio）的面具，我要看到他被面具掩蓋掉的東西。幾年前，我們又碰到面。我們聊天聊了一下子，然後他帶著調皮的笑容說：「所以，你真以為我在那部電影中，把我真實的自我展現給你看，是嗎？」我不知道他到底做了什麼，不過，他演得真的太棒了。

什麼是電影？
WHAT IS CINEMA?

從表面上看，電影彷彿是圖像概念的建構物。然而對我而言，電影更神祕之處，在於它一直是一種方法，去探索更個人，更抽象的東西。我的電影拍到最後，總是與我最初的想像差別甚大。因此，這是一種漸進的過程。我經常把電影和海盜船相提並論，你隨著創意的風向隨興漂遊，永遠不知道最終會著陸在何處。特別是像我這種喜歡走相反路線的人。

確實，曾經有一個時期，我相信矛盾是一切的基礎，是每部電影背後的推動力。這就是我創作《1900》的方式，這是一部描述社會主義誕生的電影，資金卻來自美國。在這部電影中，我讓好萊塢演員與來自義大利波河河谷（Po Valley）的農民混在一起演出，這些農民從來沒有看過攝影

機，做這件事讓我很開心。在我 60 年代開始拍電影的時候，當時的電影創作者有個所謂的巴贊（André Bazin）問題：「什麼是電影？」（What is cinena?）[3]。這是一份永不間斷的質疑，最後變成了每部電影的主題。然後，世事變遷，我們不再問這個問題。但是，我感覺到今天的電影正面臨巨大的動盪，我們失去了太多電影的獨特性，而巴贊曾提出的問題，再度成為議題，我們應該再度質疑。電影是什麼？

3原書註：安德烈・巴贊（1918–1958），戰後法國影評人和電影理論家，他協同發起了傳奇性的《電影筆記》（Cahiers du Cinéma）雜誌，啟發了法國新浪潮的電影創作者。

作品年表

1962 《死神》 *The Grim Reaper*／*La commare secca*

1964 《革命前夕》 *Before the Revolution*／*Prima della rivoluzione*

1968 《夥伴》 *Partner*

1969 《福音書》 *Love and Anger*／*Amore e rabbia*（段落「Argonia」）

1970 《蜘蛛策略》 *The Spider's Stratagem*／*Strategia del ragno*

1970 《同流者》 *The Conformist*／*Il conformista*

1973 《巴黎最後探戈》 *Last Tango in Paris*

1977 《1900》 *1900*／*Novecento*

1979 《月亮》 *La Luna*

1982 《一個可笑人物的悲劇》 *The Tragedy of a Ridiculous Man*／*La tragedia di un uomo ridicolo*

1987 《末代皇帝》 *The Last Emperor*

1990 《遮蔽的天空》 *The Sheltering Sky*

1993 《小活佛》 *Little Buddha*

1996 《偷香》 *Stealing Beauty*

1998 《圍城》 *Besieged*

2002 《十分鐘後：提琴魅力》 *Ten Minutes Older: The Cello*（合導）

2003 《戲夢巴黎》 *The Dreamers*

2012 《我和你》 *Me and You*／*Io e Te*

MARTIN SCORSESE
馬丁・史柯西斯
b. 1942 | 紐約市皇后區

1977 |《計程車司機》– 坎城影展金棕櫚獎　　1990 |《四海好傢伙》– 威尼斯影展銀獅獎
1984 |《喜劇之王》– 英國影藝學院獎最佳原創劇本　2005 |《神鬼玩家》– 英國影藝學院獎最佳影片
1985 |《下班後》– 坎城影展最佳導演　　　2006 |《神鬼無間》– 奧斯卡最佳導演

　　馬丁・史柯西斯最厲害之處，就是他說話的速度。你會期待他很棒，他果然很棒。但是史柯西斯發出訊息的速度實在太驚人，我幾乎難以招架。

　　我們的訪談在 1997 年的夏天，應《片廠》（Studio）雜誌當期榮譽總編茱蒂・佛斯特（Jodie Foster）所託，讓這位曾經與她一起合作過《計程車司機》（Taxi Driver）的導演，加入我的導演大師班。

　　我滿手汗濕，心情忐忑地走進史柯西斯在公園大道（Park Avenue）上的製片辦公室，我會緊張是因為我將要面對這位二十年來最傑出的電影創作者。從《殘酷大街》（Mean Streets）開始，他就不斷讓觀眾驚訝，而且啟發了一整個世代的電影創作者，這些導演都嘗試借用他的能量和精密作風來拍電影，但經常只是東施效顰。有些導演很會講故事；有些導演的強項在技術面。而他兩者兼具。他對電影史的知識就像是一本百科全書。因此，有機會與馬丁・史柯西斯面對面共度幾個小時，著實讓人興奮——而我也毫不失望。訪談開始的前幾分鐘，他有點坐立不安，或許因為他當時正在進行《達賴的一生》（Kundun）的剪輯。在交談當中，我感覺得出他的思維依然與影像緊密連結。但是，一旦我開始提出比較詳細的問題，史柯西斯就全神貫注，針對我的發問神速回應，我很高興這一切都錄進了錄音機。

馬丁・史柯西斯大師班
MASTER CLASS WITH MARTIN SCORSESE

在我拍《金錢本色》（*The Color of Money*）和《基督的最後誘惑》（*The Last Temptation of Christ*）的那段期間，我曾經在哥倫比亞大學有過一段教學經驗。我並沒有放電影，或者給他們講課。我只是協助研究生，為他們正在製作的電影提供建議批評。我經常發現到，這些電影最大的問題就是他們的意圖，一個電影創作者想要傳遞給觀眾的到底是什麼。如今，你可以有很多方法明白表達這一點，但是最主要的問題，就是攝影機應該向何處對準，一個一個的鏡頭該如何建立出來，以表達出自己的觀點，呈現電影創作者期望觀眾理解的東西。可以是純粹的物理性觀點——例如一個人走進房間坐在椅子上；或者是哲學論點；可以是心理學論點；也可以是主題性／專題性（thematic）論點——雖然我覺得主題性／專題性論點應該包含哲學和心理學兩方面。但是你必須從根本做起，也就是你的攝影鏡頭該拍什麼，去表達你在劇本中所注入的意涵？這不僅關乎單一鏡頭，也關乎接下去一個個所有鏡頭，你要如何剪接整合這些鏡頭，營造出你想對觀眾表達的東西。

當然，或許你會發現，年輕導演最大問題就是他們沒有東西想說。而且，他們的作品總是含糊不清，或者很傳統，很向商業市場靠攏。因此，如果你想拍電影，我想你首先得問自己的第一件事就是：「我有話要說嗎？」你想說的東西並不一定能透過文字表達。有時候你只想表達一種感覺，一份情感。這樣就夠了。但是相信我，這並不容易。

說你所知道的
TALK ABOUT WHAT YOU KNOW

　　我浸潤於 60 年代初的傳統，那是個比較重視個人創作的氛圍，電影的題旨都是來自你自身經驗，你感到有自信的東西，以及你根源的世界。這類電影曾經在 70 年代蓬勃發展，但是 80 年代之後，這類作品在主流電影院中明顯減少了。現在，我甚至發現有些獨立電影正朝向通俗劇和黑色電影的方向發展，這也表明了他們漸漸把目光投向更商業的電影領域。我今天看到低成本電影，常常感覺到好像導演在為電影公司試鏡。你可能會問：「為什麼電影必須個人化？」當然，這件事見仁見智，但是我比較覺得，視覺上越是獨秀，電影越個人化，也越可能進入藝術殿堂。身為一個旁觀者，我發現越個人化的電影，生命期也會更長。你會願意一遍又一遍地欣賞；然而一部比較商業的電影，你可能看兩次就覺得膩了。

　　所以，是什麼東西造成你電影的個人風格呢？你是不是一定得自己寫劇本？拍自己的電影，是否就像「電影作者論」（auteur theory）所主張的呢？其實並不盡然。我覺得這件事有兩個層面。你得先弄清楚一個導演和一個電影創作者之間的區別。一個導演，可以把工作做得很棒，但是他只是詮釋劇本的人，只是把劇本中的文字轉譯成影像。然而一個電影創作者卻有能力沿用他人的材料和影像，將其轉化成個人思想的呈現。他們透過拍電影，指導演員，讓最後完成的電影成為他們其他所有作品中的一部分，這些電影都有相似的主題、詮釋、材料，以及特性。 這就是，比方說，霍華·霍克斯 （Howard Hawks）的《小報妙冤家》（*His Girl Friday*）和薛尼·謝爾頓（Sidney Sheldon）的《夢幻人生》（*Dream Life*）之間的重大差異。這兩部片都是大片廠製作，都是由卡萊·葛倫（Cary Grant）

主演的喜劇。但是，你會願意反覆欣賞第一部片，第二部片雖然也讓人看得很開心，但是你不會想看第二次。這也是吳宇森的作品與《蝙蝠俠》（*Batman*）續集電影之間的差異。前者通常都很個人化；後者儘管可能製作精良，卻可能是任何導演都拍得出來的電影。

知道你在說什麼
KNOW WHAT YOU'RE TALKING ABOUT

這句話聽起來似乎有點多餘，我覺得一個電影創作者的責任就是說出自己想講的故事，這表示，你得知道自己在講什麼。至少，你必須知道你企圖傳遞的感覺和情感。這並不表示你從此就沒有探索空間了，但你只能在故事設定的脈絡下進行發展。

以我的一部片《純真年代》（*The Age of Innocence*）為例：在這部電影中，我呈現出我所認知的情感，但是我把它放在一個我想探索的世界，並且以一種人類學的途徑進行分析，以了解當時的社會困境如何影響到這些情感——這類社會困境體現在片中的某些視覺上：花朵的擺設，瓷器，肢體語言，以及這些事物如何影響到我認知中的人類普世經驗：亦即熱烈渴求，卻無法實現的激情……於是，我把這一切丟進故事裡的社會高壓鍋中。但是如果把相同的角色和故事放進西西里島或法國的某個村莊，我相信你會拍出截然不同的電影。所以，你當然可以探索實驗。但是不要忘記，一部電影的預算大約都在一百萬到一億美元之間。你可以拿一百萬來玩實驗，但如果你要用四千萬來玩，我覺得不可能。老闆不會再給你錢拍片。

有些電影創作者會說，他們拍片的時候永遠都不知道最後會拍成什麼樣子，他們都隨興所至地拍。這種理念的最高層次，絕對就是費里尼

（Fellini）。但我不是很相信這一套。我覺得他對自己最後拍出來的東西，總是有某些想法，儘管可能只是很抽象的概念。也有些電影創作者有完整的劇本，但是他們到了片場排練甚至在拍攝當天，都無法確定某場戲的拍攝角度，或者畫面的樣子。我知道有人可以那樣工作。但是我做不到。我必須事先決定好鏡頭的拍攝方式，即使只是理論上的。退一萬步來說，我至少每天晚上得知道隔天的第一個鏡頭要怎麼拍。在某些狀況下，如果我決定在原本的設計之外，添加一些對劇情沒有關鍵影響的戲，那應該會非常有趣，你可以天馬行空，看看會拍成什麼結果。但是我不鼓勵這樣做。你得知道你想拍成什麼，而且你需要寫下來。劇本是最重要的。但是你也不要成為劇本的奴隸，因為如果劇本主宰了一切，你就只是把劇本拍出來而已。劇本並非一切，詮釋才是一切——也就是你對劇本文字的視覺詮釋。

　　如果你是個直覺型的電影作者，而且你的預算控制得當，那麼就放手一搏吧，花時間慢慢實驗，完成你的自我實踐。但是我做不到。我想這是個性使然。我唯一只有在《紐約，紐約》（*New York, New York*）中嘗試過這種方法，當時我並不很清楚我要什麼，我也試著憑直覺去做，而我對那部片的成果也一直很不滿意。

困難的抉擇
HARD CHOICES

　　我想我在拍電影過程中學到重要的一課就是，你會遇到三種情況：你完全知道自己想要什麼；你會視狀況進行修改；以及你或許會發現某些更有趣的東西，能夠幫助你的電影。這三者之間的張力非常微妙。因此，整個問題的重點，就在於你是否有能力知道什麼是必要的，不可或缺，絕對

不能改變，無法改變的，以及你如何靈活處理各方面的問題。

　　有時候你到了某個拍片地點，卻發現這地方與你想像的鏡頭樣貌完全不一樣。於是你該怎麼做呢？你會去找新地點，還是修改你的鏡頭？在某些情況下，你可以原地修正。我兩種都嘗試過。有時我會先去拍攝現場，從那地點開始發想設計鏡頭，有時我會事先決定好鏡頭，然後嘗試在該地點的限制範圍內完成。不過，我傾向第二個選擇。

　　擬一份理論可行的鏡頭清單，包括攝影機的位置，決定誰在畫面中誰不在畫面中。演員是在畫面中獨立拍攝，或是會出現在彼此的畫面中？或是要用單一鏡頭？如果是單一鏡頭，尺寸大小是多少呢？諸如此類的事務。有沒有攝影機運動？在說哪些台詞的時候運動？在哪裡？為什麼？在理想狀況下，這套理論可以運用在任何地方。你常會需要處理牆壁和天花板的問題。當然，除非你在攝影棚拍片。然而在攝影棚拍攝，預算通常只夠建三面牆，你無法進行 180°的拍攝。如果你覺得這場戲一定得進行 180°的拍攝，你堅持要這樣拍。於是，你或許得花更多錢來建第四面牆，你或許為了預算必須放棄片中的某幾場戲。你必須知道何者為重，何者無法改變，你必須為此奮戰。但是，你也不可頑固不通，不可排斥更改。因為如果這樣做，你就扼殺了攝影機的生命，也阻礙了整場戲的發展。這一切都會反映到你最後拍出來的電影。有時候，一個意外，或者最後一分鐘的一個修改，都可能創造出意想不到的神奇。有時候，你可能會對自己想要的東西太過固執，導致你在電影中營造的人生變得僵化而正經八百。你必須注意到這一點。

（重新）創造電影語言？
A LANGUAGE TO (RE)INVENT?

　　拍電影有語法嗎？是不是跟文學中的語法類似呢？好吧，當然有。已經有兩個人給過我們了。尚-盧・高達說過，影史上有兩個重要的恩師：無聲片時代的大衛・格里菲斯（D. W. Griffith），以及有聲片時代的奧森・威爾斯（Orson Welles）。所以，基本法則當然存在。但是即使在今天，人們仍在努力透過電影開發新的敘事方法，他們仍然沿用相同的工具——定場鏡頭，中景鏡頭，特寫鏡頭，但是用意卻不一定相同。這些鏡頭在剪輯過程中的並置與連結，營造出了新的情感，或者更準確地說，是一種對觀眾傳遞情感的新方式。

　　我腦海中第一個想到的例子是奧立佛・史東，例如《閃靈殺手》（*Natural Born Killers*）或《白宮風暴》（*Nixon*）。比方說，《白宮風暴》裡有一段情節，總統先生出現了幻覺：先是他妻子對他說話的鏡頭，然後切到黑白畫面，接著畫面又回到妻子身上，你還是可以聽到她在說話——但是在銀幕畫面上，她什麼也沒說。這真的非常有趣，因為史東發掘了一種純粹透過剪輯來營造情感和心理狀態的方式。畫面中你看到一個人的特寫，但是他什麼都沒說，然而這鏡頭仍然營造出情感。大衛・林區（David Lynch）是另一位電影創作者，他在電影語言方面的實驗非常有趣。在許多方面，電影語法是開放給大家來創造的。每個導演都可嘗試新的拍攝方法來講述故事。

　　我想我最有實驗性的電影應該是《四海好傢伙》（*Goodfellas*）。但是話說回來，我不確定是否可稱之為實驗，因為這部片的風格主要是根據《大國民》（*Citizen Kane*）的「時間行進式」（March of Time）片段，以

及楚浮（Truffaut）電影《夏日之戀》（*Jules and Jim*）的前幾分鐘。《夏日之戀》中的每格畫面都充滿訊息，非常優美的訊息，敘事中告訴你一件事，但是畫面所呈現的卻是其他東西……這是非常豐富的電影內涵，而這份細節的豐富性，也正是我在《四海好傢伙》中所玩的。因此，這其實並不是什麼新鮮事。然而我認為新鮮的部分是，敘事與畫面並置連結所產生的振奮感，營造出了電影中的情感，也就是年輕黑幫的生活風格。《喜劇之王》（*King of Comedy*）是另一部我嘗試實驗的電影，不過主要的實驗呈現在表演風格上——當然，這是因為片中根本沒有攝影機運動。對我來說，這是非常不尋常的。

從 25mm 鏡頭看出去的人生
SEEING LIFE THROUGH A 25-MILLIMETER LENS

我也和所有導演一樣，喜歡使用某些工具，不喜歡使用某些工具。例如。我不排斥許多導演所討厭的變焦鏡頭。但是它有兩個地方我不喜歡：第一是過度使用變焦來提高驚嚇效果，這正是馬利歐・巴瓦（Mario Bava）[1]最早在 60 年代所發展出來的。從他的電影中可看出這技法依然有效，不過當然，這是特定類型。變焦鏡頭主要的問題是沒有固定的焦段，因此畫面不會像定焦鏡那樣清澈。

當我與麥可・鮑爾豪斯（Michael Ballhaus）合作拍片時，我們經常使用變焦鏡頭，但是我們配合了攝影機運動，改變畫框的大小，因此，當攝影機的動作靠近物體或者遠離物體時，會掩蓋掉變焦效果。我的習慣是，

1原書註：馬利歐・巴瓦（1941–1980）是一位 60 年代的義大利導演，他在低成本類型片中展現的創意以及精緻，為他建立「靠片」（cult film）地位，他的專長是重口味恐怖片。

我偏好廣角鏡。我喜歡 25mm 或者更廣角的鏡頭，這主要是因為奧森・威爾斯、約翰・福特以及安東尼・曼（Anthony Mann）電影的影響。我看他們的電影長大，他們用廣角鏡營造一份表現主義式的視覺，我非常喜歡。這也是為什麼我喜歡當代波蘭電影，他們也大量使用廣角拍攝，並不是為了營造直接的畫面變形，而是為了製造台詞戲劇性的清爽感。我覺得從廣角視覺中凝聚出來的台詞會更具有戲劇張力。

拍攝《紐約，紐約》的時候，我大都用 32mm 鏡頭，因為我想要 40 年代末電影那種較為平滑的視覺效果（flatter look）。[2] 不過，歌舞片有點不同，雖然視覺上依然平滑，但這些片採用了 25mm 或 18mm 廣角鏡，用低角度拍天花板，以營造戲劇性。因此，無論如何，我還是會用 32mm 鏡頭來呈現 40 年代末的電影視覺，角色的構圖大都從膝蓋以上開始。這就是我在這部片中的嘗試。

我本來還想嘗試1.33：1的比例，但是卻無法將畫面以準確比例投射到銀幕，因此我們選用1.66：1來拍，那是目前的標準格式。[3] 我並不特別喜歡用長焦鏡頭（long lens），因為我覺得那會讓畫面看起來有曖昧的感覺。我喜歡其他導演使用它們的方式，例如《火線追緝令》（Seven）的導演大衛・芬奇（David Fincher）。當然，黑澤明（Akira Kurosawa）永遠都做得很漂亮。而當我使用長焦鏡頭的時候，必須配合特定用途。例如，《蠻

2原書註：廣角鏡頭可提供更大的景深，更多的視角，讓畫面更豐富，這與平滑的視覺效果（flat look）正好相反。從低角度拍攝──攝影機置於視平線下方、從下往上仰望角色──會加強該效果。

3原書註：畫面比例定義了畫框的格式。方形圖框比例為 1：1。 電視螢幕比例為 1.25：1，意即畫面的水平長度是垂直長度的 1.25 倍。到了 50 年代，大多數電影都以 1.33：1 的比例拍攝。現今的標準是 1.66：1 或 1.85：1。立體聲寬銀幕（cinemascope）則是 2.35：1。

牛》（*Raging Bull*）中有一場戲我只用長焦鏡頭拍攝。我記得那是羅賓遜（Sugar Ray Robinson）的第二場比賽，我們在鏡頭前製造煙霧漣漪，讓影像扭曲。因此，使用長焦鏡頭拍攝的視覺非常好。但是我常發現，很多人並非真正知道如何拍，他們只是把兩個人拉遠，讓他們走向攝影機，然後用一個長焦鏡頭拍下來。用這種方式可以輕鬆得到效果，但是對我而言，這樣的畫面看上去似乎經常漫無方向。

演員必須自由──或者感覺自己自由
ACTORS MUST BE FREE — OR THINK THEY ARE

指導演員沒有祕密，真的，我的意思是，一切都視導演而定。有些導演可以從演員身上獲得極佳的表現，即使導演本人非常冷漠，要求嚴厲，有時候甚至很討人厭。

我對與演員合作的感覺是，如果你有喜歡的演員，而且你喜歡他就像喜歡一個普通人，那就是最理想的狀態。好吧，你至少必須喜歡他們的某些地方。我想格里菲斯就是這樣。他真的很喜歡他的演員。但是我們也聽說過希區考克（Hitchcock）的故事，以及他有多麼討厭演員。我並不完全相信這番話。我想那只是趣事一椿。但是無論他如何行徑乖張，他總是能從演員身上得到很棒的表演。佛列茲‧朗（Fritz Lang）則對演員非常嚴厲，而他也從演員身上得到了出色的表演，或者至少得到了他所期望的。

對我而言，我必須喜歡與我合作的演員，我也盡量給他們自由，讓他們把生命帶入電影中。當然，片場中的「自由」是個相對性術語，因為有很多限制。因此實際上，你必須讓演員有一個印象，讓他們覺得在這場戲的範圍內他們是自由的。有時候，可能只是個三英呎空間。但是我覺得演員必須感覺自己可以自由發展有趣的東西。我不喜歡用某個打光或某個攝

影方式來固定演員。當然，有時候我必須這樣做，而我也很幸運，因為我的演員可以自由發揮，同時也表現得當。我想你可以在我大部分的電影中看到這一點，我的鏡頭都非常精準。但我總是與攝影指導合作無間，讓演員有適宜的動作空間。

《四海好傢伙》有某種自由度，這部片的鏡頭主要是中景，演員有足夠的活動空間。這空間也就是角色們存活的世界。那並不是特寫鏡頭的世界。這類角色的四周永遠都有人，他們做的事經常會影響周遭的世界。所以，你必須用中景來拍攝。

不要限制演員，這一點很重要。但是另一方面，我不允許演員給我一些我不要的東西。像《賭國風雲》（Casino）這樣的電影，有許多即興演出，這樣很好。如果所有演員都可以自在地在這個世界中扮演他的角色，我會讓他們在某場戲中即興演出，然後以一種非常簡單直接的方式進行多角度拍攝：中景，特寫鏡頭……當你這樣做的時候，這世界幾乎是演員創造出來的。我把他們放在畫面中，環繞在他們四周的布景，則是他們生命的一部分，然而是演員把生命帶了進來。當有這種情況發生，並且朝著你的預期發展，最後的成果會相當驚人。通常在那樣的電影中，我發現坐在攝影機後面的自己不再是個導演，而是個電影觀眾。我會整個被捲入電影中，彷彿我在看一部別人導演的電影。當你有這種感覺的時候，你就知道你做對了。

你在為誰拍電影？
WHOM DO YOU MAKE FILMS FOR?

有些導演拍電影是為了給觀眾看。有些導演，例如史蒂芬・史匹柏（Steven Spielberg）或希區考克，他們拍電影是為觀眾，也為自己。希區考

克最擅長此道，他洞悉如何打動觀眾。你可以說希區考克只拍懸疑電影，從某種層次上看，這樣說是對的，但是他的電影背後有一份非常個人化的心理機制，因此讓他成為一個偉大的電影創作者。他的作品確實是偽裝成驚悚片的個人電影。

至於我，我只為自己拍電影。我想，我知道我的電影有觀眾。但是到底有多少，我不知道。有些人會去看我的電影；有些人會欣賞；有些人甚至會一看再看，但是當然不是所有人。因此，我覺得對我來說最好的工作方式，就是把自己當成觀眾來拍電影。

有時候我也為大製片廠拍片，我會讓觀眾來測試電影，以了解他們的反應。這樣做能為你挑出一些基本問題，我發現這很有趣。你會發現，是不是有些東西沒有傳達清楚，是不是有些東西讓人困惑應該被清除，是否有片長問題或者過於冗贅，等等這類問題。但是一旦有觀眾說：「我不喜歡你電影裡的人，我不會去看這部電影的。」好吧……這就是人生！影片發行的時候會做宣傳，看電影的人都有心理準備，知道該期待些什麼。然而在測試場，很多觀眾根本不在乎。因此，你必須分辨哪些評論應該接受，哪些應該忽略。當然，這會導致你和電影公司之間的摩擦，因為他們總希望面面俱到。

我唯一純粹為觀眾拍的電影是《恐怖角》（*Cape Fear*）。不過這是一部類型電影，一部驚悚片，拍這類電影都有規則可循，讓觀眾產生懸疑，恐懼，興奮，大笑……等各種情緒反應。但是，讓我這樣說吧：我拍的這部電影，骨架是為了電影觀眾的喜好；其他都是我自己的。

表達重點──一次就夠了
MAKE A POINT－BUT ONLY ONCE

　　許多不同形式的錯誤，都是導演應該極力避免的。我第一個想到的是冗贅──就是說你在電影中一再重複著重點，無論是情感方面或知性方面，好吧，在情感方面，有時候說得過去，因為這類情緒有可能強烈到轉變成其他東西。但就傳達訊息這方面，無論是政治訊息還是電影背後潛藏的主題，我經常會看到，每到電影結尾，主角就會發表一段演說，或者講一段台詞──可能是真的台詞，也可能是象徵──把電影片名的意涵或者整部片的題旨再次梳理一遍。我覺得這是最糟糕的。我不確信自己過去是否完全避免這狀況。但是我絕對試著避免。

作品年表

1967 《誰在敲我的門》 *Who's That Knocking at My Door*

1972 《冷血霹靂火》 *Boxcar Bertha*

1973 《殘酷大街》 *Mean Streets*

1974 《再見愛麗絲》 *Alice Doesn't Live Here Anymore*

1976 《計程車司機》 *Taxi Driver*

1977 《紐約，紐約》 *New York, New York*

1980 《蠻牛》 *Raging Bull*

1982 《喜劇之王》 *The King of Comedy*

1985 《下班後》 *After Hours*

1986 《金錢本色》 *The Color of Money*

1988 《基督的最後誘惑》 *The Last Temptation of Christ*

1989 《大都會傳奇》 *New York Stories*（段落「生命課」〔*Life Lessons*〕）

1990 《四海好傢伙》 *Goodfellas*

1991 《恐怖角》 *Cape Fear*

1993 《純真年代》 *The Age of Innocence*

1995 《賭國風雲》 *Casino*

1997 《達賴的一生》 *Kundun*

1999 《穿梭鬼門關》 *Bringing Out the Dead*

2002 《紐約黑幫》 *Gangs of New York*

2004 《神鬼玩家》 *The Aviator*

2006 《神鬼無間》 *The Departed*

2010 《隔離島》 *Shutter Island*

2011 《雨果的冒險》 *Hugo*

2013 《華爾街之狼》 *The Wolf of Wall Street*

2016 《沉默》 *Silence*

2019 《愛爾蘭人》 *The Irishman*

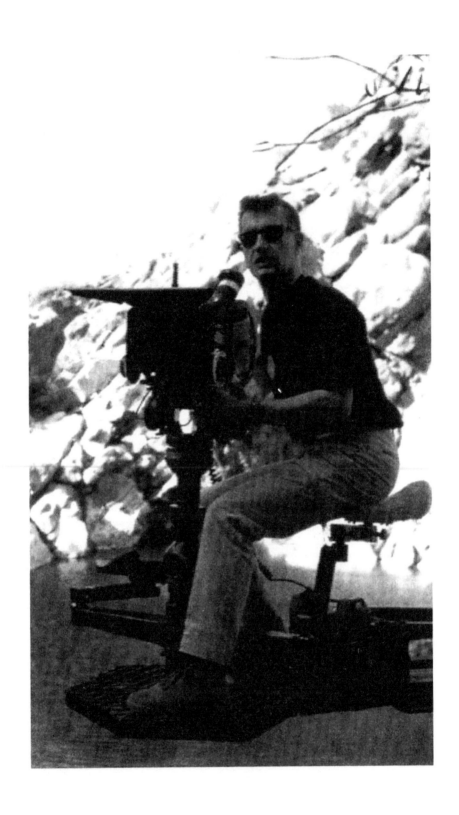

WIM WENDERS
文·溫德斯

b. 1945｜德國杜塞道夫

1976｜《公路之王》– 坎城影展影評人費比西獎
1982｜《事物的狀態》– 威尼斯影展金獅獎

1984｜《巴黎德州》– 坎城影展金棕櫚獎
1987｜《慾望之翼》– 坎城影展最佳導演

　　如果把 70 年代視為電影革新的黃金世代，那麼也可說，80 年代全世界的電影變得更加標準化。然而有些導演仍然不斷在思考拍電影的新方法，文·溫德斯絕對是這方面的領導者。完成了備受好評但是幾乎沒人注意到的《美國朋友》（*American Friend* ）和《水上迴光》（*Nick's Film: Lightning over Water* ）之後，溫德斯拍出了《巴黎，德州》（*Paris, Texas* ），證明電影觀眾仍然渴望新的東西。這部電影打破了傳統敘事規範，帶著實驗風格，而且非常詩意。一整個世代的電影創作者都追隨溫德斯的腳步，但是他卻選擇了一個截然不同的新方向。他拍了異常壯麗，讓人讚嘆的《慾望之翼》（*Wings Of Desire* ），為了拍這部片，他邀請曾經在 40 年代與尚·考克多（Jean Cocteau）合作拍攝《美女與野獸》（*Beauty and the Beast* ）的資深攝影師亨利·阿勒康（Henri Alekan）。

　　一個持續探索的導演不免會犯錯。這是遊戲的一部分。溫德斯後來的一些電影，例如《終結暴力》（*The End of Violence* ）或《百萬大飯店》（*The Million Dollar Hotel* ），某種程度上都不如他早期作品那樣有趣。儘管如此，他拍出了驚人的紀錄片《樂士浮生錄》（*Buena Vista Social Club* ），再度震撼了所有人。所以，誰能預料溫德斯的下一步呢？

　　我們在坎城影展相遇，在那個彷彿瘋狂馬戲團的紛亂環境中，看到他細心思考問題而做出回答，我感受到一股清新。他的分析如此深入，讓我覺得彷彿自己是個精神醫生，而不是記者，但是，面對一個把質疑一切當做金科玉律的人，我的反應也是可以理解的。

文・溫德斯大師班
Master Class with Wim Wenders

多年來，我一直在慕尼黑電影學院（Munich Film School）教電影，70年代初我也在那裡就讀。我試著盡可能讓教學具有實用性，因為理論課程，就像我當時上過的課，對我的用處並不多。其實，幾年之後當我開始寫影評，我才真正了解導演。我覺得學拍電影有兩種獨特方式。首先，當然就是把電影拍出來。其次是寫評論。寫評論讓你有機會進一步分析，讓你以具體的方式（對於他人，尤其對於你自己）對電影的成敗提出定義與解釋。

評論與理論課之間主要的差異在於，當你寫評論時，你和銀幕之間是直接的關係：你是在談論你自己看到的。但是在理論課程中，有一個中間人——老師——對你解釋你該看什麼。換句話說，也就是他本人已經看過的東西，或者，最壞的狀況：那東西其實也是別人告訴他應該要看的。這樣做無可避免地會大幅扭曲理解的過程，這就是為什麼我不建議如此的學習方式。

說故事的欲望
THE DESIRE TO TELL A STORY

今天的學生和年輕電影創作者，最讓我感到訝異的是，他們不是從短片開始電影生涯，而是拍廣告或音樂錄影帶。當然，這是視聽工業發展的結果。新世代置身在一個與過去的優先順序截然不同的文化當中。然而，相對於創作短片，音樂錄影帶和廣告的問題在於，說故事的概念削弱了許多。我對這世代電影創作者的印象是，對於影像的運用，在他們心目中有

著完全不同的原始功能，他們已丟失了有關敘事的概念。說故事不再是主要目的或原始動機。我不想以偏概全！然而我有一種感覺，那就是，年輕導演都急欲達成新的成就。他們覺得必須在作品中有所創新，才能打動電影觀眾。有時候，一個視覺噱頭就可能成為拍電影的完全理由。但是我相信，導演最重要的任務是他必須有東西要說：他們需要講出一個故事。

　　我到最近才悟出這個結論：其實我剛開始拍片的時候，也根本不關心故事。對我而言，我最初唯一關心的是影像──某個影像或某個氛圍狀況的正當性。但從來就不是故事。這是一個不相容的概念。在關鍵的時刻，這些狀況的總和可能形成一個可以稱之為故事的東西，但是我從來沒有把它看成一個具有開始、中間、與結尾的陳述。

　　拍攝《巴黎，德州》的時候，我開始有了某種啟發。我開始了解到，故事就像一條河，只要你有勇氣在這條船上揚帆啟航，只要你信任這條河，你的船就會漂向某個神奇地帶。但是在那之前，我一直與水流對抗。我一直被困在旁邊的小池塘，因為我缺乏自信。在《巴黎，德州》這部特別的電影裡，我意識到故事就在那裡，它無需我就已經存在了，這是真的，你不需要去創造它們，因為人性賦予了它們生命。你只需要隨著它的引導，走出自己的方向。

　　從那時候起，說故事成為我拍片過程中一個越來越重要的目標，營造精美影像變成了拍電影的背景，有時候甚至是障礙。最初的時候，如果有人說我的電影畫面美麗，我會認為是莫大讚美。但是今天。如果有人說同樣的話，我會覺得這部電影是失敗的。

拍電影：為了什麼？為了誰？
MAKING A FILM: WHY? AND FOR WHOM?

拍電影有兩個途徑，或者也可以這麼說，有兩個原因。第一，你必須有個非常清晰明確的想法，透過電影把它表達出來。第二則是，透過拍電影，發掘你想說的。就我個人而言，我一直在這兩者之間拉鋸。兩者我也都嘗試過。

我拍攝過劇本結構精準的電影，我依循劇本逐字拍攝；我也拍過整個過程完全不受限，並且超出原始概念的電影。拍這樣的電影本身就是一場冒險，我覺得這一直是我最喜歡的拍片方法。我喜歡有相當程度的開放性，在拍攝過程中進行探索，進一步改變故事發展的方向。這樣的工作方式顯然是一種特權，因為這意味著你可以依照故事的先後順序拍片。而在我用這做法拍片的少數經驗中，我發現它比其他方法更令人滿意，其他方法就只是在執行先前已做好的決定。

因此，拍片的方式，很大程度決定於你拍片的原因。至於你為誰而拍，我覺得純粹為影像拍電影的導演，都是為了自己。畢竟，影像的完美，影像的力量，是極度個人的概念，而按照定義來講，說故事則是一種交流。想說故事的人需要觀眾。我漸漸開始把我的拍片方向轉向故事，我開始為觀眾拍電影。再說一次，我永遠無法定義觀眾。我把觀眾看待成一個比我朋友圈更廣泛的族群。因此總體來說，我相信我拍電影是為我的朋友，換句話說，主要是為一起拍這部電影的人。這群人構成了我最初的觀眾，我嘗試確保這部片會讓他們感到興趣。然後，「我的朋友」這句話的含義就此延伸。到最後，我的朋友就變成了公共大眾。

活出一場戲
THE NEED TO LIVE OUT THE SCENE

在我拍第一部片的時候，每天晚上我都非常努力地在準備第二天的拍攝。我會畫好與分鏡表幾乎一樣詳細的素描圖，到了片場，我非常清楚知道我要拍哪些鏡頭，以及如何拍攝。我通常會先做好構圖，然後定位演員走位，告訴他們站的位置，以及移動方式。但是漸漸地，我發現這工作開始變成一個陷阱。然後，在拍攝《巴黎，德州》之前，我有一次導演舞台劇的機會。這段經歷大大改變了我的工作方式，或許是因為它迫使我更加專注於演員的工作，也讓我更加理解，更加欣賞演員的表演。

從那時起，我工作的方式有了一百八十度的改變，換句話說，我開始從演員的表演中發掘戲的結構。當我到了片場，我對接下來要拍的鏡頭，避免先入為主的想法，只與演員一起工作，看到他們在這場戲的動作之後，才開始思考要在哪裡放置攝影機。當然，這樣的過程會花比較多時間，因為在決定分鏡之前，你無法打光，但是我現在知道，拍一場戲之前，我必須「活出」這場戲。即使在勘景的過程中，我也覺得自己無法看著一個空景，思考該如何拍攝。我沒有那種天賦了，或者更明確地說，我不再有了。

拍片的方式不只一種
THERE ISN'T JUST ONE WAY OF FILMING

每個導演都有自己的電影語法，可能是從別人身上學來的，或者是自己發明的。我最初的語法來自美國電影，更確切地說，來自安東尼·曼和尼可拉斯·雷（Nicholas Ray）的電影。但是到後來，我感覺到自己開始被某些教規束縛，於是我開始重新發明語法。有些導演當過電影大師的

助手，因而從中學習。我並沒有那樣的經驗，但是最近我卻好好地上了一課。1995 年，我擔任米開朗基羅・安東尼奧尼（Michelangelo Antonioni）的電影《在雲端上的情與慾》（*Beyond the Clouds*）的助理導演。當然，我做這工作的方式，與一般助理導演非常不同，首先因為我是這部片的編劇，其次是因為，我已經導過了許多電影。結果，當我早晨到達片場時，我無法不去思考，如果這是我自己的電影，我會如何處理同樣的演員和這場戲呢？我覺得幾乎每次安東尼奧尼準備好要拍某場戲時，我心裡都在想：「這行不通。這不可能啊。」根據劇本的編寫，這場戲就是無法從跟拍開始啊。當然，我每次都算計錯誤。他以自己的方式拍出了這場戲，而且拍成功了。這與我處理同樣材料的方式完全不同，但是依然奏效。

這次的經驗軟化了我過去在導戲方面的教條與僵化。例如，我拍電影一直拒絕用變焦鏡頭。這是不可以的。變焦鏡就是毒蛇猛獸。我有一個理論，根據這理論，攝影機的運作必須和眼睛一樣，既然眼睛無法變焦，當你需要拉近距離看到細節時，我寧可用跟拍而不用變焦。令我震驚的是，安東尼奧尼幾乎所有東西都用變焦鏡拍攝。而我每次都對他拍出來的結果印象深刻。

同樣，我也一直拒絕用兩台機器拍攝，因為我覺得第二台通常會變成第一台的障礙。相對地，安東尼奧尼堅持至少要有三台機器。而且，大部分的拍攝效果都非常好。我從這份經歷中感受到了導演工作更大的自由度。我現在覺得，所有導演都應該嘗試這份經驗，看看其他電影創作者是如何拍同一場戲。這事件開啟了一扇大門，為你提供新的方向，也讓你了解到，你做的工作，總會有其他可能性。即使剛開始會讓你有些不安，但我認為，這是改變你工作方法與態度的絕佳方式。

機密，危險，錯誤
SECRETS, DANGERS, MISTAKES

　　我發現，拍電影最大的祕密或許是演員。當你剛開始拍片，演員總是最讓人害怕的，你很努力尋找一種方式來指導演員。但是，祕密當然不可能是特定的。每個演員都有自我表達的方式，需求，以及手段。指導演員的方法也非常多。但是終究來說，身為導演，你所能做的就是讓演員充分展現自己，讓他們不再表演，不再假裝是別人。你根據演員的個人特質選擇了他們，因此你得確信他們可以成為自己。當然，這表示他們對於你為他們的設定也有信心。

　　我要對每個導演提出最危險的警告，就是導演自身的分量和電影的分量之間的平衡。預算越小，越容易控制電影。預算越大，你就越容易變成電影的奴隸。當預算超出一定門檻，你的願景可能會與你背道而馳，最終導致失敗。

　　最後我要說，導演永遠都不該犯的錯誤有非常多，而我幾乎都犯過。其中最嚴重的，或許是你認為你得呈現所有你想講的一切。例如暴力的呈現，除了直接展現暴力，似乎沒有人可以找到其他的選擇，事實上，當你在電影中放棄呈現你很想刺激出來的東西，經常會達到最棒的衝擊力量。永遠不要忘記這件事。

作品年表

1967 《發生地點》 *Schauplätze*

1968 《重新出擊》 *Same Player Shoots Again*

1969 《銀色城市》 *Silver City Revisited*

1969 《警察影片》 *Police Film／Polizeifilm*

1969 《阿拉巴馬：2000光年》 *Alabama（2000 Light Years）*

1969 《三張美國黑膠唱片》 *3 American LPs／3 amerikanische LP's*

1970 《夏日記遊》 *Summer in the City*

1972 《守門員的焦慮》 *The Goalie's Anxiety at the Penalty Kick／Die Angst des Tormanns beim Elfmeter*

1993 《紅字》 *The Scarlet Letter／Der scharlachrote Buchstabe*

1974 《愛麗絲漫遊城市》 *Alice in the Cities／Alice in den Städten*

1975 《歧路》 *The Wrong Move／Falsche Bewegung*

1976 《公路之王》 *Kings of the Road／Im Lauf der Zeit*

1977 《美國朋友》 *The American Friend／Der amerikanische Freund*

1980 《水上迴光》 *Nick's Film: Lightning over Water*

1982 《神探漢密特》 *Hammett*

1982 《事物的狀態》 *The State of Things／Der Stand der Dinge*

1982 《反向鏡頭：紐約來信》 *Reverse Angle: Ein Brief aus New York*

1982 《666號房》 *Room 666／Chambre 666*

1984 《巴黎，德州》 *Paris, Texas*

1985 《尋找小津》 *Tokyo-Ga*

1987 《慾望之翼》 *Wings of Desire／Der Himmel über Berlin*

1989 《城市時裝速記》 *Notebook on Cities and Clothes*／*Aufzeichnungen zu Kleidern und Städten*

1991 《直到世界末日》 *Until the End of the World*／*Bis ans Ende der Welt*

1992 《阿麗莎、熊和寶石戒指》 *Arisha, the Bear and the Stone Ring*／*Arisha, der Bär und der steinerne Ring*

1993 《咫尺天涯》 *Faraway, So Close!*／*In weiter Ferne, so nah!*

1995 《里斯本的故事》 *Lisbon Story*

1995 《在雲端上的情與慾》 *Beyond the Clouds*／*Al di là delle nuvole*

1995 《光之幻影》 *A Trick of Light*／*Die Gebrüder Skladanowsky*

1997 《終結暴力》 *The End of Violence*／*Am Ende der Gewalt*

1999 《樂士浮生錄》 *Buena Vista Social Club*

2000 《百萬大飯店》 *The Million Dollar Hotel*

2002 《科隆頌歌》 *Ode to Cologne: A Rock 'N' Roll Film*／*Viel passiert: Der BAP-Film*

2002 《十分鐘前：小號響起》 *Ten Minutes Older: The Trumpet*（合導）

2003 《黑暗的靈魂》 *The Soul of a Man*

2004 《迷失天使城》 *Land of Plenty*

2005 《別來敲門》 *Don't Come Knocking*

2008 《帕勒摩獵影》 *Palermo Shooting,*

2011 《碧娜鮑許》 *Pina*

2014 《薩爾加多的凝視》 *The Salt of the Earth*

2015 《擁抱遺忘的過去》 *Every Thing Will Be Fine*

2016 《戀夏絮語》 *The Beautiful Days of Aranjuez*／*Les beaux jours d'Aranjuez*

2017 《當愛未成往事》 *Submergence*

2018 《教宗方濟各》 *Pope Francis: A Man of His Word*

編織夢想
DREAM WEAVERS

Pedro Almodóvar ｜佩卓・阿莫多瓦
Tim Burton ｜提姆・波頓
David Cronenberg ｜大衛・柯能堡
Jean-Pierre Jeunet ｜尚–皮耶・居內
David Lynch ｜大衛・林區

個人風格，個人印記，成就了傑出的導演：一個導演的作品
中，某些固定的質地可以立即被辨識出，就像梵古的繪畫，不
可能被人誤認。本書中所有的電影創作者都有這份無以言説的
特質。但是這五位導演或許是其中最鮮明的。他們的頑強執著
和鮮明的視覺風格，吸引觀眾進入他們想像力的最深層。

PEDRO ALMODÓVAR
佩卓·阿莫多瓦

b. 1951｜西班牙，雷阿爾城省（Ciudad Real），卡爾薩達·德·卡拉特拉瓦鎮（Calzada de Calatrava）

1987｜《慾望法則》– 柏林影展泰迪熊獎最佳劇情片　　2003｜《悄悄告訴她》– 奧斯卡最佳原創劇本
1990｜《綑著妳，困著我》– 柏林影展金熊獎提名　　　2012｜《切膚慾謀》– 英國影藝學院獎最佳外語片
1999｜《我的母親》– 坎城影展最佳導演

　　佩卓·阿莫多瓦是西班牙電影的鳳凰，他讓西班牙電影工業從廢墟中浴火重生。在他 90 年代初拍出《瀕臨崩潰邊緣的女人》（*Women on the Verge of a Nervous Breakdown／Mujeres al borde de un ataque de nervios*）和《綑著你，困著我》（*Tie Me Up! Tie Me Down!／¡Átame!*）之前，每個人都以為布紐爾（Buñuel）已經把整個西班牙的視覺才華全部帶進了墳墓。然後出現了阿莫多瓦，他那些瘋狂勁爆，政治不正確，卻自然樂觀的電影，都宣洩出他的聲音，讓他的電影成為全世界影迷的觀影指標。

　　我在阿莫多瓦發行《我的母親》（*All About My Mother*）時遇到了他，這是他最個人的電影之一，或許也是他最好的電影之一，這部片後來讓他得到了坎城影展最佳導演獎和奧斯卡最佳外語片。阿莫多瓦本人就和他的電影人物一樣，喜歡穿著閃亮耀眼的色調，但是他的性格其實比較內向。阿莫多瓦坐在辦公桌的後面，他的辦公室好像流行文化博物館，他對大師班的態度非常認真。他很專心地傾聽我的問題，花些時間思考才回答問題。有時還會與翻譯人員仔細核對，以確定他的回答沒有被扭曲。但是，阿莫多瓦接觸電影的方式，完全不學術，也毫不教條。其實，他之所以會拍電影，顯然是因為他樂在其中。

佩卓・阿莫多瓦大師班
MASTER CLASS WITH PEDRO ALMODÓVAR

雖然我有很多東西可以提供，但是我從來就沒想過教電影。我覺得是因為電影可以學，但是卻無法教。電影是一門藝術，方法比技術重要。電影是一種完全個人化的表達模式。你可以要求任何一個技術人員，請他告訴你拍某場戲的常規，但是如果你依照這樣的模式去拍，最後總是會少些東西。重點就是要有你的觀點，你自我表達的方式。導演完全是個人經驗。這就是為什麼我認為你必須自己去發掘電影語言，進而透過這份語言去發掘自己。如果你想學習電影，找個心理醫生，也許比老師更有用！

學電影，拍電影
TO LEARN FILMMAKING, MAKE FILMS

我曾有一兩次與學生會面的機會，回答關於電影方面的問題，他們大部分都是美國大學生。讓我訝異的是，我的電影並不像他們老師教的那樣。我看出他們的迷失和困惑，不是因為我的回答太複雜，而是因為太簡單。他們想像我會揭露各種精確而嚴謹的規則。但事實卻是，規則不是太多就是太少。我可以舉幾百個例子，證明一個導演只要打破所有規則，就可以拍出一部好電影。我記得拍攝第一部電影的時候，我遇到了嚴重的問題，逼著我在那一整年當中，為了同一場戲拍攝了好幾個鏡頭。因此，在這場戲開始時，女演員是短髮；到了下一個鏡頭，她變成中長髮；而在第三個鏡頭中，她頭髮變很長了。剪接的時候有人注意到了這問題，我以為觀眾看了會哀嚎，因為這違背了最基本的原則，就是前後連戲。但是，根本沒有人注意到這件事，完全沒有。這事件讓我得到了一個寶貴的教訓。

事實證明，只要故事說得有趣，觀點真誠獨到，沒有人會理會技術上的錯誤。這就是為什麼我給任何想拍電影的人的建議，就是拍下去，即使他們不知道如何拍。他們一定會在拍片的實際操作過程中，透過最有活力最有機的方式，學習到如何拍電影。

當然，拍電影最關鍵的，就是你想說什麼。年輕世代的的問題是，他們活在一個影像無所不在，無所不能的世界中。他們從小就浸淫在音樂錄影帶和商業廣告當中。我並沒有特別喜歡這類形式，但是這些東西在視覺上的豐富性是不可否認的。因此，今天年輕電影創作者的影像文化涵養，以及對影像的駕馭能力，都遠高於二十年前。然而正因如此，他們處理電影，也是強調形式大於內涵，從長遠來看，我認為這是不利的。其實我覺得，技術只是一種幻覺。就我個人而言，我意識到我學得越多，就越不想用我學到的東西。這些東西幾乎變成了障礙，而我越來越傾向以簡化為目標。實際上，我幾乎只用焦距很短或很長的鏡頭，而且我很少使用攝影機運動。我現在幾乎要強迫自己寫篇論文，來解析我最精簡的跟拍鏡頭！

不要借——用偷的！
DON'T BORROW－STEAL!

你也可以小規模地用看電影來學電影。然而，這件事的危險性是，你很有可能掉入「致敬」的陷阱。你看了某個大師拍出來的東西，你想把它複製到自己的電影裡。如果只是出自仰慕而這樣做，那是行不通的。做這件事的唯一合法理由是，如果你在別人的電影中找到了解決自己問題的方法，那麼這部電影對你的影響，就會在你的作品中發揮正向意義。可以這樣說，第一種方法是致敬，而第二種方法是偷竊。但是對我來說，只有偷竊是合理的。只要有必要，任何一個導演都應該毫不猶豫地去這樣做。

以約翰‧福特的《蓬門今始為君開》（*The Quiet Man*）為例，在約翰‧韋恩（John Wayne）第一次親吻莫琳‧奧哈拉（Maureen O'Hara）的那場戲中，門敞開著，風吹進房間，你可以很明顯地看出這個概念直接來自道格拉斯‧瑟克（Douglas Sirk）。[1] 瑟克和福特是截然相反的兩位導演，福特的電影與瑟克的華麗通俗劇沒有什麼共通之處。但是在這場特別的戲中，福特需要表達約翰‧韋恩那種屬於野性動物的能量，而他直接從瑟克的電影中，找到了他解決問題的答案。這不是致敬；這就是偷竊，但卻是一種合理的偷竊。

對於我，我最大的靈感來源，或許是希區考克。我從他的電影中拿走最多的，是他的顏色，首先是因為，這些顏色讓我回憶起了我的童年，而且——可能是相互連結的——這些顏色與我的故事概念也可相互對應。

控制是一種幻覺
CONTROL IS AN ILLUSION

我覺得一個電影創作者不要再幻想他可以控制甚至必須控制電影的一切。拍電影需要一個由人類組成的劇組。而人類本來就無法百分百被控制。你可以選擇構圖，但是在拍攝時，一切都在掌鏡師的手中。你可能花上好幾小時討論你想要的燈光，但是到最後，只有燈光師決定最終的光線。這並沒關係。第一，因為強迫你與控制的極限奮鬥，本身就非常具有創造性。其次，你在某些地方仍然有完全的掌控力，你必須集中精力在這些地方。

1原書註：阿莫多瓦在此所引述的電影是《苦雨戀春風》（*Written on the Wind*），道格拉斯‧瑟克導演作品中最華麗的通俗戲劇之一。

這裡有三個方面：文本，演員的表演，以及主色調的選擇，這部分將會主導場景，服裝，和電影的總體色調。我的自我表達，放在這三者之前，我試著盡可能做到這一點。但是在片場，控制的概念是非常相對性的。這概念可以適用於所有的層面。例如，除非說你在撰寫某個角色時，心裡已經預設好某個演員，我並不喜歡這樣做，因為你不可能找到完全符合劇本角色的演員。因此，最好的辦法就是選擇最接近角色外在身體特徵的演員，然後根據你所選的演員年齡、口音、背景，以及最重要的——個性，來重新撰寫角色。在排練過程中，你循序漸進地做這件事，然後到了實際拍攝的時候，你就會感覺你已經找到了扮演這角色的理想演員。當然，這是一種錯覺，但還是有所幫助。

　　最後，把這概念進一步推演，導演對於電影的基本概念有何種程度的控制，是很難界定的。大部分時候，我知道每部電影都得在特定的時間點拍攝，但是我永遠無法解釋原因。我也永遠不知道這部電影到底是什麼東西。通常都是電影完成之後我才了解。有時候，一直到我聽到評論，我才豁然頓悟。說實在，我想其實我一直都知道，只不過是在潛意識裡理解。在拍片過程，我所做的每個決定，都完全取決於我的直覺。我做得彷彿我很清楚知道我要如何往前繼續，但事實上我並不知道。我不知道前進的路徑，或者說，只有在看到時，我才知道。但是，我也不知道最終目的。

　　因此，電影根本上就是一種探索。你純粹為了個人因素拍電影，去親自發掘探索。這是個私密的過程，諷刺的是，它最終的呈現對象，卻是最廣大的觀眾群。拍電影是你為別人所做的事，但是只有當你相信這件事純粹是為了你自己而做，它才會成功。

拍片現場的魔術
THE MAGIC OF THE SET

拍片現場是拍片過程中最具體也最反覆無常的地方。在這個點上，你得決定一切，無論是好是壞，任何狀況都可能發生。大家經常談論所謂的「預先視覺化」（pre-visualizing），亦即某些導演聲稱他們可以事先在腦子裡演出整部電影。即使如此，很多東西都是到最後一分鐘，現場所有一切都部署齊備的時候，才乍然湧現。

我腦中想到的第一個例子是《我的母親》中的車禍場景。我的初始計劃是找一個特技演員，並以母親在雨中沿著大街、朝著垂死的兒子奔跑的跟拍鏡頭作結束。但是在排練這場戲時，我不喜歡特技演員給的建議。經過思考，我想到這個跟拍鏡頭在《慾望法則》（Law of Desire）的結尾已經用過了，兩者實在太過相似。因此，我靈機一動，使用完全不同的主觀鏡頭拍整場戲。攝影機拍下男孩的主觀視角，拍下他摔過汽車的引擎蓋，然後撞到地面，然後看到母親朝著他奔來。到最後，這場戲或許是整部片中最有力量的一段。但這段戲完全沒有計劃過。

這份直覺的，即興的，或者偶發的決定，讓這整場戲神奇了起來。此外，我有個拍片規則，當我在處理某場戲，我會先處理構圖。我先架好攝影機，然後要求演員做「機械」動作。構圖完成之後，我請劇組離開，然後單獨與演員工作。

我可以談指導演員，但是說實在，我覺得這是典型無法教的東西。教表演完全是個人的，你必須能夠傾聽別人，了解他們，了解自己。這是相當微妙的。無論如何，我會在演員最後一次的排練中，為他們的台詞做最後校調，通常都會縮減，以便切入正題。然後，我就開始拍這場戲，並且

嘗試多種調性。我不會像典型的拍法，用不同的角度拍同一場戲。然而我所做的是，某場戲的每個鏡頭都有不同的戲劇方向 。有時我會要求演員用快一點或慢一點的速度演這場戲。有時我會以更喜劇化或更戲劇化的調性再拍一次。然後到了剪接室，我再從中選擇最適合電影整體的調性。奇怪的是，我在拍片現場大部分得到的想法都是喜劇的。我不想傷害到電影的嚴肅基調，但也不想喪失喜劇時刻，這是魚與熊掌不可兼得的兩難。因此，這種方法讓我嘗試所有的可能性，事後再做選擇。

李昂尼，林區，和寬銀幕
LEONE, LYNCH, AND WIDE SCREEN

我導戲的方式其實沒有任何撇步或招牌手法。然而，我的前兩部電影有些特別之處。首先，我用了幾種新的鏡頭，就是定焦鏡頭，這些鏡頭很讓我滿意，因為它們加強了顏色飽和度，而且最重要的——這可能會讓所有人感到驚訝——它所呈現的質感，讓背景帶著一份朦朧感。其次，也最重要的，我現在都用更寬的影像格式「變形寬銀幕」拍攝。[2] 變形寬銀幕並不是容易使用的格式。它會造成某些問題，特別是特寫鏡頭。用寬銀幕拍攝特寫鏡頭時，你必須更靠近臉部，太接近的時候反而會有危險，因為在這麼靠近的狀況下，你沒有任何作假的機會。這也迫使你自問，你這個特寫鏡頭的真正意義何在。你需要很好的演員，他們需要有真實的內涵去表演；否則，一切都會搞砸。

雖然話是這麼說，但是同時，我可以以塞吉歐·李昂尼（Sergio

2原書註：變形寬銀幕與立體聲寬銀幕一樣，畫面比例為 2.35：1。之所以稱為「變形」，是因為它以複雜的光學過程，將矩形圖像壓縮到正方形膠捲上。

Leone）為例，針對我所說的一切提供一個反例。李昂尼在他的西部電影中所使用的超級近距離特寫鏡頭拍法，完全是人工的。很抱歉，我個人覺得查理士・布朗遜（Charles Bronson）是個完全不會演戲的演員。在那場槍戰戲中，他在臉部特寫中散發出的力道完全是假的。不過，觀眾都很欣賞。

相反的一個例子則是大衛・林區。當他在用特寫鏡頭拍攝某個東西時，他設法賦予鏡頭真正的潛在張力。以美學的角度來看，這些影像不但無懈可擊，而且充滿了神祕感。他的方法與我很接近，不過我比較著迷於演員，我喜歡拍攝面孔，而以造形藝術為強項的林區顯然對物體更感興趣。

寫劇本的導演才夠格成為作者嗎？
MUST A DIRECTOR WRITE TO BE AN AUTEUR?

過去五十年間，電影發生了些奇怪的事。在過去，導演不必寫劇本就可以成為電影作者。約翰・福特，霍華・霍克斯，或者約翰・休斯頓（John Huston）這類導演都沒有親自寫劇本，但是廣泛來說，他們確實努力成為了電影和作品的作者。

在今天，我認為親自寫劇本與不自己寫劇本的導演之間有著明顯差異。比方說，像艾騰・伊格言（Atom Egoyan）、柯恩兄弟，如果他們不親自編劇，他們永遠拍不出電影。馬丁・史柯西斯有些不同。沒錯，他沒有自己寫劇本，但是他非常積極地參與編劇，並且做了所有重要的決定。因此，他的作品有真正的連續性，作品之間也有真正的平衡。另一方面，史蒂芬・菲爾斯（Stephen Frears）不寫劇本。他只是單純將現成的劇本轉譯成電影。結果就是，他的導演生涯變得更加混亂，而他的作品也變得不連貫。他完全依賴自己選擇的電影劇本，我覺得如果他自己寫劇本，他的成

就會更高。

　　然而，問題出在編劇而非導演。在五十多年前，最偉大的小說家都為好萊塢編劇：威廉・福克納（William Faulkner），達許・漢密特（Dashiell Hammett），雷蒙・錢德勒（Raymond Chandler），莉莉安・海爾曼（Lillian Hellman）……我認為他們為了實踐自己的理念，比今天的編劇努力得多。當我讀安妮塔・露絲（Anita Loos）的回憶錄時，我驚訝地發現，她當時與電影公司的荒謬要求周旋時所展現的獨創性，與她寫的劇本一樣棒。

　　今天的問題是，編劇似乎不再具有這份勇氣，他們到最後只是為了討好電影公司和製片而寫。當劇本最終到達導演手上時，已經是經過了十幾個中介人提出的意見改寫而成的東西。這樣的過程中不會有任何原創性產生，為了避免這種情況，大部分導演都比較喜歡自己編劇。這是個權宜之計。理想的狀況下，導演應該找到一位彷彿靈魂伴侶的編劇，他們之間的關係應該類似婚姻。《計程車司機》的馬丁・史柯西斯和保羅・許瑞德就是個典型的案例。他們的組合就是一對理想的工作搭檔。導演和編劇的關係應該像他們一樣：就像同一枚硬幣的兩個面。

作品年表

2013 《飛常性奮！》 *I'm So Excited!／Los amantes pasajeros*

2016 《沉默茱麗葉》 *Julieta*

2019 《痛苦與榮耀》 *Pain and Glory／Dolor y gloria*

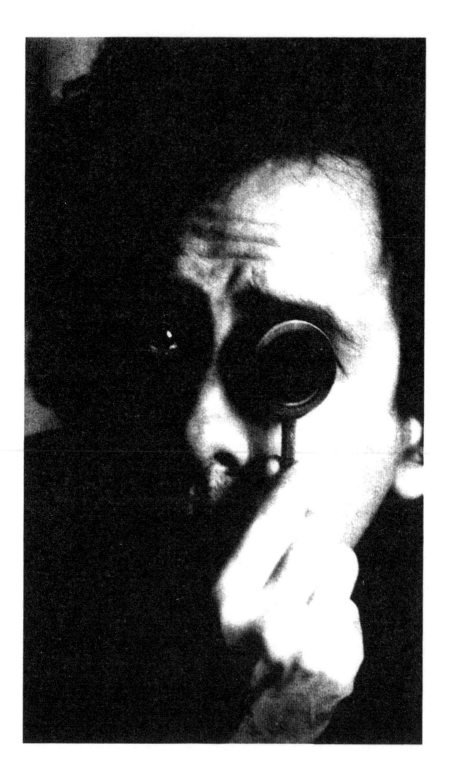

TIM BURTON
提姆・波頓

b. 1958｜美國加州柏本克（Burbank）

我遇過許多有著兒童天真氣質的成年人，但是我從未見過像提姆・波頓這樣的人。令人欣慰的是，一個在訪談時把自己手指關節畫成骷髏頭的人，也有辦法讓好萊塢主管求他拍片。不過，他們願意這樣做，是因為在波頓這一代的導演中，很少人有他那般狂野的想像力，同時又能如此收放自如。他體內有個華特・迪士尼（Walt Disney），但是華特・迪士尼的世界是個歡樂之地，他的世界卻是個蝙蝠洞。

在他的第一部短片《文森》（Vincent）中，波頓描述一個年輕人的故事，他夢想成為黑暗王子，卻被困在陽光普照的加州郊區家中。波頓就像這部電影中的那個孩子，他在成長的過程中，深深地著迷於吸血鬼、殭屍和低成本恐怖片。結果，他變成了怪胎的完美代言人，體現了各種怪異邊緣生物。

透過單純的視覺詩歌，他的作品極力呈現野獸的內在美感。然而，就像魔術一樣，詩歌也不是淺顯易懂的。然而提姆・波頓非常盡力地解釋他的工作，他的回答中夾雜了手勢，表情，音效，以及咯咯笑聲，很可惜我無法用文字呈現這一切。希望大家可以閱讀出字裡行間的喜悅和熱情。

提姆・波頓大師班
MASTER CLASS WITH TIM BURTON

我會進入電影這一行，真的純屬偶然。我本來想做動畫，當過了幾次實習生之後，我進入迪士尼動畫團隊。但是我很快就發現自己很難適應迪士尼的風格。而且，當時電影公司正處在非常黑暗的時期：迪士尼剛完成了《狐狸與獵犬》（*The Fox and the Hound*）和《黑神鍋傳奇》（*The Black Cauldron*），兩部片都在商業上大敗，每個人都覺得電影公司馬上就要永久關閉動畫部門了。它就像一艘沉船；沒什麼人在管。因此，我整整一年都自己一個人埋頭苦幹，於是我開始發展自己的東西。

其中一個案子就是《文森》的故事。我最初把這個故事當作童書的材料，但是既然我在迪士尼，我就想，為什麼不利用這裡的設備資源，把這故事做成一部動畫短片呢？我做出來了，這部短片的成功激勵我拍了下一部實景短片，《科學怪犬》（*Frankenweenie*），有人非常喜歡這部片，於是他們提出企劃，請我執導《皮威歷險記》（*Pee-wee's Big Adventure*）。直到今天，我還是不敢相信這一切就這麼簡單地發生了。我覺得，跟當導演相比，如果我跑去當餐廳服務生，可能問題更多！

所有人都對我說不
EVERYBODY SAYS NO TO ME

動畫是學習拍電影很好的一個訓練。可以這麼說，動畫的一切都得親自下去做。你得做構圖，得設計燈光，得去表演，得去剪接……這是一套非常完整的過程。此外，我覺得動畫讓我以一種特別的方式去了解拍電影。或許它讓我的電影在色調和氛圍方面，更具原創性。

我之所以喜歡實景拍攝，是因為做動畫是個非常內在而孤獨的工作。我不善溝通，當我獨自工作時，我發現工作會引導出我人格中消極的一面，而且，我滋生出來的想法，有點太黑暗了。拍電影最棒的地方就是，這是個企業團隊。其實，我第一次拍電影時，最讓我驚訝之處——除了必須早起之外——就是參與這整個過程的人數。做這件事需要真正的溝通，而導演的工作經常變得更加政治性，甚至超越了藝術的部分，因為你得花時間精力說服每個人，讓他們知道你的想法是對的。在片場的每一天，我都不斷聽到「不」這個字，次數多到連我自己都被嚇到了。「不，你不能那樣做。不，你不能這樣做。不，不，不……」如果想依照你的意願完成這任務，根本就是一項人性和戰略的挑戰。我的意思是，如果我希望演員做某件事，我不可能跑去對他們說：「去這樣做！」我必須解釋為什麼，我必須說服他們這是一個好點子。

跟電影公司主管周旋也是如此。我無法對他們宣戰。這太危險，搞成那樣也太辛苦。我很欣賞某些人為伸張正義對抗電影公司。但是我覺得，這樣做造成的破壞性更大。因為要不電影拍不成，要不就是得在巨大的壓力和緊張下拍攝，後果都不堪設想。我覺得你得找到一個解決問題的方法，所以有時候，你得對某些事情說「是」，並且希望電影公司可以忘掉它，讓你依自己的方式做事。聽起來有些小奸奸，但我覺得，這只是個務實的生存技巧。當然，有些時候你還是得抗爭。但是優秀的導演能夠分辨哪些仗值得打，哪些只是你的自尊問題。

‧ ‧ ‧ ‧ ‧ ‧

沒道理自己寫劇本
IF I WROTE, IT WOULDN'T MAKE SENSE

我並沒有真正下去寫劇本，但是我一直有參與我電影的編劇過程。導

演必須拍他自己的電影，這是絕對必要的，而且在拍攝之前就已經是你的東西了。 拿《剪刀手愛德華》（*Edward Scissorhands*）來說，很明顯，我雖然沒有自己寫劇本，但是我也「導演」了編劇的部分，最後出來的成品中，屬於我的部分，已經超過了編劇寫手。我不寫的原因是，如果我去寫劇本，我擔心我會過於內化個人，反而無法對文本保持獨立超然的觀點，而那正是我認為導演應該具備的。如此下來，最終結果可能導致作品太過個人化，對其他人可能都沒有意義。我拍電影的目標就是講一個故事。為了達成這一點，我覺得自己需要保持一定的距離。大家看到《剪刀手愛德華》的角色時都會說：「喔，這角色就是你啊！」但是我無法苟同。因為這並不是我。我確實和這角色有許多共通點，但是如果我是在說自己，我永遠不可能客觀地看待這部片。

　　總而言之，我不認為需要寫劇本才能成為作品的「作者」。我不相信大家在看到我的任何一部電影時，無法馬上看出那是我的作品。你會認出我的作品，通常是因為在我的故事背景裡，都有很明顯的線索，以及反覆出現的主題和概念，這就是為什麼我一直偏愛童話故事，因為它讓你以一種非常象徵的方式，透過超越文字的感官意象，探索各種不同的理念。比起以具體敘事營造出來的影像，我更喜歡創造讓你有感覺的視覺。我沒有受過嚴謹的敘事結構訓練。根本差得很遠。其實我是看恐怖電影長大的，恐怖電影的故事根本不是重點，但是……那些電影中的影像是如此厚重，讓你揮之不去，在某個層面上，這些影像構成了故事。這就是我試著在電影中再現的東西。

拍片之前，你一無所知
YOU DON'T KNOW BEFORE YOU SHOOT

在片場，甚至在好萊塢的大片場，你面對的風險如此之大，壓力如此迫人，所以你得盡力做好前置作業。但是，隨著我電影越拍越多，我就越來越感覺到，自然發生其實才是最好的，因為——這絕對是目前從經驗中學到最寶貴的教訓——在真正進片場之前，你什麼都不知道。你可以盡量排練，為每個鏡頭畫分鏡表，這樣做或許會讓你心安，但是一旦到了實地，這一切都不是很重要了。分鏡表永遠不會比實際發生的來得有趣，因為分鏡表是二度平面，而片場是三度空間。因此，我傾向避免過度依賴分鏡表。那會是一種阻礙；我們看分鏡表都會太過僵化。演員也是一樣。當他們穿上戲服化好妝出現在實際片場時，絕對不可能表演得一模一樣。因此，當我到了片場，我盡量避免讓自己有先入為主的想法。我保留了一大部分給現場可能變出來的魔術。從某個角度來看，每部電影的本身就是一場實驗。當然，電影公司不想知道這些。他們寧可相信你完全知道自己在幹嘛。然而事實是，拍電影最重要的決定，總是在最後一刻發生的，而機會是很重要的因素。這是最好的工作方式，我甚至願意這麼說：這是拍一部有趣的電影唯一的方法。

我愛廣角鏡
I LIKE WIDE LENSES

當我說一切憑直覺，我的意思並不是你什麼事都可以做。其實剛好相反，因為只有當你事先嚴格確定所有決定因素，你才能從事即興創作。否則，你會陷入一片混亂。首先，你必須慎重挑選你的工作團隊。你必須確

保每個人的頻率相當，他們都有意願拍同一部電影，而他們也都會理解你想嘗試的所有東西。

然後，你需要在工作過程中找到某個方法。我個人喜歡在開拍一場戲時，先讓演員置身場景之中，這樣做可以讓我找到角色與他們周邊空間的正確關係。這就是我尋找場景中心的方式，以及我如何決定攝影機是要從某個角色的觀點，還是從某個外部角度，來決定場景的中心。

一旦找到了這東西，我就讓演員去梳化著裝，我和攝影指導則開始設計構圖和打光。我對廣角鏡情有獨鍾，例如 21mm 鏡頭（可能是受動畫使用的寬畫框所影響），所以我們都從這個點開始發展[1]……如果不成功，我們就逐漸朝向更長焦的鏡頭發展，直到我們找到有效可行的方法。但是我永遠不會用超過 50mm 的鏡頭。當我使用遠攝鏡頭（telephoto lenses）時，我只把它當作一種標點符號。我會在某場戲的中間使用它，就像一個句子中的逗點。

至於攝影機位置，我非常仰賴直覺。比方說，當我拍對話戲時，我不會用傳統方式——你知道的，就是先拍主鏡頭，再拍反向鏡頭——來拍演員，我會試著為這場戲找到最有趣的鏡頭來進行拍攝，然後我會思考在剪接時可能搭配的其他鏡頭。我從來不會想太遠；我真的會拍完一個鏡頭後就直接拍下一個。而且我很少用多角度拍攝。事實上，如果我不確定某個東西會出現在終剪，我就盡量不去拍。首先，這樣做很浪費時間，而時間是你所消耗不起的。同時也因為，無論你是否自覺，你不免會對你所創造的每個畫面懷抱著情緒。而且，如果你在初剪後拍太多東西，顯然你就得

1動畫通常使用寬畫框，深景深，以充分表現細節，若要在實景影片中達到同樣的視覺面貌，就得用非常廣的廣角鏡來拍攝。

把片子拿掉一小時，這可能會非常痛苦。你在片場越嚴謹處理，日後在剪接室面對的痛苦就越小。

運用演員的內在
USE WHAT'S INSIDE THE ACTOR

我從來不要求演員參加試鏡，因為那真的很沒意義。我不需要知道演員是否可以演——他們一般來說都有能力演。我需要知道的是，他或她是否適合這個角色，這件事其實與表演無關。

例如，大家總認為我和強尼·戴普（Johnny Depp）合作是因為我們非常相似。但是，我最初選他來演《剪刀手愛德華》，是因為他當時正困在一個他難以應付的形象當中。他曾經是青少年電視劇集的明星，但是他渴望嘗試完全不同的東西。因此，他就是愛德華這角色的完美人選。

《艾德伍德》（Ed Wood）的馬丁·蘭道（Martin Landau）也是如此。我當時在想，「這是個曾與希區考克合作並就此開啟演藝生命，二十年之後卻在電視劇中扮演小角色的演員。他可以完全體會貝拉·洛戈西（Bela Lugosi）經歷過的一切。他會在人性層面上理解詮釋，而不會過度戲劇化這個角色。」此外，我當初選擇米高·基頓（Michael Keaton）扮演蝙蝠俠時，大部分的人都不懂。但是我一直對米高相當著迷，因為他有雙重個性，半開玩笑，半精神病。我真的認為這角色需要有一點如此的精神分裂症，才有資格穿著蝙蝠俠的套裝飛來飛去。

導戲就是傾聽
DIRECTING IS LISTENING

選角選得好，指導演員的工作就完成了 90%。但是當然，剩下的 10%

就更加複雜了，因為每個演員都不一樣；每個人都有自己的工作與溝通方式。你無法預測那會是什麼樣子。

以傑克・佩連斯（Jack Palance）為例。他不像是你以為會很難搞的演員。好吧，在《蝙蝠俠》（Batman）開拍的第一天，我們預計要拍一場非常簡單的戲，傑克扮演的黑幫從浴室走出來。他問我：「你要我怎麼演？」我回答：「嗯，你知道……這是個非常單純的鏡頭：你只要打開門，走出來，朝著攝影機走過去，就是這樣。」於是傑克走到門後面，我們開動攝影機。然後我說：「Action！」但是十秒鐘過去了，什麼也沒發生。我們喊卡，我透過門呼叫傑克：「一切還好嗎？」他說：「是啊。是啊。」嗯，很好。我們再次開動攝影機，我說：「Action！」但還是沒有任何反應。我再度喊卡，我再度透過門呼叫傑克，然後再度試著解釋說：「這只是你從浴室出來的鏡頭，傑克。OK？」他回答：「OK」我們又再開動機器，我說：「Action！」又一次，什麼事都沒發生。於是我們又切斷攝影機，我決定過去看看他，問問到底是怎麼回事，他突然變得不高興。我的意思是說，他很生氣地盯著我說：「你可不可以不要逼我！你看不出我需要時間來專注嗎！」我只能啞口無言。對我來說，這就只是個蠢鏡頭，有人從浴室出來，僅此而已；但是對他來說，這件事顯然有更複雜的意義。

就在那一天，我了解了傾聽演員的重要性。當然，你必須指導他們，但是真正有意義的，是對他們展示目的。在此之後，就真的只有交給他們來決定如何達成此目標。例如，我喜歡與強尼・戴普合作的原因，是因為我們總是會不斷嘗試不同的調性，每個鏡頭都在嘗試，直到我們尋找到了可行的東西。我很少排演，因為我一直很害怕過於技術性的表演，那樣做

會喪失掉通常會在第一次拍攝鏡頭中出現的魔幻感。另外我要特別指出，不要從監控螢幕上看演員表演，直接看著演員。如果不這樣做，我覺得可能會在演員和我之間造成距離，甚至到最終，也會在演員和觀眾之間形成距離。

一切讓我驚訝——其實並沒有
EVERYTHIHG SURPRISES ME — AND THEN AGAIN, NOTHING DOES

我從不相信導演聲稱他自己的電影完全符合他腦子裡的想像。這是不可能的。電影片場每天都有一大堆無法控制的事。充其量，你只能冀望這部電影的精神與你的心靈有所共鳴。然而最終結果永遠是驚喜。我想這就是電影如此神奇的原因。另一方面，我一直同意這樣的說法：你總是一再又一再地拍同一部片。你就是你自己；你性格的形成，通常都是兒時經歷的結果，無論你是否自覺，你的一生都不斷在重新整理一模一樣的生命觀。人都是如此；藝術家，更是如此。無論你面對的議題是什麼，你最後總會以同樣的執迷，尋找不同的路徑來解決事物。從某個角度來看，這非常惱人，你自以為自己不斷地在進步。不過同時，這也令人興奮，因為這就像個永無止境的挑戰，一個你拼命試圖解開的魔咒。

作品年表

1982 《文森》 *Vincent*

1984 《科學怪犬》 *Frankenweenie*

1985 《皮威歷險記》 *Pee-wee's Big Adventure*

1988 《陰間大法師》 *Beetlejuice*

1992 《蝙蝠俠》 *Batman*

1990 《剪刀手愛德華》 *Edward Scissorhands*

1992 《蝙蝠俠大顯神威》 *Batman Returns*

1993 《聖誕夜驚魂》 *The Nightmare Before Christmas*

1994 《艾德伍德》 *Ed Wood*

1996 《星戰毀滅者》 *Mars Attacks*

1999 《斷頭谷》 *Sleepy Hollow*

2001 《決戰猩球》 *Planet of the Apes*

2003 《大智若魚》 *Big Fish*

2005 《地獄新娘》 *Corpse Bride*

2005 《巧克力冒險工廠》 *Charlie and the Chocolate Factory*

2007 《瘋狂理髮師》 *Sweeney Todd: The Demon Barber of Fleet Street*

2010 《魔境夢遊》 *Alice in Wonderland*

2012 《科學怪犬》 *Frankenweenie*

2012 《黑影家族》 *Dark Shadows*

2014 《大眼睛》 *Big Eyes*

2016 《怪奇孤兒院》 *Miss Peregrine's Home for Peculiar Children*

2019 《小飛象》 *Dumbo*

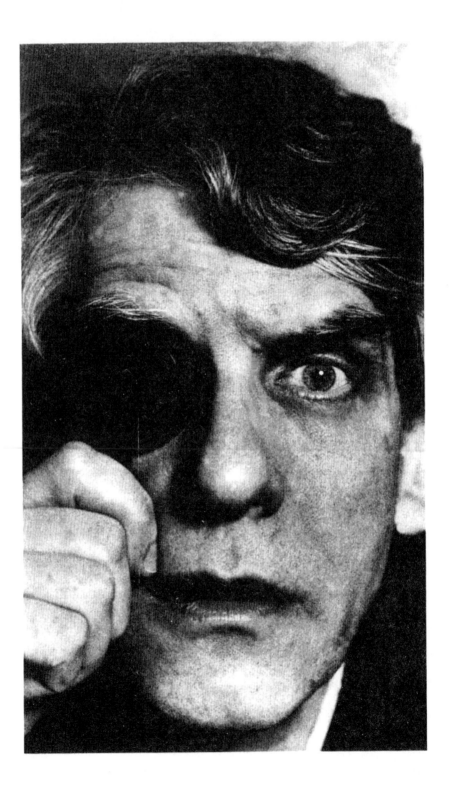

DAVID CRONENBERG
大衛・柯能堡
b. 1943｜加拿大多倫多市

1984｜《錄影帶謀殺案》– 金尼獎最佳導演
1987｜《變蠅人》– 奧斯卡最佳化妝
1992｜《裸體午餐》– 柏林影展金熊獎提名
1996｜《超速性追緝》– 坎城影展評審團特別獎
2005｜《暴力效應》– 坎城影展金棕櫚獎提名

　　終極來説，大衛・柯能堡的電影是擾人心智的。這些片子總是圍繞著人體可能發生的最慘之事，從骨頭斷裂到腐爛的肉。自從《錄影帶謀殺案》（Videodrome）問世，當演員詹姆斯・伍德（James Woods）從自己的臟器中抓出一捲錄影帶，這位導演對這類主題的痴迷，讓他的電影既令人反胃又引人入勝，例如傑出的《雙生兄弟》（Dead Ringers）可能是他最易理解的電影，而《超速性追緝》（Crash），卻讓某些人看得難以忍受。

　　我本來期待看到一個飽受摧殘，有點可怖的人，這人會嘲笑我提出的問題，或者用一種他自己的語言，用我聽不懂的話來回答我的問題。但是大衛・柯能堡與那種古怪內向導演的刻板印象完全相反——至少表面上是如此。他冷靜、溫暖、優雅，善於表達，是個讓你可以馬上感覺自在的人。如果你不知道他是導演，你可能會猜他是某常春藤名校的文學系教授，然而，這位教授比任何一個學生都更具挑釁性。

大衛・柯能堡大師班
MASTER CLASS WITH DAVID CRONENBERG

　　我當導演純屬偶然。我一直以為我會像父親一樣成為作家。我喜歡電影，喜歡當觀眾，但我從來沒有想像過，我真的可以把電影創作當成志業。我住在加拿大，而電影來自好萊塢，它不僅在另一個國家，而且在另一個世界！但是在我二十多歲的時候，奇妙的事情發生了。我有一位大學朋友受雇擔任一部劇情片的小角色，在大銀幕上看到生活中認識的人，感覺真的很震撼。今天，在這個十歲小孩都能用他們的數位攝影機拍片的時代，我的反應似乎顯得荒謬，但在當時，這事件對我來說就像個頓悟。我開始想：「嘿，你也可以做到啊……」

　　我決定寫一個劇本。不過當然我沒有劇本寫作的技術。於是，我做了一件最合邏輯的事：我找了一部百科全書，試著從裡面學習電影技術。不用說，我得到的資訊有點太基本了。然後我去買電影雜誌，以為可以學到更多。但是我一個字也看不懂。對於新手如我，電影專用術語就像天書一樣難懂。

　　這些雜誌中我最喜愛的，是那些電影片場的照片，尤其是有出現拍片設備的照片。我一直對機械有一份著迷；那是我真正有感覺的東西。我可把它拆開來，再組裝回原狀，而且在這個過程中了解它的運作原理。所以我想，最好的學習方法，就是實際使用設備。我跑去一家攝影機出租公司，與店主成為朋友，店主讓我玩那些攝影機、燈光和錄音設備。有時候，攝影師會來取他們的設備，他們會給我一些關於打光、鏡頭等的小訣竅。終於有一天，我決定嘗試一下。我租了一台攝影機，拍了一部短片。然後又拍了一個，接著再拍了一個。但是我仍然只把它當成嗜好。直到我

寫了一個劇本，吸引了一家電影公司的購買意願，我才開始認真思考導演電影。突然間，我感覺我無法接受讓其他人來拍我的劇本，於是我拒絕出售這劇本，除非讓我自己來導演。我們奮鬥了三年多，最後我終於贏了，這部電影開啟了我的導演生涯。

電影創作者必須知道如何寫作
A FILMMAKER MUST KNOW NOW TO WRITE

如我先前所說，我一直認為我的「正職」是作家，因此，我認為文學仍然是比電影更「高級」的藝術形式。而讓人驚訝的是，有一次我與薩爾曼‧魯西迪（Salman Rushdie）討論這個話題，我覺得他是那世代中最有趣的作家之一，但是他看著我，好像我是神經病。他的意見完全相反。他在電影被高度重視的印度長大，他告訴我，只要有朝一日可以拍電影，他願意付出一切。我們的討論演變成了複雜的辯論。我給了他一些他寫過的東西當作範例，證明這些東西永遠不可能適切地被轉譯成影像，而他也給了我一些電影的例子，告訴我那是任何一本書都比不上的。最後我們終於達成協議，在今天，電影和文學兩者之間不僅取長補短，而且相輔相成。你無法再互相比較優劣了。

但是，我真的認為寫劇本的導演與不寫劇本的導演之間，有很大的區別。我深信，要成為一個完整的電影創作者，你必須寫自己的腳本。在過去，我甚至認為電影創作者也必須是這部電影原始構想的創作者。後來我拍了改編自史蒂芬‧金（Stephen King）小說的《死亡禁地》（*The Dead Zone*），這份自大狂妄也削減了些。

電影語言由觀眾決定
THE LANGUAGE OF A FILM DEPENDS ON ITS AUDIENCE

電影是一種語言，然而沒有語法就不可能有語言。每個人都同意某個符號代表某件事物，這是建立一切溝通的基礎。然而。語言當中確實有靈活性。身為電影創作者，你的工作就是為每個鏡頭在期待什麼，需要什麼，以及當中什麼令人興奮，三者之間尋找準確的平衡點。你可以用一個大家習以為常的特寫鏡頭來吸引人注意——或者可以把它用在完全相反的方向：轉移注意。

如果你戲耍電影語言，結果一定會更有張力，也更複雜，觀眾的觀影經驗也應該會更豐富。然而，這也表示你的觀眾對電影語言已經有了某些了解。否則，他們會覺得迷惑，最後會放棄你的電影。換句話說，為了與一百個人緊密交流，你可能會失去一千個人。例如，喬伊思（Joyce）的作品《尤利西斯》（*Ulysses*）是一部頗具實驗性的作品，但是大部分的人都看得懂。而在那之後，他寫了《芬尼根守靈夜》（*Finnegans Wake*），卻失去許多讀者，因為要理解這本書，你幾乎得重新學習一種新語言。很少有人願意做這種努力。因此，身為電影創作者，你得根據你所期望的觀眾數量，來決定你要走多遠。奧立佛・史東曾經問我，我是否滿足身為一個邊緣性的導演。我懂他的意思。他的問題中沒有優劣尊卑的意味。他知道如果我願意，我可以去拍主流電影。我回答說，我對我的電影觀眾數量感到滿意。但是我認為，導演必須預先設定好他所期待的觀眾族群，因為這必然會影響到他將會使用的電影語言。

三維媒介
A THREE-DIMENSIONAL MEDIUM

　　我記得第一次發現自己置身片場的時候，最讓我害怕的就是空間的概念，因為我習慣寫作，寫作是二維介質，但我發現電影是三維的。當然，我不是談電影的視覺。我的意思是片場本身。在這樣的環境中，你不但得處理空間，還必須處理這空間內外的人和物。況且，你不僅要盡你所能有效組織所有這些因素，還必須做得有道理。我說的話彷彿很抽象，但是相信我，當你真正面對這些事情時，那是非常具體的，因為攝影機在這空間中也有自己的位置，就像是另一個演員。在很多導演拍攝的第一部電影中，我一次又一次注意到相同的問題：他們無法讓攝影機「舞動」；因為拍片現場最後必定會變成一場豪華芭蕾舞秀，但是他們卻無法適當地組織起這一切。

　　另一方面，很棒的是，我在片場大部分的決定，都出自我完全的本能。再說一次，當我拍第一部片時，我不確定自己是否有能力處理影像，因為我從來沒有學過視覺藝術。我不知道自己是否有辦法處理最基本的事，例如攝影機擺放的位置等等。我做過噩夢，夢到自己對這一切全無概念。但是當我到了片場，我發現這是完全內在的東西（totally visceral thing）。我的意思是，有時候我從攝影機的取景器看進去，覺得很不舒服，因為我不喜歡這畫面構圖。我還無法完全解釋原因所在，但是我知道我必須改變。我的直覺告訴我這是不對的。今天，我大部分依然憑我的本能。

　　當然，這是有危險性的，你越有經驗，越容易陷入某種例行公事。你知道什麼東西做得到：你知道怎麼做會有效而順利。到最後你只是把整部電影的導演工作放在自動駕駛盤上，反而失去任何原創的空間。因此，你

必須保持警惕。總之,我並不是迷戀攝影機的那種導演。當我到了片場,攝影機並非我的優先事項。我比較喜歡先與演員工作,就像舞台劇那樣,然後再思考如何用攝影機拍下來。我的方法就好像是拍一部紀錄片,記錄我和演員的排練實況。當然,有些場景是純粹視覺的東西,在這種狀況下,我就會先從攝影機開始進行。但是大部分的時候,我主要關注的,仍然是戲劇性,我不希望有任何東西干擾到它。

一部電影,一個鏡頭
ONE FILM, ONE LENS

電影拍得越多,我的拍片方法也越簡約,到後來有時候我會用同一個鏡頭拍完整部電影,例如我用 27mm 鏡頭拍攝《X 接觸:來自異世界》(*eXistenZ*)。我很想要那種簡單又直接的東西,就像羅勃・布列松(Robert Bresson),他剛開始拍電影時,全部用 50mm 鏡頭。布萊恩・狄・帕瑪(Brian De Palma)則完全相反,他不斷在追求更龐大的視覺複雜性,而且總試圖在影像上多做一點戲耍。我並不是批評他的作法──其實在知性層面上我完全理解他。他只是用另一種方法,如此而已。

變焦鏡頭是我從來沒有用過的工具,因為它不符合我的拍攝理念。伸縮只是視覺機具;純粹是實用性。而我總喜歡攝影機運動,因為我發現它可以將你物理性地投射到電影空間內。而變焦鏡頭做不到這一點,它只會將你隔離在外。

演員有自己的現實
ACTORS HAVE THEIR OWN REALITY

今天大部分的導演都來自視覺藝術背景,因此當他們拍第一部片時,

最大的恐懼經常是與演員工作，就像來自舞台背景的導演，也會對於攝影機心生恐懼。至於像我這樣來自寫作背景的導演，情況更加糟糕：我們習慣在一個房間內獨自工作，現在我們得面對所有這片混亂！無論如何，與演員工作的時候，我認為最重要的是必須了解到，演員的現實與導演的現實是不一樣的。

剛開始拍片的時候，我把演員當作敵人，因為我覺得他們不了解我所承受的壓力。我在擔心這部影片的預算、時限，而他們似乎只關心自己的頭髮、化妝和服裝。當然，這些瑣事對我來說似乎微不足道。但是長時間下來，我知道我錯了。那是他們的工具，對他們來說，那就像攝影機和燈光之於我一樣重要。對於導演，一切都關乎電影本身。但是對於演員，一切都是關於角色。因此，我們彼此的頻率並非完全同步，現實狀況也不一樣，但是如果演員和導演願意彼此溝通，他們可以朝著同一個目標前進。大部分年輕導演會欺騙演員，設法繞過這個問題。我知道會發生這種事——我已經經歷過了。但是長久下來，我漸漸開始了解，如果你願意誠懇相待，演員不僅會樂於幫助你解決問題——他們也會提出關鍵性的建議，指出問題的重點。當然，除非你遇到瘋狂或失控的演員。我的個人經驗可以告訴你，確實有這樣的人。如果發生這種事，你就只能祈禱了。

我不想知道我為什麼要拍電影
I DON'T WANT TO KNOW WHY I MAKE FILMS

《X 接觸：來自異世界》中有一場戲，珍妮佛・傑森・李（Jennifer Jason Leigh）說：「你必須玩這場遊戲，才能知道遊戲的內容。」顯然，這就是我對於拍電影看法。我永遠無法解釋是什麼東西驅使我去做某件事，然而唯有親自去拍電影，才能讓我了解為什麼我要拍電影，以及……為

什麼要這樣拍。因此，每當我看到電影成品，它們大都全然令我驚訝。這不會困擾到我。我其實很期待這樣的結果。有些導演會說，他們拍電影之前，對電影中的一切都有非常具象的預設。如果把他們腦子裡的東西投射成電影，與實際拍出來的東西會有 90% 的匹配度。我不懂這怎麼可能，因為拍電影的每一天每一刻，發生的細微變數實在太多太多。這些微小的變化逐漸累積，最後會導致出與你的原本預設相當不同的結果。

亞佛烈德‧希區考克聲稱他可以一個鏡頭一個鏡頭地預視他的電影。但是我不相信。我覺得那只是他誇張的自大說法。我認為最重要的，是能夠直覺意識到你採取了正確的抉擇，無需試圖理性解釋——至少不要在拍片時這樣做。電影完成之後，你會有足夠的時間來分析。其實，如果希區考克所言屬實，我會有點同情他。因為，你能想像一個導演拍電影拍了一整年，卻只拍出他腦子裡本來就有的東西？那才真是無聊透頂！

作品年表

————————

1969 《立體聲》 *Stereo*

1970 《犯罪檔案》 *Crimes of the Future*

1975 《毛骨悚然》 *Shivers*

1977 《狂犬病》 *Rabid*

1979 《靈嬰》 *The Brood*

1979 《急速團伙》 *Fast Company*

1981 《掃描者大對決》 *Scanners*

1983 《錄影帶謀殺案》 *Videodrome*

1982 《死亡禁地》 *The Dead Zone*

1986 《變蠅人》 *The Fly*

1988 《雙生兄弟》 *Dead Ringers*

1991 《裸體午餐》 *Naked Lunch*

1993 《蝴蝶君》 *M. Butterfly*

1996 《超速性追緝》 *Crash*

1999 《X接觸：來自異世界》 *eXistenZ*

2002 《童魘》 *Spider*

2005 《暴力效應》 *A History of Violence*

2007 《黑幕謎情》 *Eastern Promises*

2011 《危險療程》 *A Dangerous Method*

2012 《夢遊大都會》 *Cosmopolis*

2014 《寂寞星圖》 *Maps to the Stars*

JEAN-PIERRE JEUNET
尚–皮耶・居內

b. 1955｜法國羅阿訥（Roanne）

1992｜《黑店狂想曲》– 凱薩獎最佳原創/改編劇本　2002｜《艾蜜莉的異想世界》– 凱薩獎最佳影片
1995｜《驚異狂想曲》– 坎城影展金棕櫚獎提名　　2005｜《未婚妻的漫長等待》– 凱薩獎最佳製作設計

在我寫完這篇文字的幾週前，尚–皮耶・居內發表了他的第四部電影：《艾蜜莉的異想世界》（Amelie／Le fabuleux destin d'Amélie Poulain），這部片在法國大受歡迎。熱情的觀眾蜂擁而至，從年輕人到老人家都前來觀看，或者重刷這部電影，導演在片中呈現了一份日常與魔幻的詩意融合。自從《黑店狂想曲》（Delicatessen）問世之後，居內在影像方面的才華受到絕對的肯定，他略帶超現實幽默的品味為法國電影（以及好萊塢電影，他也重新詮釋了《異形》（Alien）系列）帶進一股新鮮氣息。在《艾蜜莉的異想世界》中，他在作品中添加了個人層次，把他的電影從卓越、輝煌，昇華到一個新的境界。

在某個程度上，尚–皮耶・居內與他的電影非常相似：都深植於法國的日常生活。你可以簡單地把他想像成一個小村莊的咖啡館老闆，卻有著驚人的內在生命。他說話坦率直接，知道如何深入淺出地解釋方法和技術。我們見面的時候，他向我坦白承認，他讀完大衛・林區的大師班之後，曾嘗試過使用林區的推軌祕技，可是……失敗了。[1]

1原書註：請參閱大衛・林區訪談，第 154–163 頁。

尚-皮耶‧居內大師班
MASTER CLASS WITH JEAN-PIERRE JEUNET

沒有人邀請過我教電影。十年來，我只有兩次受邀去 FEMIS（法國主要電影學校），但是只談電影場景或分鏡表。這太糟糕了。我不介意有機會再試看看。當然，我並不是要告訴學生「你必須這樣做」，而是要告訴他們「我是這麼做的」。

溫德斯拍《事物的狀態》時，每天晚上都在寫隔天的腳本，史柯西斯剛好相反，他會在拍片之前，就把電影中每個鏡頭的分鏡都處理好。然而，這兩個例子最後拍出來的成果都非常好。因此，拍電影並沒有什麼常規。只要能順利拍出來，每種方法都是好方法。每個導演也必須尋找到他自己的公式。

比方說，我本人從來沒有受過正統電影教育。我的家境非常普通，不可能讓我去學校學電影。所以我完全憑本能學習一切。我十二歲開始玩 View-Master，這是個可讓你觀看立體影像的裝置。我錄下音效、對白和音樂，與 View-Master 裡頭一系列平凡無奇的影像同步播放，營造出戲劇調性。之後，我轉向動畫領域，也朝著拍電影的目標向前邁進了一大步。

但是，我先離題一下。我年輕的時候看過三部印象深刻的電影。第一部是塞吉歐‧李昂尼的《狂沙十萬里》（*Once Upon a Time in the West*）。我十幾歲的時候就看了這部片，接下來的三天，我被震撼到無法言語。因為這部電影讓我發現電影有好玩的一面。即使現在，我在使用跟拍鏡頭時，還是無法不懷疑，李昂尼到底是如何做到的。第二部電影是史丹利‧庫伯力克（Stanley Kubrick）的《發條橘子》（*A Clockwork Orange*）。這部片第一次上映時，我就在大銀幕上看了十四次。它讓我了解到電影視覺美學的

重要性。至於第三部電影，則是皮奧特・卡姆勒（Piotr Kamler）的一部短片，我十七歲時在電視上偶然看到，立刻被動畫不可思議的潛力所吸引。

這就是為什麼當時我開始與馬克・卡羅（Marc Caro）合作拍攝偶戲動畫短片的原因。[2] 我覺得動畫給予我導演工作的教導是最巨大的，因為做動畫的時後，你可以控制一切，每樣東西都自己動手做：服裝、布景、照明、取景。甚至從某方面來說，也包括指導演員。我建議每一個未來的電影創作者都應該嘗試看看動畫，因為這是個可以讓你全盤操作一部電影作品的最好機會。你會學習了解電影製作的每個面向。這是個非常全面性的訓練模式。

創作電影，或者拍你自己的電影
CREATING THE FILM, OR MAKING IT YOUR OWN

為你自己拍電影。這是絕對必要的。你必須為你的第一個觀眾完成這件事，那就是你自己，因為如果你不滿意你自己，別人也不會。大家常在談拍電影的「公式」，我所知道唯一的公式就是誠懇——這並非毫無風險的公式。但是，如果你不這樣做，保證你一定失敗。當你做出了自己喜愛的作品，但是卻被觀眾排拒，這種經驗很痛苦。但是我發現，尤其是在我一些拍廣告的經驗中，你做出自己並不完全滿意的東西，卻有人告訴你那很棒，你得到的痛苦挫敗會更加嚴重。

你必須盡一切可能把自己的所有投入每一部電影中。這就是為什麼有很長一段時間，我都覺得無法拍一部並非自己寫劇本的電影。當我在拍

2原書註：馬克・卡羅是位藝術家，他與居內合導了他的前兩部電影：《黑店狂想曲》和《驚異狂想曲》（ *The City of Lost Children* ）。

《異形4：浴火重生》時，我學到了重要的一課：拍一部並非自己寫劇本的電影其實容易得多。因為寫作是份苦工，是筆巨大的情感投資，你會發現，你很難客觀看待你自己在做的東西。但是，當劇本誕生出來時，你很輕易就知道如何改進。然後，你只需要找到一個方法，把它轉成自己的電影作品。

我執導《異形4：浴火重生》的原則是，每場戲中都要有我的理念。這就是我把一部電影變成我作品的方式。就是這樣啊，我只是放進了一些小東西，小細節。但是到最後，毫無疑問，我的個人印記充滿了整部電影。其實我從這部電影中得到的最大恭維之一，來自我的導演同行馬修·卡索維茲（Mathieu Kassovitz）[3]，他說：「這看起來像一部尚-皮耶·居內的電影……裡面有異形。」我覺得非自己寫劇本的電影有點像是領養的小孩，而自己寫劇本的電影，則像自己的孩子。有過像《異形4：浴火重生》這樣的經驗之後，我得回頭去進行《艾蜜莉的異想世界》的編寫與拍攝。

分鏡表不是一切
A STORYBOARD ISN'T THERE TO BE RESPECTED

導演有必要堅持他的基本語法。如果你在某些規則作弊，電影一定拍不好。然而，我覺得每個導演的目標都希望打破這些規則，利用規則，或扭曲規則，從中創造新意，發掘前所未至之境。創意是份極大滿足。這就是看電影讓我感動的地方。從這個角度來看，我覺得特殊效果對導演的工

3編註：馬修·卡索維茲（1967–），法國導演、演員，曾與居內合作，出演《艾蜜莉的異想世界》男主角；1995年自編自導的《恨》（La Haine）獲坎城影展最佳導演。

作是有貢獻的。我知道法國人看特殊效果的負面傾向，認為特效應該留給奇幻電影使用。但這是個錯誤。特殊效果不只是用來呈現飛船，或者流口水的怪物——它們還有助於突破可能性的極限。我們應該用它來創新電影書寫。

羅勃・辛密克斯（Robert Zemeckis）非常了解這一點。在《阿甘正傳》（Forrest Gump）中，他使用特效，讓他的角色與甘迺迪總統見面，或者是把人填滿整個華盛頓公園，而無需在臨時演員身上花費大量開支。我想大家對特效的態度，所展現的那種很蠢的不情願，就像 20 年代末有聲片首次出現時一樣。效果只是另一份工具，沒什麼好害怕的。非但如此，導演應該學會與特效共處，並說：「我該如何利用這個東西，才不會拍出我不想拍的那種電影？」

另一個法國導演抱持著負面態度的東西，就是分鏡表。我個人會把整部電影配置在分鏡表上，因為我的作品非常視覺化，需要大量準備工作。如果你到了片場才去思考視覺方面的東西，那就太遲了。而且，我是第一個認為分鏡表無需嚴肅看待，而是需要被超越的導演。如果演員有了某個妙招，或者你想出一種不一樣的、更好的方法來拍同一個東西，那麼毫無疑問，你必須改變一切。換句話說，分鏡表就像公路：你可以隨時改道，開上美麗的鄉間小路行駛，但是如果你迷了路，你還是可以隨時返回主要公路。可是如果你一開始就走鄉間小路，你很有可能會迷路而越走越遠。

當我拍《黑店狂想曲》瑪麗–洛・杜亞克（Marie-Laure Dougnac）邀請多明尼克・皮諾（Dominique Pinon）喝茶的那場戲時，我們把這場戲排練好幾十次。然後在最後一刻，就在正式拍攝前，我把皮諾帶到一邊，對他說：「你去坐在她的椅子上。」結果，杜亞克失去了平衡。她在這場戲的

設定中所表現出的困惑情緒，是完全真實的。發生這種狀況，只能用神奇二字來形容。但是我認為，只有當你事先已經有了準備妥當的材料，才有可能從中發展即興。否則，它就會變得荒謬。

導演之前，我得構圖
I NEED TO FRAME BEFORE I CAN DIRECT

我最想做的東西，是創造一種電影的圖像形式。這就是為什麼我堅持親自處理每個鏡頭的構圖。我並沒實際操作攝影機，但我決定構圖。為了做這件事，我通常都一大早就到片場，使用有定格功能的錄影機。我請見習生代替演員（在好萊塢很棒的是，每個演員都有一個替身來做這件事）。然後，我拍下我要的畫面，再用相紙印出來。當其他劇組人員到場時，他們會看到我「預先拍好」的場景畫面，也明確地了解到他們該做什麼。然後，我通常會請演員過來搭配我設定好的構圖。拍喜劇的時候，這個過程不會那麼嚴格。一般來說，我先讓演員來表演，看看他們會做什麼，因為如果有人冒出了一個絕妙的點子，需要他向左移動十英呎，我絕對不會阻止他。

我喜歡一個構圖來概括整場戲，而這構圖的性質造就了這場戲的生命。因此我幾乎都只用短焦鏡頭。我可以只用 18mm 和 25mm 鏡頭拍完整部片。在《異形 4：浴火重生》中，我還大量使用了 14mm 的鏡頭，讓場景更有氣勢。從圖像的角度來看，使用如此的廣角鏡頭可以結合出更好的影像。但是同時，它在使用上的要求也非常嚴格，否則只要一移動攝影機，拍出來的影片就可能變得俗氣。我有時也會用長焦鏡頭，但是只會用非常非常長的焦距。我用到的機會並不多，因為它們不是風格性質的工具，而是實用工具。交替使用很短和很長的焦距，拍出來的視覺會更加豐

富。這是近年來美國電影大量使用的拍攝方式，但是我覺得它違背了視覺風格的概念。我在《異形4：浴火重生》中用了一些，因為它是進入好萊塢的遊戲規則之一。但是在像《黑店狂想曲》或《驚異狂想曲》這類電影中，我總是避免用這招。

同樣地，我從不多角度拍攝。我不會從三個不同的角度去拍攝同一場戲。我既然做了選擇，就得堅持下去。導演經常會說：「一場戲沒有兩種拍法；只有一種，而且是最好的一種。」這說法有點矯情，但是是事實。不給自己退路，把自己困在執著當中，然後到了剪接室，發現拍成功了，這感覺實在太棒。其實在拍《異形4：浴火重生》的過程中，這態度給了我很大的幫助。經常在剪輯的過程中，電影公司都會對我說：「我們可以試試不一樣的嗎？」我就回答：「不行，對不起，我沒拍其他東西。」我喜歡攝影機運動，製片想剪掉，但他們不能，因為這場戲我沒有拍其他角度的畫面，他們也莫可奈何。當然，這需要相當大的自信。你永遠都可能掉入自己的陷阱。再次提醒，這就是為什麼我要盡可能超前部署完備。

推軌拍攝之美，源於其嚴格
THE BEAUTY OF A TRACKING SHOT COMES FROM ITS RIGOR

我對攝影機運動的要求非常嚴格：我覺得它必須規律而穩定。在跟拍鏡頭的拍攝過程中，攝影機絕對不可有任何旋轉，或者為了尋找細節而移動。當我看到攝影師在拍攝跟拍鏡頭時觸摸手柄，就會拍他的手指。我堅持完全嚴格的要求，因為我相信它為攝影機運動帶來優雅和力量。

此外，多年以來，攝影機穩定器（Steadicam）讓我陷入困惑：我感覺它無法實現某種一致性。但是同時，這是個驚人的工具，它讓你實現其他工具無法完成的事。後來，我終於找到了一個攝影機穩定器操作師，他非

常壯，他可以依我喜愛的方式拍攝──換句話說，就是讓穩定器做到類似推軌跟拍的效果。

除此之外，我還執迷於由畫框底部開始的進場方式：攝影機由下往上運鏡，讓角色由腳部開始進入畫面。我用抽象的方式使用這技術，讓角色的出場格外有力。他們不是出現，或者踏入畫面，也不是讓攝影機去找他們。他們好像一個彈跳盒，從下方彈出來。

這種從畫面底部或末端進場的鏡頭，也是直接受到塞吉歐・李昂尼的影響。我記得在《黃昏三鏢客》（*The Good, the Bad and the Ugly*）中有一場戲，伊萊・沃勒克（Eli Wallach）屈身在墳墓上，突然間，一把鏟子落在他旁邊。然後鏡頭一轉，我們看到了克林・伊斯威特（Clint Eastwood）的靴子。我經常使用這一招。例如在《黑店狂想曲》中，老太太的羊毛球滾過地面，同時鏡頭一轉，我們看到了屠夫的腳。這種攝影機運動是在地平面上完成的，焦距很短，非常讓人有感覺。

導演必須遷就演員
THE DIRECTOR HAS TO YIELD TO THE ACTORS

如果有一件事是你無法用學的學到，那就是指導演員演戲。導戲工作包括與他人溝通你的想法，我想每個導演都必須找到自己的作法。然而最基本的在於，你愛做這件事。

我想起在拍《黑店狂想曲》前我最掛心的事。我之前大都是拍廣告，因此會擔心面對演員：我不知道自己是否有能力指導他們。但是，一旦我開始做下去，就非常享受這過程。我可以感覺到一份溫暖在血液中流動。而且，一旦你開始享受這件事，你就一定會把它做好。因此，你必須熱愛導戲。

選角過程也非常重要。經常聽到有人說，導演工作有 90% 是在選角階段，這是真的。你應該毫不遲疑地跟許多演員見面。但是一樣，你必須知道自己在找什麼，否則一切都會變得混亂難解。但是如果你的角色已經在你心裡根深柢固，甄選演員的那個時刻，角色就在你面前出現了。一切的感覺都太神奇了。在試鏡剛開始三秒鐘，我就知道奧黛莉・朵杜（Audrey Tatou）就是我一直在尋找的艾蜜莉，我得躲到攝影機後面，不好意思讓她看到我喜悅的眼淚。

演員選定後，你只需指導他，但是這並不表示你要改變他的表演風格。年輕導演可能犯的最大錯誤就是親自示範給演員看。就像你請一位藝術家設計海報，你卻幫他畫草圖。演員是表演工作者。他們把你的文字表演出來。的確，你有時候對自己想要的東西了解更透徹。你很想示範，但是你必須盡一切可能避免這樣做。否則，你會讓演員陷入沮喪和恐懼。

沒有兩個演員是一模一樣的，導演必須去適應他們，而不是跟他們作對。有時候，當導演達到了一定的地位，演員經常會試著適應導演，我認為這是個錯誤。某些演員需要針對自己的角色討論好幾小時；有些演員則相反，他們偏愛更直覺的工作方式。例如，尚-克勞德・德瑞福斯（Jean-Claude Dreyfus）痛恨彩排。你必須尊重他。你必須了解演員的工作方式，試著配合他們。

就我個人，我喜歡做一點排練，或者至少有一次完整的讀本，以了解演員想怎麼做。但是我不明白，某些導演們弄了一整個心理劇，以「調整」演員對角色的表演詮釋。我覺得那很不專業。在我遇過所有的演員當中，美國人明顯是最少需要指導的。也許是因為他們很習慣共事的導演躲在離拍攝場景五十碼以外的監控螢幕後面。

疏失，錯誤，危險……
OVERSIGHTS, ERRORS, DANGERS...

拍攝《異形 4：浴火重生》之前，我在洛杉磯劇院又看了一次《驚異狂想曲》。我很沮喪，因為每次看完電影，我都會反省自己的作品：而我只看到錯誤。我看到相當讓我震驚的一件事，就是故事模糊不清。這也是我對年輕導演的第一個警告。這類問題通常都是片場壓力所導致，有時候會妨礙導演去思考細微卻重要的細節。再次看完《驚異狂想曲》，我為自己訂了一個十誡清單，我不會在這裡公布，因為那聽起來很白痴。這些條規是如此明確，就像很普遍的基本鏡頭拍攝原則。我把這張清單貼在《異形 4：浴火重生》的分鏡表上，然後很驚訝地發現到我在片場有多常忘記這些明確的規則。因此，在這方面你必須小心謹慎。你也應該毫不猶疑地讓別人讀你的劇本初稿，或者看電影的初剪。因為只要有 5% 的觀眾看不懂某些東西，那顯然就是你的問題了。

我要對導演提出的另一個重要警告，是電影的連貫性。這東西難以理解也難以描述，但是你必須面對。有時你可能會想來個別出心裁的攝影機運動，或者為某個角色配上精美的服裝。但是，如果這樣做與電影的整體調性不一致，你必須放棄。這並不是那麼容易。

最後，導演最大的困難和最大的危險，就是過度壓縮工作進度。一方面來說，你可能會傾向刪除或簡化工作以配合進度，安撫製作人。但是，如果你對拍出來的東西不滿意，你可能會在剪輯過程中為此付出沉痛代價。另一方面，你必須能夠在正確的時間點做出妥協。如果你有計畫地抗拒製作人，最後整個劇組都有可能轉而反對你，然後你將直奔毀滅。因此，你必須能屈能伸，知道何時要彎腰，何時要站起來。

作品年表

1991 《黑店狂想曲》 *Delicatessen*

1995 《驚異狂想曲》 *The City of Lost Children／La cité des enfants perdus*

1997 《異形 4：浴火重生》 *Alien: Resurrection*

2001 《艾蜜莉的異想世界》 *Amelie／Le fabuleux destin d'Amélie Poulain*

2004 《未婚妻的漫長等待》 *A Very Long Engagement／Un long dimanche de fiançailles*

2009 《異想奇謀：B 咖的拯救世界大作戰》 *Micmacs／Micmacs à tire-larigot*

2013 《少年斯派維的奇異旅行》 *The Young and Prodigious T.S. Spivet／L'Extravagant Voyage du jeune et prodigieux T. S. Spivet*

2015 《風流才子》 *Casanova*（電視電影）

DAVID LYNCH
大衛‧林區

b. 1946｜美國蒙塔大州米蘇拉市（Missoula）

1981｜《象人》– 英國影藝學院獎最佳影片　　1998｜《驚狂》– SESC影展觀眾票選獎最佳外語片
1990｜《我心狂野》– 坎城影展金棕櫚獎　　　2001｜《穆荷蘭大道》– 坎城影展最佳導演

　　大衛‧林區完全不是你想像的樣子。他的電影既詭異又扭曲，充滿著模糊曖昧，甚至有著讓人害怕的角色。但是攝影機背後的這個人，卻是我見過最樸實，最溫暖，最迷人的導演之一，這也讓我更加憂心，他內心的黑暗面是如何地波濤洶湧！

　　第一次看《橡皮頭》（Eraserhead）的時候我才十六歲。我看了一半就被迫逃出電影院，因為那份經驗讓我感到非常不舒服。彷彿有人打開了一道門通往黑暗、怪誕之地，那地方似乎既不真實，又近到令人不適。時間過去了，這份怪誕質感，卻也正是我——和其他影迷——對林區電影所著迷的東西：他把隱藏在表象之下的東西呈現給我們看，例如《藍絲絨》（Blue Velvet）的開場中，草地裡面的蟲子，或者《驚狂》（Lost Highway）中駭人的公路——我曾經在洛杉磯訪問林區，談論這部電影。他在穆荷蘭大道（Mulholland Drive）附近一棟現代感十足的漂亮房子裡接待我。露台上擺著他正在進行的畫作。林區回答我的提問，態度非常和善，像個有智慧的長者傾聽孩子詢問他的生活。訪談最後，他笑著問我：「那麼？你怎麼看？我得到這份工作了嗎？」

大衛・林區大師班
MASTER CLASS WITH DAVID LYNCH

從來沒有人請我教電影，我也不認為我很擅長教電影。我一生只跟過一位叫法蘭克・丹尼爾（Frank Daniel）的老師上過電影課。這是一門電影分析課，他要學生看電影，並且一次專注一個特定元素：圖像，聲音，音樂，表演⋯⋯然後，班上的同學比較彼此的筆記，這門課中我們所發現到的東西，實在太神奇了。這門課引人入勝，而丹尼爾本人就像所有的好老師一樣，他有能力激勵和激發學生。

我不覺得我有像他那樣的能力。我沒有百科全書般的電影史知識，我也不擅長講課教學，所以我不知道該對學生說什麼，除了拿起攝影機出去拍電影。畢竟，這是我的學習方式。我本來想當畫家。但是就在我學美術的時候，我拍了一部動畫短片，然後把它投影在塑形屏幕（sculpted screen）上，重複循環播放。這是一個實驗計畫；當時的概念是讓它看起來彷彿這幅畫是活著。有某個人看了這作品，非常喜歡，並且願意付費請我為他再做一個。我嘗試了，但是我終究無法把它完成，他說：「沒關係，把錢留著，做你想做的事。」於是我拍了一部短片，得了一個獎，也募得了《橡皮頭》的第一桶金。這就是我開始拍片的過程。

我的電影參考
MY REFERENCES

如果必須選出心目中完美的拍片範例，我想可以概括出四部電影。

第一部是《八又二分之一》（8½），這是費德里柯・費里尼完成電影的方式，也是大部分抽象畫家的作法——亦即，他的情感傳達無須直接透過語言或呈現具體事物，也從不提出任何解釋，那是一種純粹絕對的

魔力。基於相同理由，我也提出《日落大道》（*Sunset Boulevard*）。雖然比利‧懷德（Billy Wilder）與費里尼在風格上大異其趣，但他仍然實現了類似的抽象氛圍，這部片的魔幻部分比較少，而著重在各種風格和技術。他在片中所描述的好萊塢或許從未存在過，但他讓我們相信它確實存在，並且讓我們沉浸其中，就像在一場夢中。然後，我要提《于洛先生的假期》（*Monsieur Hulot's Holiday*），導演賈克‧大地（Jacques Tati）透過他驚人的觀點，從中呈現社會面相。看他的電影時，你可以感覺到他對人性的了解與熱愛，這只有靈光乍現才能做到。最後，我要提《後窗》（*Rear Window*），希區考克以傑出的手法，在有限的範圍尺度內，創造——或更確切地說，再創造———整個世界。詹姆斯‧史都華（James Stewart）在整部電影中沒有離開過輪椅，而我們也隨著他的角度，進入一場複雜迷亂的謀殺計劃。在這部電影中，希區考克把很大的東西壓縮成很小的東西。他全權控制拍片技術，實踐了這個目標。

堅持初衷
STAY FAITHFUL TO THE ORIGINAL IDEA

每部電影在一開始，都會有一個原始概念。這概念可能隨時隨地，從任何來源出現。或許來自你在街上看人，或許來自你孤獨一人在辦公室深思。或許這概念需要等好幾年才會出現。我了解也經歷過這種創作上的乾旱期，然而誰知道呢，或許再過五年，我又有了另一個我喜歡的拍片概念。你所需要的，是去找尋到你最原始的概念，那道火花，那份初衷。一旦有了它，就好像釣魚：你用這想法當餌，其他一切都會被吸引過來。身為導演，你最優先的主要考量，就是忠實於自己最初的想法。

你會遭遇許多障礙，而時間會抹煞掉心裡的許多東西。然而直到剪

輯完最後一格，弄完最後一個混音，電影才算真正完成。這其中的每個抉
擇都很重要，無論多麼微小。每個因素都可能造成你前後左右微調。你當
然應該對新的想法保持開放態度，但是同時，你也必須堅持你最原始的意
圖。這是一種標準，你可以依此標準來檢驗每個新提議的可行性。

實驗的必要
THE NEED TO EXPERIMENT

　　導演需要用腦，也要用心。在決策過程中，他必須不斷地處理知性和
感性的連結。說故事是重要的。我喜歡的故事，是抽象性的故事，這類故
事大都是直覺的理解，而非邏輯性質。對我來說，電影的力量超越了單純
的說故事。重點是你說故事的方式，以及你如何創建自己的世界。電影具
備了描述無形事物的力量。就像個窗戶，讓你通過它進入另一個世界，接
近夢境的世界。我覺得電影有這份力量，因為電影與其他大部分的藝術形
式不一樣，電影運用時間作為其過程的一部分。音樂也有點類似。你從某
個點開始，然後一個音符一個音符慢慢開始累積，直到建構出某個特殊的
音符，激盪出強烈的情感。然而這音樂可以發揮力量，必須歸功於先前出
現的所有音符及其曲式編排。當然，這樣做的問題在於，一段時間過去之
後，基本規則不再有效。讓人驚喜的元素消失了。這就是為什麼我認為必
須進行實驗的原因。我在自己所有的電影中進行實驗，偶爾也會出錯。幸
運的話，我會及時發現，在電影完成之前修正。要不，這錯誤會成為我下
一部片的教訓。然而有時候，實驗會讓我發現到我沒有想像過，或計劃之
外的精彩事物。這是任何一切都比不上的。

聲音的力量
THE POWER OF SOUND

我從一開始就發覺到聲音的力量。當我用投影機和塑形屏幕進行「現場繪畫」（live painting）時，四周伴隨著警笛聲。從那時起，我一直相信聲音是電影作品的一半。電影的一面是影像，另一面則是聲音，如果你可以正確結合這兩者，整體力量將會強過部分的總和。

影像經由不同元素組成，其中大部分都難以完美控制——包括燈光、構圖、表演等。而聲音（我也將音樂歸類在這裡）是個具體而有力的個體，它真真實實地存活在電影中。當然，你必須找到對的聲音，這表示你得進行很多對話及測試。很少導演能夠讓聲音的運用超越其單純的功能性，因為他們只會在電影拍完之後才想到聲音。而且後製的時間表通常都排得很緊，他們根本沒有時間與音效設計師或作曲家合作激盪出有趣的東西。這就是為什麼從《藍絲絨》之後的這幾年，我都會試著在電影開拍前就把大部分的音樂都做出來。我與作曲家安傑洛・巴達拉門蒂（Angelo Badalamenti）討論故事，並且錄下拍片時我所聽到的各種音樂，無論是對話戲中耳機出現的音樂，或者音箱傳出的音樂，讓整個劇組沉浸在良好的氛圍當中。這是個很好的工具。就像一個羅盤，幫助你找到正確的方向。

對於歌曲，我也採取相同的方式。當我聽到一首喜歡的歌時，我會錄下它存起來，等待遇到到合適的電影可以放進去。例如，「凡塵樂團」（This Mortal Coil）有一首歌：〈海妖之歌〉（Song to the Siren），我嘗試在《藍絲絨》裡面放進這首歌，但是並不適用。於是我等待。當我開始拍《驚狂》時，我感覺到這次可以用它了。還有很多對我深具意義的歌曲，我正等待著在未來的電影中使用。

演員就像樂器
ACTORS ARE LIKE MUSICAL INSTRUMENTS

尋找一個可以扮演某個角色的演員並不是難事。難的是找到合適的演員。我的意思是，對於任何一個特定角色，你都能找到六、七個可以演得不錯的演員。但是他們每個人所演出來的都不一樣。這有點像音樂：你可以用小喇叭或長笛演奏同一支曲子，兩者都有某些美妙之處，但是方向作法不一樣。你必須決定怎麼做才是最好的選擇。

演員選定之後，我覺得讓他們達到最佳表演的祕訣，就是為他們營造最好的片場氛圍。你必須提供演員需要的一切，因為到最後，他們的犧牲是最大的。他們在鏡頭前。他們付出的最多。即使他們可能很開心，他們仍然會對最後成果感到害怕，這就是為什麼我們必須盡可能給演員安全感。我從不會設計或者折磨我的演員。我從不吼叫，其實我有時候會這樣做。但那是出於我個人的挫敗，而不是因為吼叫可以讓戲更好。你必須與演員進行很多對話，直到你確定彼此都有共識。一旦每個人都調到正確的頻率，演員說的每句話和每個動作，就會自然而完美地呈現出來。

排練可以幫助你尋找到正確的調性。但是必須小心。就我個人，我總是擔心太多排練會失去一場戲裡自然發生的力量。我不希望失去第一次排演時偶發出來的神奇魔力。

接受自己的迷戀
ACCEPT YOUR OBSESSIONS

沒有人喜歡重複自己，沒有人喜歡一次又一次做同樣的事。但是同時，每個人對自己的品味都有一份自我耽溺。你必須接受這件事，但是也不能讓自己迷陷其中。每個導演都在不斷進步，這是個緩慢的過程，無需

急於一時。

很明顯地，我偏愛某種類型的故事，某種類型的角色。在我的每一部電影中都重複著許多細節，這就像一種迷戀。例如，我對「質感」（texture）非常著迷，我喜歡這個字，它在我的電影中分量極重。然而這絕不是個有意識的決定。我都是在事後才了解到這一點，事前並沒有意識到。我甚至覺得根本無需思考，因為到最後，你根本控制不了自己的迷戀。唯有讓你著迷的東西，你才願意深入探討。只有你真心鍾愛的故事或人物，你才會願意花心思去營造。就像女人：有些男人只愛金髮女郎，他有意或無意地永遠不會與黑髮女子產生感情，直到有一天，他遇到一個非常特別的黑髮女郎，於是她改變了一切。電影也是一樣。導演的選擇也是建立在相同的迷戀。這是你擺脫不掉的。相反地，你必須接受迷戀，或許還需要探求這份迷戀。

我的祕密推軌運動
MY SECRET DOLLY MOVE

每個導演都有特別的技術撇步。例如，我喜歡玩反差。我喜歡用大景深的鏡頭；我喜歡超級大特寫，例如《我心狂野》（*Wild at Heart*）中著名的匹配剪接鏡頭。但是，這些都並不是有系統的。我有個非常特別的推軌運動方式。這是我在《橡皮頭》中實驗過的東西，後來也一直在用。它的運作方式是，你在推軌攝影車上裝載沙袋，一直裝到你感覺它重到無法動彈。於是攝影車需要好幾個人的力量才推得動，當它開始移動時，速度非常緩慢，就像老舊的火車引擎。但是，過了一會兒，它的動量開始增大，推車的人得開始往後拉，把推車拉回來。他們得用盡力全力地拉，非常耗體力，但是在電影中所呈現的結果，卻驚人地流暢而優美。

我覺得在我所有的電影當中，最棒的攝影機運動是《象人》（*The Elephant Man*）裡的一場戲，當安東尼‧霍普金斯（Antony Hopkins）扮演的角色第一次發現象人，攝影機推近他，看到他臉上的反應。在技術上，這是個非常好的移動鏡頭，而且，當攝影機停在霍普金斯臉的前方時，他的眼底落下一滴清淚。這是完全沒有設計過的，只是片場中發生的魔術之一。當我看到這樣的狀況，即使這鏡頭是第一次拍攝，我依然決定不必試第二次。

堅持當你電影的主人
STAY THE MASTER OF YOUR FILM

我的電影經常讓人驚訝震撼，因此常有人問我，取悅觀眾是否就是錯的。其實，只要沒有違背自己的樂趣和願景，我覺得取悅觀眾並非壞事。反正你不可能取悅所有人。史蒂芬‧史匹柏是個非常幸運的導演，因為觀眾喜歡他的電影，顯然他也喜歡拍他的電影。如果你試著取悅觀眾，但是為了完成這任務，你拍了一部自己可能都不想看的電影，那麼，下場一定是個大災難。這就是為什麼我覺得，任何一個自愛自重的導演拍電影卻沒有終剪權，簡直是荒謬透頂。拍電影要做的決定太多了，必須做決定的人是導演——而不是一些對這部片沒有投入絲毫情感的閒人。

所以我對每位年輕電影工作者的建議是：自始至終永遠要掌握你電影的控制權。如果要放棄電影最終的決定權，那乾脆就別拍算了。因為如果做了這樣的妥協，你會飽受痛苦煎熬，我從經驗中悟出了這一點。我拍的《沙丘魔堡》（*Dune*）沒有終剪權，後來讓我受到極大的創傷，我花了三年的時間療癒，才拍出下一部電影。即使到今天，我還沒有完全平復。這是個無法痊癒的傷口。

作品年表

1977 《橡皮頭》 *Eraserhead*

1980 《象人》 *The Elephant Man*

1984 《沙丘魔堡》 *Dune*

1986 《藍絲絨》 *Blue Velvet*

1990 《我心狂野》 *Wild At Heart*

1992 《雙峰：與火同行》 *Twin Peaks: Fire Walk with Me*

1997 《驚狂》 *Lost Highway*

1999 《史崔特先生的故事》 *The Straight Story*

2001 《穆荷蘭大道》 *Mulholland Drive*

2006 《內陸帝國》 *Inland Empire*

1990–2017 《雙峰》 *Twin Peaks*（影集）

槍林彈雨
BIG GUNS

Oliver Stone ｜ 奧立佛・史東
John Woo ｜ 吳宇森

身為人類，他們是完全彼此相反的。第一個人動力十足，華麗耀眼，像炫風般讓人頭暈目眩；另一位則害羞，甜蜜和神祕。然而身為導演，他們的電影藝術方向極為類似，他們都製作大規模的電影，但同時也保留了本身無法抗拒的個人風格。他們如何能在大製片場體系的環境下完成這一點，總是不斷地激起其他電影創作者的迷惑和欽佩。

OLIVER STONE
奧立佛・史東

b. 1946 | 美國紐約市

　　説奧立佛・史東是個剛烈的人，沒有人會驚訝。我們原本安排了一個小時訪談，但是不得不延長到兩個小時，因為史東無法停止地換跑道，談起有關越南，離婚，政治，影評等等的故事，以及甘迺迪事件的陰謀。他有太多話要説，精力充沛無比，讓我有時覺得自己像個新手牧馬人，竭盡全力要控制住這匹野馬。然而，這整個過程也非常有人情味。

　　剛烈確實是觀眾對奧立佛・史東的電影作品或愛或恨的來源。史東與所有觀點強烈的藝術家一樣，他沒有中間立場。你要不是毫無保留地接受他，就是完全拒絕他。他當然是個非常美國的電影作者，然而史東的創作中也有些非常歐式的風格，因為他挑戰觀眾，迫使他們選擇立場。他是我今天可以想到，唯一在好萊塢工作的「政治」導演。他的作品例如《薩爾瓦多》（*Salvador*），《前進高棉》（*Platoon*），《刺殺甘迺迪》（*JFK*），《閃靈殺手》（*Natural Born Killers*），甚至《華爾街》（*Wall Street*）等等，在當時的年代都是勇敢之作。儘管史東的作品今天已經成為無可爭議的經典，但是當他的每部電影問世之時，都在某種程度上困擾到美國大眾。或許奧立佛・史東最近期的電影不再那麼激進，但是這個人的內心依然澎拜洶湧。

奧立佛・史東大師班
MASTER CLASS WITH OLIVER STONE

　　我經常想到教電影這件事。但是我得羞愧地承認，我沒有去做這件事的唯一原因是為了錢。如果要教課，我得停掉工作，這是我承擔不起的。我想或許利用網路，會有新的方式來做這件事，但是話說回來，真實的東西是永遠無法取代的。

　　我記得念紐約電影學校時，遇到了一些非常有啟發性的老師，包括黑格・曼努吉安（Haig Manoogian）和他的明星學生馬丁・史柯西斯。他們倆都精力充沛。但是，對我導演工作影響最大的，是參與越戰。去越南之前，我曾是個非常理性的人。我對寫作非常感興趣。但是在越南，一切都變了。首先，我無法寫作——因為非常實際的原因，例如濕度。但是，我被無法想像的激烈環境包圍，我希望留下紀錄。於是我買了一台相機開始拍照。漸漸地，我發覺了影像的感性，我發現它比任何文字的感性都強烈許多。我的自然內在本能超越了大腦理性。我的專注力也更加敏銳。戰爭讓你學習觀察眼前的六英吋。因為當你在叢林中行進時，必須非常小心自己面前的東西。你會特別注意面前的六英吋，在某個層面上，這也是你在電影中所做的。

　　當然，在越南的時候，我並不了解這些。直到我回到紐約開始拍電影時，這一切才開始浮出水面。其實，是史柯西斯點醒了我。我拍了三部很糟糕的短片，馬丁鼓勵我運用自己的經驗並談論它。於是我拍了一部十二分鐘的短片《去年在越南》（Last Year in Vietnam），描述我的戰爭經歷與紐約生活之間的衝突。我記得電影放映之後，那些平常互相競爭撕殺的電影系學生變得非常沉默。從那時起，我了解到我必須把自己的生命當作電

影的養分，因為最好的電影都是這樣創作出來的。
‧ ‧ ‧ ‧

有趣的是，這種「個人」的電影創作方式，在歐洲比在美國更被接受。楚浮或費里尼拍攝有關自己生活的電影，他們被視為天才。但是，如果你在這個國家／地區做這件事，你就會被冠上「自我中心」之名。因此，你必須把很多東西隱藏起來。

電影是觀點；其他都只是風景
A FILM IS A POINT OF VIEW; EVERYTHING ELSE IS JUST SCENERY

導演最重要的，就是自己的觀點。當你看電影時，你會察覺到，真正有趣的東西是對於電影背後的思考。其他都只是……風景。甚至劇本
 ‧ ‧ ‧ ‧ ‧ ‧ ‧ ‧
也是。從一部電影的前十到十五個鏡頭中，你通常都可以看出導演在思考，以及他在思考什麼。然而，電影是一種合作的藝術，它確實是。例如在《挑戰星期天》（*Any Given Sunday*）中，有大量鏡頭需要剪輯──三千七百個！──我有六個剪接師一起工作。我也有好幾位作曲家。

有人稱電影為「集體」藝術。但是我對此存疑。電影是集體的努力，沒錯，但是你需要有一個人負責管理，一個有眼光的人，把這一切整合起來。否則，集體中的個體就無法相加。我有一個觀點──再次說明，這也是來自我在越南的經歷。我所評論的一切──我的吶喊，我的激烈──全部都來自戰爭。我一直被我在越南看到的那一切美麗和恐怖所影響。在某個程度上，我所有的電影都是戰爭電影。雖然那可能是我在它們之間所看到的唯一連結。

如果你觀察大部分導演，他們的作品都有一致性，都有幾部受到大眾肯定的電影。但是我的狀況總是很混亂。我發現喜歡《門》（*The Doors*）的人通常不喜歡《華爾街》，喜歡《前進高棉》的人都討厭《閃靈殺手》

等等。我的作品沒有一個有共識的群體。這有點讓人不安。但是我想，那樣也很好，因為這表示我有多元性。這正是身為導演的目標。無論如何，我有自己的視界，我的觀點與其他導演不同——這並沒有好壞之分。

例如，當我寫《疤面煞星》（Scarface）的劇本時，我有自己的想法，但是布萊恩·狄·帕瑪的詮釋卻不一樣，我覺得很驚人。我寫了一個黑幫電影的劇本，他卻選擇了歌劇手法來拍攝。因此，我劇本中三十秒的戲，最後被他延長成兩分鐘。這部片在各個方面都很飽和，但是在狄·帕瑪的處理下，一切都完全合情合理，我想這就是這部片最後成功的因素。

獨立製片是個假議題
INDEPENDENCE IS A FAKE PROBLEM

大家常問我如何在好萊塢大製片廠工作，同時依然保持我的個人印記。但是我不明白。大製片廠與獨立製片的整個爭議只是個迷思，就像在「我們與他們」間區分出六十幾個「比利」。

好萊塢大製片廠本質上是一個完整的實體。所有一切都在一片混亂中運作，如果你夠聰明夠機警，你會知道如何在拍片時利用這種混亂。我在製片廠體系中拍了十二部電影，其中有些非常具有政治性，而且我是以非常獨立製片的方式完成的。大製片廠可能有不好的一面，但他們有一個重要的東西：行銷網絡。就我個人，我拍電影總希望有盡可能多的觀眾。我為觀眾拍電影——雖然我覺得我最首要是為自己拍電影。我必須先對自己的作品滿意，然後祈禱我也能夠與觀眾達成共識。

其實最困難的部分是釐清你的觀眾，因為他們會變。我最近發現，現在的觀眾族群已經變成了電視觀眾，我注意到過去二十年來美國電影市場的軟化現象，我覺得是電視的直接影響。我甚至可以說，如果你今天想學

拍電影，最好去學拍電視，而不是拍電影，因為那是市場趨勢。電視已經削弱了觀眾的專注力範圍，今天你很難製作一部緩慢安靜的電影。不過這並不是說我會想拍一部緩慢而安靜的電影！

劇本不是聖經
THE SCRIPT IS NOT A BIBLE

實際拍攝是整個拍片過程的關鍵，因為任何狀況都可能發生，而你沒有第二次機會。這就是為什麼，當我早上到片場時，通常會列出當天要拍的十五到二十個鏡頭，這樣我就能立即兌現。我從最重要的一個鏡頭開始拍，因為我永遠不知道這天結束前會發生什麼事。我可能會拍二十五個鏡頭，也可能只拍到兩個，通常我在腦子裡都會有這場戲的視覺想像，但是我也知道，我最後總是會修改，主要是因為演員會在排練的最後一秒鐘激發出新意。我對此總是保持開放態度。劇本對我而言不是聖經。這是個過程。我認為對劇本態度太過僵化是很危險的。拍片必須自然流暢，

因此，我一開始會先與演員排練，理想狀況下，我們甚至會在製片過程之前就完成排練。由於演員對劇本有記憶，我發現他們經常帶進一些新的東西，無論如何，你最好和他們單獨在一起排練。所以你得請其他人離開現場。有時候你要花一個小時排練，有時候得花三倍時間。有時候要到午餐之後才開始拍一整天的第一個鏡頭。你必須等待，一直等到你找到了這場戲的本質。而且有時候你得對戲進行加強改善。我拍電影經常使用多台攝影機：拍攝《刺殺甘迺迪》時，我用了多達七台攝影機。你不可能寫出七台攝影機的劇本，因此很多東西都必須在片場即興。以《刺殺甘迺迪》為例，我們一次又一次地拍攝暗殺戲，一直拍了兩個星期，直到我們覺得有足夠素材可供剪輯。

每個演員都有其局限性
EVERY ACTOR HAS HIS LIMITATIONS

我感覺到大部分的年輕導演都害怕演員。他們都是學院出身，具有深厚的技術背景，但是他們不知道如何與演員溝通。有些導演甚至不和演員說話。令我驚訝的是，我聽說某些拍過傑出作品的導演只是把演員擺在鏡頭前拍攝。他們彼此不說話，不排練。我不知道他們是怎麼做到的，因為以我的經驗，唯有你強迫他們審視自我，跳脫舒適圈，演員才會給你好的表演。這是需要時間和討論的。演員會喜歡這麼做，是因為他們最終都希望人們以前所未見的方式看到他們。但是他們無法靠自己達成目標。他們需要有人指導。這必須是一件集體的行為。從個人的角度，我們都是自私的。而我們身為人可以做的最好的事，就是幫助他人變得更好。因此，身為導演，你必須找到原始素材，然後將演員帶到他前所未竟之地。這就是你如何讓演員發揮到極致的方式。

當然，你首先必須找到對的演員。因為無論怎麼說，演員都有自己的極限，那是他們無法超越的。他們會進步，他們會伸展更多一點，但是他們永遠不可能成為不是他自己的人。我從來沒有看過演員做到。比方說，勞倫斯‧奧立佛（Laurence Olivier）受過莎劇訓練。勞勃‧狄‧尼洛（Robert de Niro）盡其所能，也有他的範疇。你不可能看他扮演一個溫暖的角色。另一方面，當我挑選伍迪‧哈里遜（Woody Harrelson）和茱麗葉‧路易斯（Juliette Lewis）來演《閃靈殺手》時，大部分的人都覺得驚訝。他們覺得這選擇很不合時宜。但是我感覺到，雖然伍迪‧哈里遜主要是演喜劇，但是他的內心隱藏著一股憤怒。而在茱麗葉‧路易斯身上，我感受到了一份非常野蠻的女性能量。所以即使他們私底下處得不好，在銀

幕上卻展現出非常好的互動。

　　在選角的時候，另一個必須謹慎處理的決定，就是演員的「分量」問題。以我所拍攝電影的屬性，我通常需要一個有力的演員，當作整部電影的基樁。這幾乎也就是凱文‧科斯納（Kevin Costner）在《刺殺甘迺迪》一片中所做的。其次，我希望有熟悉的面孔擔任配角，因為需要傳達的訊息太多，而這些面孔有助於觀眾的觀影過程，就像路上的標線。當然，在另一面，讓所有這些有名的配角在背景中站上一整天，也是非常艱難的事。他們會覺得被大才小用。

我沒有控制任何東西
I CONTROL NOTHING

　　有件事我從來沒有聽其他導演說過，就是拍電影時，其實很容易在各方面出錯。你會有很多妄想。有時候我在劇本中讀到一場戲，我覺得會很棒，但是放進電影之後，卻並不成功。或者是相反的例子。這完全是在打一場混仗。沒有人承認這件事，但說實話，這情況確實存在。當我聽到編劇討論電影的成功時會說：「一切都在劇本裡，這部電影在紙上就已經存活了」，我覺得他們充其量只是很天真。現實發生的變數更多。我曾經說：「劇本就是一切」，因為那是我所接受的訓練。但是今天，我認為劇本的分量太超過了。

　　看看這些大製片公司，花下大量時間、金錢和精力，一遍又一遍地重寫劇本……最後弄出來什麼呢？一個完美的劇本拍成一部可怕的電影。因為拍電影並不是像那樣。電影是以一種神奇的方式運作。例如，當我讀《黑色追緝令》（*Pulp Fiction*）的劇本時，我覺得它絕對不可能拍成功，因為對話太多，而且極度自我耽溺。但是後來我看了昆汀‧塔倫提諾

（Quentin Tarantino）的處理方式，以及他所選的演員，一切都煥然一新。有些東西是無法在劇本中寫出來的，例如一個演員看另一個演員的方式。這些細微的小東西造就了電影中的一切。所以我認為，身為一個電影創作者，我們並沒有真正地掌控電影的一切。到最後，可能是電影在引導我們，而不是我們在導演電影。

作品年表

————

1974 《噩夢纏身》 *Seizure*

1981 《大魔手》 *The Hand*

1986 《薩爾瓦多》 *Salvador*

1986 《前進高棉》 *Platoon*

1987 《華爾街》 *Wall Street*

1989 《七月四日誕生》 *Born on the Fourth of July*

1991 《門》 *The Doors*

1991 《誰殺了甘迺迪》 *JFK*

1993 《天與地》 *Heaven & Earth*

1994 《閃靈殺手》 *Natural Born Killers*

1995 《白宮風暴》 *Nixon*

1997 《上錯驚魂路》 *U Turn*

1999 《挑戰星期天》 *Any Given Sunday*

2004 《亞歷山大帝》 *Alexander*

2006 《世貿中心》 *World Trade Center*

2008 《喬治・布希之叱吒風雲》 *W.*

2009 《國境之南》 *South of the Border*

2010 《華爾街：金錢萬歲》 *Wall Street: Money Never Sleeps*

2012 《野蠻告白》 *Savages*

2016 《神鬼駭客：史諾登》 *Snowden*

JOHN WOO
吳宇森

b. 1946｜中國廣州

1986｜《英雄本色》– 金馬影展最佳導演
1992｜《縱橫四海》– 香港電影金像獎最佳影片
1993｜《辣手神探》– 香港電影金像獎最佳剪接

1998｜《變臉》– 奧斯卡最佳音效剪輯
2001｜《不可能的任務 2》– MTV 影視大獎　　最佳動作場面

　　以動作片稱霸香港票房十餘年之後，吳宇森於 1989 年以《喋血雙雄》（The Killer）一片贏得了國際肯定，這部電影把動作類型，提升到了歌劇層次。

　　就像每個成功的「外國」導演，他無法免俗，也被吸引到了好萊塢。但是他馬上發現，外國的月亮不會比較圓。他為大製片廠拍攝的第一部片《終極標靶》（Hard Target）明顯不是個愉悅的經驗。他說：「太多開會，太多協商。」最後的成果也讓人失望。但是，他並沒有撤回到他飽受推崇的安全地帶，吳宇森仍堅持不懈地留在美國。在下一部電影《斷箭》（Broken Arrow）中，他設法得到了更多控制權。然後，下一部電影接踵而來，他終於以《變臉》（Face/off）這部片展現他真正的才能。

　　如今，吳宇森無疑是當今最成功的動作片導演，但是他的人生不止於此。他也是個真正的電影作者，他的作品充滿著豐富的個人價值。他的電影深深影響了觀眾，因為除了視覺上的完美，以及技術上的創意之外，他的作品擁有大部分商業大片經常缺少的東西：靈魂。這就是為什麼，當你終於遇到了這位惡行暴力電影的創作者，卻並不會驚訝到，他竟然是個害羞、謙虛的人，他帶著促狹的微笑告訴你，他真正想做的，是寫詩。

吳宇森大師班
MASTER CLASS WITH JOHN WOO

自從《喋血雙雄》問世以來。我經常被邀請去教拍電影。我在香港有被邀約，這是當然，而在台灣、柏林和美國也有邀約。但是我總是拒絕。原因並不是我不相信電影可以教，而是因為我不認為我會是個好老師。我太害羞，無法面對整個教室的學生講課。

每當我巡迴各處宣傳電影時，我會試著私下與一兩個學生見面交談。如果他們拍過電影，我們就討論技術方面的問題。否則，我們就談電影，我個人最愛的三部片是《夏日之戀》（*Jules and Jim*），《驚魂記》（*Psycho*），和《八又二分之一》。 我鼓勵他們盡量多看電影，因為那是我學習電影的方式。

我在香港長大時，沒有電影學校可讀。如果有，我還是讀不起。我的家境太窮困。我讀的第一本關於拍電影的書是我偷來的。我記得我走進書店，把楚浮談希區考克的書藏在一件長風衣裡。這並不是值得驕傲的事，不過，嗯……這就是我學習電影理論的方式。我也曾經偷溜進戲院，看了好多電影。我必須說，當時的香港實在是影迷聖地。由於地緣關係，我們同時受到歐洲、日本和美國電影的影響。我們接受法國新浪潮的程度，與接受好萊塢 B 級片的程度相當。 對於我們，這兩者是平等的。我們從來不覺得必須從中決定優劣。傑克・德米（Jacques Demy）或山姆・畢京柏（Sam Peckinpah）的電影對我來說沒有任何區別。或許這也造成我的電影在今天那麼與眾不同——此兩者都影響了我的電影。

總之。我很快就對電影著迷。我和一群年輕朋友合作拍了一部 16mm 短片。這部片或許依然是我至今拍過最實驗性的電影。那是個愛情故事：

一個男人深深愛著一個女人，愛到把她綁起來，女孩死了，最後變成蝴蝶飛走了。這是對美麗、愛與自由的一份反思。說實話，這部片拍得很糟。但是卻讓我得到了第一份電影工作。

極端的方法
EXTREME METHODS

我不依賴規則。片場實地拍攝時，我會嘗試所有角度。從廣角鏡頭到特寫鏡頭，每個鏡頭我都會拍，然後再選擇所需進行剪輯，因為剪輯的時候，才是我洞悉自己對這場戲真實感覺的時刻。在那個時間點，我經常會對角色產生非常密切的連結，我感覺到電影正在發生，然後憑直覺做出正確的決定。因此，我會毫不猶豫地用多台攝影機拍攝同一場戲（對於真正複雜的動作戲，我一次可以用到十五台機器），並且以不同的速度拍攝其中一些鏡頭。我最喜歡的慢動作速度是每秒 120 幀。這是正常速度的五分之一。用慢動作鏡頭的原因是，如果我覺得某個瞬間特別戲劇化或異常真實，我會試著盡可能拉長時間去捕捉它。但是在拍片的時候，我不一定有意識到這些。我通常都是在剪輯過程中發現到這些。那就像一個啟發我的真理，突然間給了我強烈的感覺，讓我想要更加強它。比方說，即使我用許多不同的角度拍一場戲，或許我會感覺到一份深刻的情緒，讓我需要更靠近演員。因此我就只用特寫鏡頭，而拋棄其他的。這種狀況是有可能發生的，視心情而定。

總之，我傾向於只用兩種鏡頭來構圖：非常廣角的鏡頭，和極遠的遠攝鏡頭。我使用廣角是因為當我想看某些東西時，我希望盡可能看到最多東西。至於遠攝鏡頭，我用它來拍特寫，因為我發現它可以創造一種與演員之間真正的「接觸」。如果你用 200mm 鏡頭拍攝某人的臉，觀眾會感覺

到演員栩栩如生地站在他們的前面。這樣做會讓這個鏡頭染上一份即時存在的感覺。所以我喜歡極端。任何中庸的東西我都不感興趣。

我覺得我的電影還有其他一些特別的地方：如果不是嚴格的動作戲，我不大喜歡移動攝影機。唯二的例外可能是《喋血雙雄》和《變臉》，我想這就是我對這些電影驕傲的原因。在這兩部片中，攝影機運動像音樂，像歌劇──不會太長，不會太快。總是發生在正確的時刻。《辣手神探》（Hard Boiled）中有很棒的攝影機運動，但是只有在動作場面；然而在《變臉》和《喋血雙雄》中，無論是戲劇和動作場面中都有。攝影機的所有動作，彷彿都處在同樣的調性和速度中。

我喜歡在片場實地創作
I LIKE TO CREATE ON THE SET

大家經常說香港的製片廠特別苛刻，在某方面是對的，因為他們只在乎錢。香港的電影觀眾非常貪心；他們總想要更多。因此，電影公司必須滿足他們。然而，只要你為電影公司拍出有商業價值的電影，就可以隨心所欲地工作，他們不會管你。你就有了創作自由。當我在香港拍片的時候，我甚至從來沒給電影公司看過毛片。我只要交出最後的成品，通常都超時，而且超支。但是只要這部片有賺頭，他們就不會抱怨。

在好萊塢，卻是完全另一回事。當我開始工作時，整個參與創作過程的人數之多，讓我非常驚訝。太多人，太多意見，太多會議，太多協商，冒險成分也太少。在此之後，還需要大量的精力來進行拍攝。問題是我非常依賴本能。我喜歡在片場創作。我從來沒有鏡頭清單，從來沒有分鏡表。好吧，現在我比較會這樣做，為的是讓電影公司放心，但事實上，我從來沒有用過它，因為……這該如何解釋呢？想像一下，如果我愛一個女

人，我無法在想像中愛她。我必須親眼看到有血有肉的她，才有辦法得到真實感。一場戲也是一樣。理論對我來說毫無意義。我必須身在片場實地才會得到啟發，得到靈感。

所以，我通常第一個想看的，就是演員如何移動，看他們如何面對這一場戲。然後再將其與自己的想法結合。我會進行粗略的排練。這是我的處理方式：如果這場戲是關於……寂寞，我會要求演員以非常抽象的方式表演。我會說，比方：「走到窗戶旁，感受孤獨。忘掉這場戲，忘掉角色，忘掉所有的事，只要想像當你寂寞的時候，你會怎麼表現。」我發現這有助於演員從自己的生活出發，表達真實的情感，再將它投射到角色上，創造真實的時刻。或許演員在窗戶旁感覺不自在，他會選擇坐在角落，或者躺下。在某個時間點，我感覺到某些東西對了，真實感覺出現了，於是我會從這個點繼續發展下去。這樣做下去的話，我很可能必須把整場戲完全改掉。不過我會事先做好準備，一旦這感覺出現，我會立刻架好攝影機。這是非常本能性的；或許比較類似畫家的創作方式。而且我相信你也可以很容易了解，為什麼這樣做會讓電影公司擔心。

看著演員的眼睛
WATCH THE ACTORS' EYES

我覺得如果你要與演員合作，首先你必須喜歡他們。如果你討厭他們，你就直接放棄了吧。我很早就意識到這一點，當我看了楚浮的《日以作夜》（*Day for Night*），我看到他如此關心演員，我感到非常驚訝。因此，這也是我想做的；我把演員當成家人。在正式開拍之前，我堅持要花很多時間與演員相處。我會跟他們聊很多東西，試著了解他們對生命的感覺，他們的想法，他們的夢。我們談起他們的愛與恨。我試著去發掘每個

演員的本質，因為這就是我在電影中所希望強調的。通常，當演員跟我說話時，我會看著他們，試著尋找他們的最佳攝影角度。這位演員從這個方向還是那個方向，從上面還是從下面看起來比較好？我會仔細觀察他們。

在此之後，一旦開始工作，有兩件首要的事。第一件當然就是與演員溝通。為了達到這目標，我總是先嘗試尋找我和演員之間的共通點。或許是哲學層面上的東西──我們都有相同的道德價值觀；也許是比較微不足道的小事──我們都喜歡足球。但這是非常重要的，因為整個溝通過程通常都以此為基礎建立出來。當衝突發生時，你總是可以循此路徑回到原點。另一件我非常專注的東西，是眼睛。當演員在表演時，我總是看他或她的眼睛。我一向如此。因為它會告訴我他或她是真實的，還是虛假的。

看不見的音樂
AN INVISIBLE MUSIC

音樂對我的電影很重要。不過我不是指電影配樂。當我準備拍一場戲的時候，我會想聽某種音樂。可以是古典，也可以是搖滾，音樂可以幫助我融入這場戲的情境。其實在很多時候，當我拍一場戲時，我並沒有真的在聽對話。我一直在聽音樂。我的意思是，如果他們是好演員，我知道他們會講好自己的台詞。但是我喜歡讓表演來配合音樂！因為這是我喜歡的情境。日後當我在剪接室工作時，我就用同樣的音樂來進行剪輯。音樂賦予了這一場戲的節奏和調性。

這就是我用多角度和多速度來拍片的一部分原因。如果音樂達到了高潮點，我會需要以極慢速的慢動作攝影來搭配它，同理類推。然而，一旦電影經過剪輯，原始的音樂就消失了。我會找一個新的配樂，或者只保留對話，沒有音樂。但是在某個程度上，原始音樂依然存在。像個看不見的

幽靈，或者根本聽不見的東西，但是這最初的音樂，賦予了整場戲屬於自己的生命。

我為自己拍電影
I MAKE FILMS FOR MYSELF

我會拍電影有兩個主要原因。第一，因為我一直有溝通障礙，所以拍電影是我在自己與外在世界之間搭建橋樑的一種方式。其次，我喜歡探索，我喜歡發掘他人和自己的內在。

我特別感興趣的一件事，就是在兩個看似完全相異的人之間嘗試尋找可能的共通性。這也是為何我的電影中會經常出現如此的主題。這是我喜歡探索的東西。從這方面來看，我想我拍電影是為了自己。即使在片場工作時，我也從不考慮觀眾。我從來沒問過自己，觀眾是不是會喜歡這部片？我從不嘗試預期他們的反應。我也不覺得我應該這麼做。

當你在拍電影，一切都應該出自內心──因此你應該永遠誠實。好吧，至少，說出你的真實。我想這就是為什麼我的電影讓許多人感動，因為我努力以真誠之心拍電影。我也盡力拍到最好。自從我開始拍電影，我一直盡力拍出完美的電影。但是我仍然不認為我做到了。所以，我必須繼續再拍下一部電影……再度嘗試創作我心目中理想的電影。

作品年表

1974 《鐵漢柔情》（原名《過客》） *The Young Dragons*

1975 《女子跆拳群英會》 *The Dragon Tamers*

1976 《少林門》 *Hand of Death*

1976 《帝女花》 *Princess Chang Ping*

1977 《發錢寒》 *Money Crazy*

1978 《大煞星與小妹頭》 *Follow the Star*

1978 《Hello！夜歸人》 *Hello Late Homecomers*

1979 《豪俠》 *Last Hurrah for Chivalry*

1980 《錢作怪》 *From Riches to Rags*

1980 《滑稽時代》 *Laughing Time*

1982 《摩登天師》 *To Hell with the Devil*

1982 《八彩林亞珍》 *Plain Jane to the Rescue*

1985 《笑匠》 *The Time You Need a Friend*

1985 《兩隻老虎》 *Run Tiger Run*

1986 《英雄本色》 *A Better Tomorrow*

1986 《英雄無淚》 *Heroes Shed no Tears*

1987 《英雄本色II》 *A Better Tomorrow II*

1989 《喋血雙雄》 *The Killer*

1989 《義膽群英》 *Just Heroes*

1990 《喋血街頭》 *Bullet in the Head*

1991 《縱橫四海》 *Once a Thief*

1992 《辣手神探》 *Hard Boiled*

1993 《終極標靶》 *Hard Target*

1995 《新縱橫四海》 *Once a Thief*（電視電影）

1996 《斷箭》 *Broken Arrow*

1997 《變臉》 *Face/Off*

1998 《至尊黑傑克》 *BlackJack*（電視電影）

2000 《不可能的任務2》 *Mission: Impossible 2*

2002 《獵風行動》 *Windtalkers*

2003 《記憶裂痕》 *Paycheck*

2008 《赤壁》 *Red Cliff*

2009 《赤壁2：決戰天下》 *Red Cliff 2*

2014 《太平輪：亂世浮生》 *The Crossing*

2015 《太平輪：驚濤摯愛》 *The Crossing 2*

2017 《追捕》 *Manhunt*

新銳世代
NEW BLOOD

Joel & Ethan Coen｜柯恩兄弟
Takeshi Kitano｜北野武
Emir Kusturica｜艾米爾・庫斯杜力卡
Lars von Trier｜拉斯・馮・提爾
Kar-Wai Wong｜王家衛

在本書的二十位導演中，這五位或許是過去十年中最前衛的電影創作者。本章「新銳世代」由多國導演組成其實非常偶然。然而，其中僅有的美國人，卻是獨立製片這一事實並不足為奇，因為過去十年來最具原創性的作品，都是獨立製片，而非大片廠製作的。

JOEL & ETHAN COEN
柯恩兄弟

喬·柯恩，b. 1954；伊森·柯恩，b. 1957 | 美國明尼蘇達州明尼亞波利斯市

1991 |《巴頓芬克》– 坎城影展金棕櫚獎　　2001 |《缺席的男人》– 坎城影展最佳導演
1996 |《冰血暴》– 坎城影展金棕櫚獎　　2008 |《險路勿近》– 奧斯卡最佳影片

　　喬和伊森·柯恩常說他們可能是你遇見過最糟糕的受訪者。他們在解釋自己的作品時會陷入困惑，他們經常會用「我不知道」來回答問題，這算是好的回答，最糟糕的情況是，他們只會尷尬地聳聳肩膀。

　　對於一個有時候需要克制受訪者講太多的記者而言，如此的狀況可能有些尷尬。第一次與柯恩兄弟見面時，我在房間裡冒冷汗，因為我發現他們所講的東西，並沒有太多可以寫成文章。第二次的訪談，我花了好幾個小時把我的問題弄得更清楚，訪談結果也明顯進步得多。所以當我們第三次為這大師班進行訪談時，我更明確地知道我要問什麼，以及我該如何去問。他們很習慣以「我們都是憑直覺」這樣的標準回答來解決一切問題，我相信這是真的。但是他們的電影涵蓋太多思想，無論是有意識或者無意識的，所以我不能如此輕易接受他們的解釋。

　　我們在巴黎見面的時候，《謀殺綠腳趾》（The Big Lebowski）正式問世，兩年前《冰血暴》（Fargo）的大成功並沒有改變他們：他們仍然像兩個工匠，在自己的小鋪子裡製作個人電影，一部接著一部，他們只拍自己滿意的作品，沒有其他目的。也許正因如此，他們的作品中呈現無比的真誠。出於現實因素，我將兩兄弟的回答分開來處理。實際的訪談無法逐字抄錄，因為喬和伊森兩人的同步性非常驚人，他們都很有系統地接住對方的回答，完成彼此的句子。

柯恩兄弟大師班
MASTER CLASS WITH JOEL AND ETHAN COEN

喬：教學並不是我們真正想過的事。有一個自私的原因——教學會浪費我們太多時間，而且會妨礙到我們正在進行的計畫——但還有一個更實際的理由，就是我們可能不知道該對學生說什麼。我們並不是最善解人意的電影導演，尤其是當我們要去解釋自己的作品，解釋我們如何去執行。我們有時候會去電影學校放我們的電影，回答學生可能會問的一些問題。但是那經常是非常針對性的問題，很少與拍片技術有關。其實大部分時候，電影系學生都希望得到籌募資金的建議。

伊森：我想教電影的其中一種方式，就是播放電影。不過再次聲明，我們的品味並非所謂的經典電影。其實，我們所喜歡並受其啟發的電影，大都是比較晦澀的電影，大多數人都會覺得這些電影很難看。我記得我們與尼可拉斯・凱吉（Nicolas Cage）合作拍《撫養亞利桑納》（*Raising Arizona*）時，我們聊到了他的叔叔法蘭西斯・柯波拉（Francis Ford Coppola），我們跟他說《菲尼安的彩虹》（*Finian's Rainbow*）（幾乎沒什麼人看過）是我們最愛的電影之一。他把這件事告訴了他叔叔，我想他叔叔從此以後就認定我們是瘋子了。所以說，如果我們真的在課堂上放這類電影，大家可能會覺得好笑。這樣做不一定會教人拍出好電影。不過我還是覺得，有機會接觸各類型的電影，學習對電影抱持開放態度，依然是電影學校的優勢之一。

喬：電影學校的另一個優勢是，它確實提供了機會，讓你體驗處理片場中

的大小混亂，當然，這都是小規模的。你得和五到十人的團隊協調，預算只有幾百美元。但是，工作的運行，人員和時間的應對，甚至處理財務，這些事並沒有太大差異……

伊森：喬念過電影學校，但是我沒有。我從擔任助理剪輯的過程中，學習基本電影製作，後來我當上了正式剪輯師。我覺得這工作真的是個很好的學習方式，因為你在處理原始材料的過程中，可以第一手看到導演處理劇本，拆解劇本的方式。你會學習到多角度拍攝的好壞範例。你會看到已經拍好但是卻沒有用到的鏡頭，而且你會了解其中原因。此外，你也會正確理解演員的工作。你會看到原始材料，你會在一個鏡頭一個鏡頭中看到拍攝的流程，同時也觀察到它們如何演變。在我看來。剪輯工作確實是最好的學習體驗。當然，你並非實際參與電影拍攝。

電影是一種平衡的行為
MAKING MOVIES IS A BALANCING ACT

伊森：我很想說，我們從拍片過程中學習到最重要的教訓是：「不可能沒風險」（there is no net），這是大衛·馬密（David Mamet）劇作《加速前進》（*Speed-the-Plow*）中的一句台詞。然而最主要的一課，是拍片過程中的靈活性。你必須保持開放態度，接受有時候非你所願的事實。你不能太耽溺於自己的想法。好吧……其實也並非全然如此：你所追求的東西一定要有一個中心思想，你得意識到這一點，不要讓環境干擾你的核心價值。事實上，過分耽溺於你對這部電影的原始初衷，是非常危險的。經常會有許多壓力逼迫你改變初衷，因為某些東西很難達到，無論是邏輯上，或者財務上……再者，你必須知道什麼時候該抵抗。

喬：是的，拍電影是尋找平衡的過程。一方面，如果實際情況需要，你必須對新的想法保持開放態度，而不是一味堅持嘗試你的原始初衷。然而在另一方面，你必須對自己的想法有足夠自信，不會為了配合進度，或者應付外在緊急狀況而改變初衷，不過，拍電影其實並沒有什麼教訓，也沒有什麼必須依循的規則，拍電影總是處在滾動狀態，你必須善用自己的直覺。

伊森：由於我們幾乎從頭到尾都全盤掌控整部電影，因此我們比較容易讓拍片工作持續進行。然而，現實永遠是個阻礙。當你到了片場，這場戲並沒有依你的計劃拍成功，或者燈光不如你所願……由於我們是做自己的東西，我們想要的一切也更具體而精確。因此，外在環境總是個障礙。

腳本只是一個步驟
THE SCRIPT IS JUST A STEP

喬：我們很難解釋一部電影最原始的創作欲望從何而來，無論是文本或是影像。我們對故事感興趣，這是絕對的。我們喜歡說故事。但是我們不認為文字是達成這目的的最佳形式。腳本只是個步驟。我們其實是從影像的角度來思考。

伊森：對於我們而言，寫劇本和導演之間的主要差別在於，我們願意為別人寫劇本，但我們不會導演別人寫的劇本。部分原因純粹基於現實：寫劇本需花好幾星期，有時好幾個月。而導演一部電影可能花掉我們兩年的時光。因此這份劇本最好值得！

喬：此外，幫別人寫劇本是一種有趣的練習。它讓你有機會去涉獵某些有趣的東西，但是你不會考慮自己來拍。這是一種相對安全的實驗方式。我們甚至不介意接受電影公司改寫劇本的要求，但是如果是我們自己的電影，我們絕對不會接受。因為當你受邀當編劇，你的工作就變成一種解決問題的遊戲。編劇這件事讓我們覺得很有趣。

伊森：但是在拍自己的電影時，我們確實盡可能把外界的意見拒於門外。我們不會測試太多，也不會公布正在進行的工作內容，因為我們發現這樣做會得到互相衝突的訊息。你真正關心的是電影是否夠清晰明瞭。這是很難自己決定的。就像你看著兩張色卡，然後問自己：「這個有比那個好嗎？」而不是展示給一群人看，然後問他們：「你比較喜歡哪個？」當然，拍電影並非完全為自己，你總是會為一些觀眾做這件事，然而對我們來說，那是一般意義上的觀眾。概念意義上的觀眾。當我們在拍片現場做決定時，我們總想知道這場戲是否拍成功，是否可以拿出來放映，真的，我們的疑慮是針對觀眾，而不是針對我們。但是我們拍電影也必須是為了自己。其實我覺得拍電影最首要就必須是為了自己！

你的願景每天改變一點點
YOUR VISION SHIFTS A LITTLE EVERY DAY

喬：開始寫劇本的時候，我們不一定知道會寫成什麼，寫成什麼樣的形式，或者寫出什麼樣的結果，這些東西都是一點一滴逐漸成形的。拍電影也是如此，只是方式略有不同。對於我們來說，我們最後完成的電影，可能比大部分導演的作品更接近劇本，主要是因為我們的拍攝傾向忠於劇本，不會在生產過程中大幅修改。但是另一方面，每天都有些許細微變

化，電影發展到最後，確實就會與你的原始想法有所不同。每樣東西都變了一些，你甚至經常不記得你最初的願景。

伊森：拍電影有自己的語法，就跟文學一樣。每個導演都知道多角度拍攝的基本知識，然而就因為你突發奇想，想到不一樣的拍法，即便那是違反規則的，事實是，規則依然存在，而且依然有用。多角度拍攝是一種傳統拍法。一個好導演知道最基本的多角度拍攝是什麼，我想大部分導演都會嘗試做到這一點。不過當然，遵守規則也無法保證電影會拍成功。不然就太簡單了。

喬：我們通常會把大部分的鏡頭畫進分鏡表。但是，當我們早上到片場時，我們得先和演員們排練。我們花很多時間和他們一起在片場走動，他們通常都會以最自在或者最有趣的方式，找到彼此間的最佳走位。然後我們去找攝影指導，根據我們看到的表演，決定我們要依循分鏡表到何種程度。大部分的時候，我們會忽略分鏡表，因為一場戲的走位，讓分鏡表顯得太學術化。

伊森：在我們的腦子裡，幾乎很清楚地知道我們該如何拍每一場戲。有時非常明確，一般來說，至少會有個粗略概念。至於一場戲要拍多少角度，則依狀況而定。我們拍一場戲的時候——尤其是我們最近的作品《冰血暴》——經常完全不拍其他角度，因為一個鏡頭就把一場戲拍完了。也有其他時候，我們拍了非常多角度，一整天拍片結束後，我們互相看著對方，彷彿兩個從來沒碰過電影的笨蛋！

喬：我想我們在拍片的起頭階段會拍比較多角度，因為在那種時候，我們通常已有很長一段時間沒拍片，會有點緊張不安。然後，隨著我們漸漸跟上拍片的節奏，我們也開始比較有自信。

運用廣角鏡
A WIDER APPROACH

伊森：我們對任何一種技術都不會拘泥於正統。我們隨時準備試任何東西。對於拍攝鏡頭，我們可能比大部分導演更愛用廣角鏡。我們一直如此。原因之一是，我們喜歡移動攝影機。廣角鏡讓動作更具動感。而且它們有更大的景深。另一方面，較長焦的鏡頭會讓演員感覺扁平，雖然我知道大部分導演會擔心這方面的問題，但是我得承認，我們從來不覺得有問題。從《巴頓芬克》（*Barton Fink*）以來一直與我們合作的新攝影指導羅傑・迪金斯（Roger Deakins）慢慢地在改變這種狀況。我想他在與我們合作之前，從來沒有使用過低於 25mm 的廣角鏡。我們也沒有用過長於 40mm 的鏡頭，大部分人都覺得這尺寸已經非常廣角了。

喬：《血迷宮》（*Blood Simple*）和《巴頓芬克》或許是我們最具實驗性的兩部片。《血迷宮》是我們的第一部電影，所以一切都有新奇感。坦白說，我們也不清楚到底在這部片裡做了什麼。《巴頓芬克》是我們最風格化的電影，這部片讓我們面對一個問題：如何拍一部關於一個男人在一個房間裡的電影，同時還得又有趣又吸引人？這是個很大的挑戰。《金錢帝國》（*The Hudsucker Proxy*）是個極端人工的實驗，《冰血暴》則是極端現實的實驗──一種假的現實，因為它其實與其他電影一樣風格化。相形之下，今天我們拍的電影並非很有冒險精神。我們並非不喜歡這些電影拍出

來的樣子，不過這些電影幾乎都是我們之前做過的東西。

好的演員會把自己的想法帶進表演
THE BEST ACTORS BRING THEIR OWN IDEAS

喬：我們兩人都沒有表演背景。我們是從技術面或編劇面踏入電影製作，而非來自劇場，我們並沒有與演員合作的經驗。因此，拍第一部片的時候，我們都沒有與專業演員共事過。我記得在當時，我們對於台詞的感覺，以及念台詞的方式，都有非常具體的想法。但是，隨著經驗的累積，你開始更懂得戲要台詞，你開始了解到，你有一個想法，但那不一定是最好的想法。這就是你的演員要做的事，用他們來改進你的觀念——不僅是模仿，而且要進一步延伸，創造出連你自己都想像不到的東西

伊森：與演員工作其實是一種雙向系統。導演不會告訴演員該做什麼，也不會對他們解釋導演要什麼，他要讓演員自己去適應，以幫助他們自己入戲。因為你在那裡並不是教他們演戲，而是給予他們安全舒適的感覺，提供給他們想從你身上得到的東西。有時候，他們會對你正在做的事情長篇大論，但卻又不指明重點。或者有時候只是說：「告訴我該站在哪裡，還有說話的速度該多快多慢。」因此，在與他們工作的前幾天，你要找到對的感覺，要對演員保持敏感。或許這也表示，你得跟他們保持距離，不要妨礙到他們。

喬：演員都有不同的工作方式。這是無庸置疑的。但是，從視覺角度來看，真正合作愉快的演員，都會有自己的想法，他們可能不贊同你所設計的走位，或者無法配合你對這場戲的視覺安排。但是他們會告訴你他們的

想法。而且在某種程度上，他們對你在視覺上的嘗試，也相當敏感。例如傑夫・布里吉（Jeff Bridges）就是這樣的演員。他會調整自己的想法，以配合你的要求。他有自己的東西，但是他會自我運作，讓他的想法與你的想法達到共同頻率。

伊森：當然，選角很重要。而且你得隨時準備好接受各種驚訝。有時候，你找到了很適合的人，而有時候，你必須放手一搏，冒點險來獲得更有趣的東西。例如，《黑幫龍虎鬥》（*Miller's Crossing*）原始劇本的主角並不是愛爾蘭人。但是蓋布瑞・拜恩（Gabriel Byrne）進來了，他認為如果這角色有愛爾蘭口音，會是相當不錯的。我當時心裡在想：「是啊，最好是這樣。」但是後來他做到了，我們才知道這角色帶著愛爾蘭口音聽起來確實不錯。於是，我們就改變了這個角色。《冰血暴》中的威廉・梅西（William H. Macy）也是如此。我們原先的設想，是個有點胖，有點瘋癲的人，完全與他相反。但是比爾（威廉的小名）的出現，讓我們對這角色有了全新的想像。這就是為什麼我們經常喜歡看演員讀劇本——即使我們已經看過他們的作品，對他們已經有所了解——因為這樣的事確實是會發生的。

喬：然而，一旦選角完畢，開始進片場拍攝，我們就不再接受驚訝了。例如，我們不喜歡演員即興。這並不是說演員不可以重寫台詞，或者自己編台詞，但是這與即興創作不同。我們唯一真正的即興表演，都是在排練階段，讓某些東西被激發出來，但是通常不會影響到戲的本身。我們經常會做的，是要求演員發展這場戲中沒有寫出來的部分，也就是這場戲之前與

之後的五分鐘。我們發現這樣的做法可以幫助演員更加入戲。傑夫‧布里吉和約翰‧古德曼（John Goodman）在拍《謀殺綠腳趾》時，就很喜歡做這樣的事。有時候這會非常有趣，其實，他們發展出的東西甚至比我們寫的還要好！

作品年表

──────

1984 《血迷宮》 *Blood Simple*

1987 《撫養亞利桑那》 *Raising Arizona*

1990 《黑幫龍虎鬥》 *Miller's Crossing*

1991 《巴頓芬克》 *Barton Fink*

1994 《金錢帝國》 *The Hudsucker Proxy*

1996 《冰血暴》 *Fargo*

1998 《謀殺綠腳趾》 *The Big Lebowski*

2000 《霹靂高手》 *O Brother, Where Art Thou?*

2001 《缺席的男人》 *The Man Who Wasn't There*

2003 《真情假愛》 *Intolerable Cruelty*

2003 《快閃殺手》 *The Ladykillers*

2006 《巴黎我愛你》 *Paris, je t'aime*（段落「杜樂麗」〔Tuileries〕）

2007 《險路勿近》 *No Country for Old Men*

2007 《浮光掠影─每個人心中的電影院》 *To Each His Own Cinema*（段落「世界電影」〔World Cinema〕）

2008 《布萊德彼特之即刻毀滅》 *Burn After Reading*

2009 《正經好人》 *A Serious Man*

2010 《真實的勇氣》 *True Grit*

2013 《醉鄉民謠》 *Inside Llewyn Davis*

2015 《凱薩萬歲！》 *Hail, Caesar!*

2018 《西部老巴的故事》 *The Ballad of Buster Scruggs*

TAKESHI KITANO
北野武

b. 1948｜日本東京

1992｜《那年夏天寧靜的海》– 藍絲帶獎最佳影片　　1997｜《壞孩子的天空》– 藍絲帶獎最佳導演
1994｜《奏鳴曲》– 日本電影學院獎最佳電影配樂　　1997｜《花火》– 威尼斯影展金獅獎

　　有翻譯人員隨行訪談，通常都有些複雜，但是與北野武透過翻譯對談，幾乎是一場超現實的經驗。這位導演常在自己作品中扮演黑幫老大，他有一張石頭般堅定的臉和一口低沉的聲音，加上他生硬的日本口音，讓他的回答聽起來簡潔而果斷。然而透過翻譯，他說的話卻變得諷刺而自嘲。北野武其實很難說出一些不會成為笑話的東西。但是他說話的時候擺著一張撲克臉，讓你不敢笑出來。如果你膽敢不點頭表示尊敬，你會以為他要殺了你。

　　我們在坎城影展相遇，他的喜劇片《菊次郎的夏天》（Kikujiro）在那裡放映，大部分評論者都對這部片失望，我想主要是因為這是一部喜劇。雖然北野最早在日本電視節目上是以喜劇演員發跡，然而他會在全球廣為人知，卻是他一系列黑暗、暴力和抒情的電影作品，彷彿香港同類型電影的日本版。他很快就得到了一群鐵粉，但是在商業上仍處於邊緣，直到 1998 年威尼斯影展上，他突破重圍，以《花火》（Hana-bi）贏得了大獎。這部電影的片名在日語中的意思是「煙火」，的確是一場壯觀的視覺盛宴，因為這部片，大家開始把北野武視為一位真正的藝術家。

北野武大師班
MASTER CLASS WITH TAKESHI KITANO

比起開班授課，我現在比較想寫書，我可以用我自身的導演經驗，針對還沒拍過電影的人，分享有關於影像和指導演員的想法、理論概要，並提供建議。我必須承認，唯一阻止我做這件事的，就是我怕被笑。如果黑澤明這樣的大師經過優異的藝術生涯之後開班授課，那絕對是正常的。但是我到目前為止只導演了幾部片，如果我去當教授，一定會被說：「得了吧，你以為你是誰啊？」所以我選擇等待。但我有一天，我會去做的。

完美影像的組合
A SUCCESSION OF PERFECT IMAGES

我會提到黑澤明並非巧合。如果有學生問我：「怎樣才是一部好電影？」我會馬上叫他們去看《影武者》（*Kagemusha*）、《七武士》（*The Seven Samurai*）或《羅生門》（*Rashomon*）。我發現黑澤明作品的神奇之處，在於他影像的精確。無論是角色的構圖、位置，即使攝影機在運動，他的影像組合永遠完美無暇。從他膠捲裡每秒二十四格中擷取任何一格，都會是一張漂亮的圖片。我認為這就是電影的理想定義：一系列完美影像的組合。而黑澤明是唯一實現此定義的導演。

以我的功力，如果我可以在作品中找得到兩到三個或許不很完美，但是力量非常強大的畫面，作為影片構成的基礎，我就會很欣慰了。例如《菊次郎夏天》，我甚至在寫劇本之前心裡就已經想好，我要有個畫面，我所扮演的角色在畫面中獨自沿著海灘走離，孩子追著他，跑去牽他手。這個畫面以及其他一些畫面，就是我要拍這部特別的電影的原因。我把這

畫面擺在心裡開始發想，設計了一個情節，寫了幾場戲，把畫面連結起來，完成了這部作品。但是最終，電影的故事幾乎只是個藉口。在我的電影中，電影的圖像成分，超過了電影的思想。

導演的開端，好的驚訝和不好的驚訝
BEGINNING, GOOD AND BAD SURPRISES

關於黑澤明，我最後還有東西要說：我的夢想是把他的電影毛片借來看，一個鏡頭一個鏡頭地看，看他如何把電影修改到如此完美的境界。很可惜，我無法做到這件事。

其實，我的導演訓練是相當奇異而無心的。我當過電視節目的主持人，在幕前直接面對攝影機。攝影棚裡通常至少有六台攝影機。我開始理解攝影機所營造的空間和演員之間的關係。漸漸地，我開始對導演工作有了自己的想法，一段時間之後，我不再苟同別人對我下的指導棋。我會說：「不，應該用那台攝影機拍，而不是這一台，應該從那個角度拍，而不是這個！」然後我開始自己導演我的節目，同時也還留在幕前。我導演電視的工作成果並不是很好——而且差得很遠，儘管如此，我很快地就想轉移陣地到大銀幕。但是，我遇到了一個巨大而意外的問題：信譽。

在我拍第一部片的時候，劇組根本不信任我。我想他們可能覺得我是電視明星，為了好玩異想天開跑來拍電影。總之，我記得第一天到了片場，請攝影師準備拍第一個鏡頭。他很慎重地看著我問道：「為什麼要這樣拍？為什麼不先拍定場鏡頭呢？」我告訴他這是我的直覺，我並不覺得那場戲需要定場鏡頭。但是他不苟同。他堅持要我說個理由。我看得出來，整個劇組都和他一樣戒慎恐懼。他腦子裡有別的想法，我得和他戰上一個小時，以贏得這場戰鬥。這個鏡頭其實並不是很重要，它最後被丟棄

在剪接室的地板上。不過這是原則問題。我必須樹立自己身為電影導演的信譽。整個拍攝過程我都一直如此。

我的第一部電影最讓我驚訝的另一件事，就是那些無以數計的限制──財務的、時間的、人為的，和藝術方面的……這些東西都介入在導演預設的願景與最終拍出來的結果之間，不斷加溫糾纏。我覺得一個導演首先要有好的想法概念。我也了解除此之外，導演工作主要是在處理整合各種外在因素，營造適當的環境來實現這些想法。

電影是玩具盒
A FILM IS A TOY BOX

電影是非常個人的東西。我拍電影的首要目的就是要拍我自己的電影，就像我在玩的一個很棒的玩具盒。當然，這是個非常昂貴的玩具盒，有時候我會因為玩得這麼開心而感到羞恥。但是到了某個時刻，電影在片盒裡，它就不再屬於你了。之後，它就變成了觀眾和評論者的玩具。我必須坦承，拍電影的初衷畢竟是以自己為優先，而不是為了其他人。

這正是為什麼我不懂導演怎麼可以用別人寫的劇本來拍自己的電影。因為電影本身就非常個人化，除非你有很大的自由度來改編劇本──在這情況下，我認真覺得導演必須完全掌控一切，讓它真正成為你自己的劇本。導演對於自身願景的個人情感，都反映出他的強項和弱點。「每一部新作品，我都會做不一樣的嘗試。」我已經聽過很多導演說這樣的話，對我來說也是如此。但是，當我看到最後的成品，我才意識到原來自己又再次做出了完全相同的東西。也許並不是完全一樣，但是我想，如果有個警探看了這部片，他會說：「北野，不用懷疑，這部片的背後，到處都可以發現你的指紋。」

做出決定，即使是任意的決定
MAKING DECISIONS, EVEN ARBITRARY ONES

我拍每一場戲的首要任務，就是影像的組成。它的重要性甚至可能超過演員的表演。這就是為什麼我總是從設置攝影機開始。早上到達片場，我對即將要拍的東西，並非一直都有具體想法，但是我知道我得快速決定，因為劇組就在我後面，不耐煩地等著我告訴他們該怎麼做。如果我開始四處遊走尋覓靈感，他們不會放過我。他們會跟著我。有一次我們在山上拍片，我偷偷溜走了幾分鐘，因為我需要一個人靜下來思考，我找了一個看起來很安靜的地方安頓下來時，發現全體工作人員都乖乖地跟著我。我要他們離開，讓我獨自一人，他們非常生氣。因此，當我早上到達片場時，如果大約十分鐘後我腦子裡還是沒有靈感，我就隨便下個決定。我說：「我們就在這裡拍吧。」於是，工作人員設置好場景，架好攝影機；然後讓演員進來。我們讓整場戲走走看，當然，十之八九都行不通。但是在同時，我卻得到時間思考，想出更好的組合。在我找到我要的東西之前，我可能會讓劇組像這樣動作三、四次，不過總好過讓他們痴痴地等待。

另一方面，一旦找到了我喜歡的拍攝角度，我很少再去拍其他角度，甚至根本不拍。我選擇了一個方法拍這場戲，我就堅持用這種方法，即使最後在剪接過程中可能會後悔，這種情況有時也會發生。只要攝影師不大驚小怪，我就不會去試其他東西。有時候，這樣做會讓攝影師不安。在過去，保險起見，攝影師會要求我嘗試用兩台或三台攝影機同時拍攝。我這樣做是為了讓他安心，但是在剪接過程中，我發現我幾乎都是用主攝影機拍出的鏡頭，就是我選擇的那個。所以後來就不再這樣做了。

然而，我覺得導演需要非常警覺，我並不是指導演要求攝影師拍攝的部分，而是指片場發生的一些偶發的，即時性的，機會性的東西，導演應該要抓住它，放進電影裡。拍攝《花火》的時候，我們在搭景，當時我看到幾條大魚在浪頭上跳躍。我馬上要求攝影師把它拍下來。我無法對他解釋具體的原因，但是我覺得有必要，這個鏡頭會完美地搭配進這部電影。發生這樣子驚喜的時候，就真是一份莫大的滿足。

嘗試所有東西──盡可能地試
TRY EVERYTHING－ALMOST

　　電影的基本規則，是許多傑出的導演在整個電影創作歷史中制定出來的。然而。我相信每位電影創作者除了尊重這些規則，更應該調整這些規則，讓它成為你自己的拍片方式，通常這也表示，你得更改它們，或破壞它們。

　　我知道，比方說，在電影學校，日本的電影學校，總會教學生說攝影機拍下的東西必須代表某人的觀點。但是有時候，我會從高角度拍攝，從上方俯瞰角色，即使他們的上面沒有任何戲劇性連結。但是這樣做確實奏效。沒有人問我這是神還是鳥的主觀視覺。觀眾們都覺得很正常。在我一部作品中，我從低角度拍攝槍戰後的場面，攝影師無法理解。他告訴我：「這是不可能的啊！這樣的鏡頭表示著屍體所看到的東西，但是他已經死了啊。」他非常震驚。不過這就是我的感覺，而觀眾完全沒有對這場戲感到驚訝。

　　另一方面，有些東西我完全拒絕。電影中我很討厭的一種東西，就是攝影機對著角色繞圈子。如果三個人圍著桌子說話，你經常會看到攝影機繞著他們盤旋。我無法解釋原因，但我就覺得那完全是假的。我經常被指

責沒有充分利用到攝影機的一切可能性，但是我拒絕使用這種特定的運動方式。不過——這件事可能會讓你會心一笑——有一天，我想做個嘗試，我把攝影機放在桌子中央，讓它在人物之間旋轉，就像中國餐廳餐桌上的圓形轉盤。因此，我準備要在角色的前面，而不是在後面旋轉攝影機。為什麼要這樣做呢？我不能說。

《奏鳴曲》（Sonatine）是我的電影中最實驗性的一部。拍這部片時，我真的很擔心有人會覺得我整個瘋了，不過這部片的實驗主要是關於內容。在形式方面，我嘗試過最多創意的電影應該是《菊次郎的夏天》。例如我拍蜻蜓的觀點，我頗為自得其樂。還有酒吧的鏡頭，構圖中女服務生的頭被框在啤酒的頂上。這並不是個一定會拍成功的鏡頭，但是我想試一下。還有就是兩個天使離開的場景。我想在駛離的車輪輪轂蓋上，拍攝上頭反射的小男孩倒影。我試了一下，但是效果卻相反：看起來好像靜止的輪轂蓋上反射出小孩子正在離開。真是太糟糕了。

讓演員扮演相反的類型
CHOOSE ACTORS TO PLAY AGAINST TYPE

我從來不與著名演員合作，因為我發現，在我拍的電影中，這樣做幾乎是很危險的。名演員身上通常都伴隨著強大的個人形象，可能會讓電影失去平衡，對於電影弊大於利。而且，當我選演員時，我避免選擇專門扮演某種角色的演員，因為他們很可能在表演中發展出無法控制的動作，並且無法修正。因此，比方說，如果要演黑幫老大，我從來不選已經在其他電影中演過黑幫老大的演員。相反地，我會選擇經常扮演公司職員的演員，結果更加讓人驚訝。我本人也會出現在自己的電影中，原因在於我對時間節奏有非常個人的解讀，這也表示，例如，我永遠無法準確說出別人

期待我說的東西。我總是有點不同步。然而，有些東西我自己可以做到，但是我卻無法告訴別人如何實現這些對我的作品非常重要的內在表現。

指導演員是件既簡單又複雜的事。我的祕訣就是，不要太早給演員台詞。其實最好是讓他在拍戲的前一天都拿不到台詞。否則，他們會自己排練，自己想像，自己在腦海中把電影演一遍。等他們到了片場，我交付他們指示時，他們反而覺得不安，因為一切都不符合他們所準備的。因此，在部分的情況下，我會在拍戲前才給他們台詞，希望他們有時間背下來。至於表演的部分，我最好的指導就是：「就像過日常生活那樣演⋯⋯除了穿著不同。」

亞洲與美洲
ASIA VERSUS AMERICA

我真的不知道我身為電影創作者的位置。以亞洲電影的綜觀角度，我看到的日本電影是特別的，我常感覺好像在看一個農民，穿著最好的衣服來到城市，但穿得很不舒服。

同樣地，這也並不表示我對美國電影的感覺更親近。美國電影太標準化，太制式——一定有個英雄，一個家庭，黑人，吃飯戲等等。一切都非常受限。然而，亞洲電影可以做到美國電影做不到的：即時間的控制。在好萊塢電影中，如果沉默時間超過十秒鐘，觀眾就會大驚小怪。在亞洲，我們與時間的關係比較自然而健康。到頭來，這也是尺度問題。對於美國人，度過快樂的時光表示蓋個迪士尼樂園，而我的感覺是，單純打個乒乓球，也可以是一段快樂的時光。最後，我想金錢掌控了每種文化的拍片風格，這是相當遺憾的。

作品年表

1989 《凶暴的男人》 *Violent Cop*

1990 《3–4×10月》 *Boiling Point*

1991 《那年夏天寧靜的海》 *A Scene at the Sea*

1993 《奏鳴曲》 *Sonatine*

1994 《性愛狂想曲》 *Getting Any?*

1996 《壞孩子的天空》 *Kids Return*

1997 《花火》 *Hana-bi*

1999 《菊次郎的夏天》 *Kikujiro*

2000 《四海兄弟》 *Brother*

2002 《淨琉璃》 *Dolls*

2003 《座頭市》 *Zatôichi*

2005 《雙面北野武》 *Takeshis'*

2007 《導演萬歲！》 *Glory to the Filmmaker!*

2008 《阿基里斯與龜》 *Achilles and the Tortoise*

2010 《極惡非道》 *Outrage*

2012 《極惡非道2》 *Beyond Outrage*

2015 《龍三和七個小弟》 *Ryuzo and the Seven Henchmen*

2017 《極惡非道最終章》 *Outrage Coda*

EMIR KUSTURICA
艾米爾・庫斯杜力卡

b. 1954｜南斯拉夫塞拉耶佛（Sarajevo）

1985｜《爸爸出差時》－坎城影展金棕櫚獎　　1993｜《亞利桑那夢遊》－柏林影展銀熊獎評審團特別獎
1989｜《流浪者之歌》－坎城影展最佳導演　　1995｜《地下社會》－坎城影展金棕櫚獎

　　在僅僅六部電影[1]的導演生涯中，艾米爾・庫斯杜力卡不僅一次，而是兩度獲得坎城影展大獎，這是任何導演都夢寐以求的獎項之一。然而，庫斯杜力卡最令人印象深刻之處，就是他與成功脫鉤。本書中的大部分訪談都選擇在飯店房間，或者安靜、僻靜的套房中進行。但是，我們見面的時候，他正在發行《黑貓，白貓》（*Black Cat, White Cat*），他提議在他巴黎公寓樓下的咖啡廳進行訪談。我擔心我們可能每隔五分鐘就會被認出他的人打擾，但是並沒有發生。

　　庫斯杜力卡本人或許不會馬上被認出來，但是他的電影絕對可以。如果你從來沒看過他的電影，試著想像一下介於三環吉普賽馬戲團和超現實魔術表演之間的東西。你可能想像不出來吧，這就是這位南斯拉夫導演如此具有原創性的原因。大家可能會覺得他作品中「有組織的混亂」，其混亂程度還更勝於組織，而這也正是他創作出如此詩意非凡的電影的重要因素。但是從他的大師班課程中可以看出，雖然艾米爾・庫斯杜力卡受斯拉夫靈魂神祕荒野的精神感召，然而他絕對具有東歐導演著名的嚴謹和精確。

1 編註：原書寫成於 2001 年，如今庫斯杜力卡已完成電影長片達十一部。

艾米爾‧庫斯杜力卡大師班
MASTER CLASS WITH EMIR KUSTURICA

　　教電影的想法很有野心，也很令人興奮，但我覺得並不實際。我在紐約哥倫比亞大學（Columbia University）教了兩年電影，我覺得真正要把拍電影方法指導給別人，是不可能的。但是，我認為可以透過放映電影進行分析，以電影場景或鏡頭的精確範例，指出每位電影創作者如何利用自己的才能拍出電影，這是有可能的。

　　我個人覺得，對未來的電影創作者來說，第一堂並且最重要的一課，就是學習成為作者，學習將自己的見解放入電影。電影畢竟是一種合作的藝術，你得不斷處理他人的疑慮和分歧。年輕的電影創作者通常想法很多，經驗卻很少，當他們面對現實逆流時，他們的初衷很快就會瓦解。在此過程中，你必須了解你是誰，你來自哪裡，以及你該如何將一切的經驗轉譯成電影語言。

　　舉例來說，如果你看維斯康提（Visconti）的電影，你會很容易發現到他歌劇導演的背景如何影響他的導演風格。費里尼也是如此：你可以認出這位導演背後的那位製圖員。很明顯，我在塞拉耶佛街頭長大的經驗，那股狂熱的能量和飽滿的好奇心，一直影響著我的待人處事，也影響了我的拍片方式。透過研究電影創作者的作品，即使只是在電影的前五分鐘，你也可以看出他們的拍片風格。如果你可以學會區分比較這些導演的拍片方式，你到最後也可以定義出你自己的方式。

我的課程
MY PROGRAM

　　電影史的每一段時期都為學電影的人提供不同的課程。例如，我總是

會先放尚‧維果（Jean Vigo）的《船》《L'Atalante》給學生看，因為我覺得它呈現了聲音和影像之間的最佳平衡。這部片誕生於 1930 年代，當時的一切都相對較新，影像和聲音的使用都格外謹慎而節制。如今，當我看當代電影，這兩種元素被濫用的方式讓我震驚。其中系統化的誇張手法，我覺得很不健康。

分析完《船》之後，我通常會接著放映尚‧雷諾的《遊戲規則》，我覺得這部片是導演方面最偉大的傑作。這部電影有著極度優雅的敘事，構圖中的焦距既不會太長也不會太短，總是適當搭配人的視覺，帶著一份視覺的豐富性以及美好的景深。而且，尚‧雷諾，甚至或許他的畫家父親（雷諾瓦）給予我的影響，也驅使我營造出深層和豐富的構圖。即使拍攝特寫鏡頭，背景總會有一些事在發生。角色的面貌總是與周圍的世界產生關聯。

回到我的課程，我要繼續講 1930 年代的好萊塢通俗劇，它們在結構、簡潔性和敘事效率方面的驚人貢獻。還有俄羅斯電影，以及它們帶著數學感的導演方式，然後是戰後義大利電影與費里尼，這些電影把完美的美學與某種地中海精神連結起來，讓電影像馬戲團表演一般活力充沛又魅力四射。最後要講 1960 年代和 1970 年代的美國電影，這是一種前衛且堅決現代風格的電影，其中像史匹伯和盧卡斯（Lucas）這樣的導演，在 1980 年代又邁入另一個領域。

將生命帶入影像
BRINGING LIFE INTO THE IMAGE

我學生時期拍的第一部電影非常線性。藝術表現非常嚴謹，但是看起來並不那麼讓人興奮。而且我認為，在捷克斯洛伐克學電影的期間，我所

學到最重要的一課，就是協同合作。比較起其他藝術形式，電影在這方面的特性格外明顯。我不僅是討論拍片劇組，也包括鏡頭前面放置的東西，是什麼東西成就了這場戲的靈魂，使它如此栩栩如生。作為一個導演，我發現自己可以運用各式各樣的元素，像馬賽克那樣將它們組合起來，直到出現了一個火花，讓整個場景有了生命。有些東西非常具有音樂性，彷彿我在運用非常不同的聲音，試圖在觀眾潛意識中營造一份和諧悠揚的音樂感知，而不只是傳遞理性的訊息。

　　這就是為什麼我要花下時間精力準備每個鏡頭的拍攝，而且總是超拍許多鏡頭。我嘗試把不同層次上的不同元素整合協調起來，直到我期望的情感終於從影像中生出來。這也是為什麼我的電影有這麼多動作。我討厭透過對話來呈現角色的情感。我覺得通過言語而非表演來表達情感是最簡單，也越來越常出現的方式。就像生病。因此，我盡量讓演員少說話，而當他們必須說話的時候，我要確定他們或攝影機都會有動作。

　　我特別喜歡《黑貓，白貓》中的一場戲。在這場戲中，兩位演員緊扶一顆游泳圈，彼此坦承愛意。我拍攝這個場景的方式，是旋轉游泳圈，並伴隨攝影機運動。對我來說，這圓形的運動——圓形是世界上最完美的幾何形狀——讓這個鏡頭充滿魔力，而不是兩人的對話。

主體性原則
SUBJECTIVITY AS A PRINCIPLE

　　年輕電影創作者可能發生的最嚴重錯誤，就是相信電影是客觀藝術。身為電影創作者，唯一真實的作法不僅要有個人觀點，並要把你的觀點注入電影的每一個層面當中。當然，你總是拍自己想拍的電影，而且總是滿懷希望，期待你喜歡的東西也會被其他人喜歡。如果你為觀眾拍電影，你

就無法讓他們驚訝。如果你無法讓他們驚訝，你就無法讓他們思考或向前進步。因此，你拍的電影，最優先最根本的，就是那必須是你的電影。然而，你必須親自寫劇本，才能成為這部電影真正的作者嗎？我不這麼認為。相反地，我相信，如果你只拍電影，你工作的自由度也會更大。我通常都改編別人的劇本，但是在拍片現場，我投入了許多我自己的東西，因此我系統性地接手佔領了這部片。劇本只是基礎，是我建立整個電影架構的基石。我從不讓自己局限於文字當中；但是我仍然對演員或者拍攝環境所提供的新想法保持開放，最重要的是。我總是會確定電影當中包含了各種非常個人的元素。這就是為什麼我的電影中經常出現絞死刑、婚禮、銅管樂隊等等。這些都是我迷戀的東西，總是會慣常性地再度出現，有點像哈克尼（David Hackney）畫作中的游泳池。這些元素永遠都一樣，但是為了敘述另一個故事，我每次對它們都有不同的設定。

在技術層面上，我的導演方式也是完全主觀的。每個導演在設置攝影機時，都會面臨必然的困境。導演基於邏輯、道德解讀，或者純粹的本能，都必須做出藝術上的決定。我總是憑直覺來帶領我，但是我知道其他導演覺得邏輯性更讓人心安。無論如何，真正的電影語法是不存在的。或者說，語法有數百種，因為每個導演的語法都是自己發明出來的。

攝影機必須決定一切
THE CAMERA MUST DECIDE EVERYTHING

當我準備拍一場戲時，我總是從攝影機的定位開始，因為我相信導演最首要且最重要的，就是空間的控制，以及你想在空間中看到的東西。這是所有電影的基礎。現在，空間的控制必須經由攝影機來完成。演員必須遵守預設的構圖，不可逆行。首先，出於現實因素，比起在技術面做調

整以配合演員的想法，要求演員在畫面限制中做配合則容易許多。然後，因為攝影機可以幫助導演指導演員——就某種意義而言，如果他知道如何把攝影機當作這場戲的眼睛，他就可以提供演員一個參考點，讓一切簡單明瞭。攝影機是導演的盟友，是導演的力量之源，以及導演所有抉擇的根本，無論是多麼一個隨意的抉擇。

我覺得許多新手導演會犯的一個錯誤，就是把拍電影當成拍攝戲劇。他們非常重視演員，把表演列為優先，卻無法施加自己的視覺觀點。這種態度通常都對他們不利。因為演員需要他指導，需要在設定的參數範圍內進行構圖。讓演員自由控制的導演，很快就會變得軟弱或優柔寡斷，反而會讓演員感到恐慌。

同時，你必須避免短視。雖然以具體方式拍片很重要，但是接受外在的驚喜和想法，也非常重要。雖然我一直清楚知道我要拍攝的東西，但我幾乎無法猜測它最後會被拍成的樣子。

把每一部電影都當成第一部電影
APPROACH EACH FILM AS IF IT WERE THE FIRST

導演拍片的時候，其實只有一個美學目標：被自己拍攝的東西刺激出感覺。當我感覺心跳加快，我就知道這場戲拍得很好，而我拍電影的終極原因，就是為了感覺這樣的刺激。我必須將電影推向世界。當我做這件事時，我相信這感覺會經由銀幕傳遞出去，而觀眾也會接收到。

然而為了達成這目的，我覺得你必須把每一部電影都當成第一部電影。避免陷入例行公事。永不停止去探索和前進。當你有了經驗，你很容易陷入舊習，讓你覺得只要簡單換個鏡頭，就可營造新的戲劇動力。但是真的必須阻止自己這樣做。例如，我總是不願意以多角度拍一場戲。一

旦我決定了單一的拍攝方法來拍這場戲，我就堅持下去，即使有可能事後在剪輯過程大傷腦筋。這是個持續性的挑戰，但是它可以迫使我思考我在片場所做的決定。而且，我會毫不猶豫地把我的每個想法，一路導至結論。有時候，我可能對第三次的拍攝鏡頭感到滿意，但我強迫自己進一步探索，深入我的內心，探索這場戲的本質。這就是我一個鏡頭要拍十五到二十次的原因。我知道這數量很大。非常大。對製作人來說很可怕。但是當我發現史丹利·庫伯力克在他的最後一部片中一個鏡頭可以拍到四十次，我就覺得安心了。

作品年表

LARS VON TRIER
拉斯・馮・提爾
b. 1956｜丹麥哥本哈根

1995｜《醫院風雲》– 丹麥波迪獎最佳影片
1996｜《破浪而出》– 坎城影展評審團大獎
1998｜《白痴》– 坎城影展金棕櫚獎提名
2000｜《在黑暗中漫舞》– 坎城影展金棕櫚獎
2011｜《驚悚末日》– 坎城影展最佳女主角
2015｜《性愛成癮的女人》– 丹麥羅伯獎最佳影片

　　拉斯・馮・提爾的字典裡沒有「妥協」這兩個字。他是個極端的人，此外，他也很古怪。即使《破浪而出》（Breaking the Waves）正式入選 1996 年坎城影展競賽，他還是害怕飛行而不去參加。他的女主角艾蜜莉・華森（Emily Watson）得在影片放映中途打電話給拉斯・馮・提爾，讓他聽到觀眾的反應。這位導演接下來的兩部電影《白痴》（The Idiots）和《在黑暗中漫舞》（Dancer in the Dark）再度入圍坎城時，他痛下決心，從丹麥穿越歐洲一路來到法國，這趟長途旅行……都在一個居住式旅行車內。

　　對於電影，拉斯・馮・提爾喜歡從一個極端跳到另一個極端。如果你注意到這位導演從《犯罪分子》（The Element of Crime）到《在黑暗中漫舞》的演變，你會發現他對重塑電影有著強烈渴望，但其實沒有任何邏輯可循。1995 年，拉斯・馮・提爾說服一群丹麥電影創作者，簽訂了「逗馬宣言」（Dogme 95），這份宣言是他與他的同輩導演們為自己的電影制定的電影規章，一組非常嚴格的規則和限制。（參閱第 225 頁註釋）。其他國家的某些導演也紛紛開始效仿，尤其是 1998 年湯瑪斯・凡提柏格（Thomas Vinterberg）大獲成功的《那一個晚上》（The Celebration／Festen）。大部分人看到這份宣言，都困惑得目瞪口呆。

　　我承認我原本期待看到一個很會說教，態度高傲的人。雖然我不會說拉斯・馮・提爾是個隨和或特別熱情的人，但令我驚訝的是，一個花畢生精力思考各項電影技術的導演，對於電影作為一種純粹的情感經驗，竟有如此多的想法。

拉斯・馮・提爾大師班
MASTER CLASS WITH LARS VON TRIER

我最初開始想拍電影，是因為我會看到我腦子裡的圖像。我看得到這些影像，我覺得自己必須透過攝影機把它們轉譯出來。我想這是個拍電影的好理由。但是，現在完全不同了：我的腦海裡不再出現圖像，拍電影其實變成了我創造圖像的方式。這不是說我拍電影的原因改變了，而是創作電影的過程不一樣了。我依舊會看到圖像，但那是抽象的圖像，與之前的具體圖像相反。我不知道這是怎麼一回事。我想這只是因為年齡漸長，個性成熟的結果。年輕的時候，拍電影就是關於想法和理想，但是隨著年紀漸長，你開始對生命有了更多思考，對工作有了不同的作法，這些都是造成改變的原因。

儘管如此，我還是得說，拍電影對我而言一直都是關乎情感的。我從我敬佩的偉大導演中發現到，如果讓我看他們某一部片的五分鐘，我就會認出那是他們的作品。雖然我大部分的電影都很不一樣，但我想我要講的是同一個東西，我也相信是情感將這一切連結在一起。

無論如何，我從沒有預設要拍一部電影來表達某個特定想法。我可以理解大家看我的第一部片時會這麼想，因為那部片的感覺有點冷漠和數學化，但是即使在當時，在我的內心深處，那部片一直都是關於情感的。從情感上來說，我現在的創作可能力道更強，原因就在於，身為一個人，我覺得自己已經成為了一個更好的情感傳遞者。

觀眾？什麼觀眾？
THE AUDIENCE? WHAT AUCIENCE?

我自己寫劇本。我對作者論沒什麼特別的看法，雖然我唯一改編別人

劇本的那部片，我已經不再喜歡了。所以我想，自己寫出來的材料，和改編別人的材料是不一樣的。然而身為導演，你必須有能力把他人的作品改造成完全是你的作品。另一方面，有人或許會說，即使是你自己寫東西，也都建立在你所聽到或看到的東西，從某個層面來看，那也不是你真正的東西。這樣的說法對我來說有點武斷。

然而，我很有感觸的一點是，你必須為自己拍電影，而不是為觀眾。如果你開始考慮觀眾，我想你會迷失，而且無可避免地會失敗。當然，你必須具有一些與觀眾交流的渴望，但若整部電影都建立在這基礎上，那是絕對不可能成功的。你拍電影是因為你想要拍，而不是因為你覺得觀眾想看。這是個陷阱，我看到很多導演都掉進這陷阱當中。我看過這種電影，我知道這些導演拍這部片的出發點是錯的，而他心底真正想拍的電影，卻沒有拍出來。

這並不表示著你就不能拍商業片。這只表示，你必須在觀眾喜歡這部電影之前，自己先喜歡這部電影。像史蒂芬‧史匹伯這樣的導演拍出來的東西都非常商業，但是我相信他所有的電影，都是他最想自己先看到的電影。這就是他的作品成功的原因。

每部電影都創建自己的語法
EACH FILM CREATES ITS OWN LANGUAGE

電影沒有語法。每部電影都有自己的語言。在我導演的第一部電影中，我把一切詳細分鏡。例如在《歐洲特快車》（Zentropa／Europa）中，沒有一個鏡頭是沒被分鏡過的。那是我「控制狂」時期的巔峰。我當時拍的電影技術性很強，我想控制一切，因此整個拍攝過程非常痛苦。但是結果不一定比較好。其實，《歐洲特快車》可能是我現在最不喜歡的電影。

控制狂的問題是，你把所有的東西都用分鏡表計劃周詳。拍攝部分就只是例行公事。更恐怖的是，你預設的東西，最後頂多實現 70% 就很不錯了。這就是為什麼我現在的拍片方法比較好。例如《白痴》這部片，在正式開拍之前，我完全沒有花時間思考該怎麼拍。我沒有計畫要拍什麼。我直接到拍攝地點，拍下我看到的東西。當你這樣做的時候，你是從零開始，後來發生的一切都是恩賜。所以根本不會有挫敗感。當然，這是因為我用一台小攝影機自己來拍。因此攝影機不再是攝影機；而是我的眼睛，是我在看。如果一個演員在我右手邊說了些東西，我的攝影機就轉向他，再轉頭去拍回話的人，如果聽到左邊有事發生，我或許就會轉到左邊去拍。這種拍法當然會遺漏某些東西，但是你得選擇。用電子攝影機拍片的一大好處是，你不用考慮時間因素。有些戲最後出現在電影中的時間只有一分鐘，但是我拍了一小時的長度，這種工作方式實在厲害。[1]所以在這段時間，我會繼續用電子攝影機拍片。可以一直拍一直拍實在太棒了。你根本就不需要排練。我只需要在拍攝前花一點時間討論一下角色，演員看了劇本，知道該怎麼做，然後我們就開始拍了。或許我們會拍二十次。而且，在視覺方面，你根本不用擔心拍的東西是否合理，等到你進剪接室時再來想就好。

每個人都有規則
EVERYONE HAS RULES

很多人好像以為「逗馬宣言」[2]是我對其他電影創作者拍片方式的回

1原書註：拉斯・馮・提爾在這裡所說的「時間」，意思是指「膠捲量」。用一台 35mm 攝影機連續轉一小時來拍一分鐘的戲，這是無法想像的，在技術上也不可能。光是膠捲成本就是天文數字。

應，好像我故意要拉遠我與他們之間的距離，以表現我的標新立異。事實並非如此。也不可能如此，因為坦白說，我並不知道其他導演是怎麼拍電影的。我不看電影。我完全不管外面的世界發生了什麼。因此，制定這套規則，比較像是對我自己拍片工作的回應。這是激發我去挑戰事物的一種方式。聽起來好像很矯情，但是這就像馬戲團裡的雜耍演員，你從三個橘子的雜耍開始，玩了幾年之後，你開始想，「嗯，如果我可以走鋼索，那就更棒了……」所以，就類似這種情況。我覺得透過這些規則，會產生新的體驗，事實證明正是如此。

說實話，我對自認可做或不可做的事，一直非常嚴格。比較起我在《犯罪分子》這樣的電影中所設定的不成文規定，「逗馬宣言」其實不算什麼。《犯罪分子》裡完全沒有水平或垂直搖攝（pan and tilt）。我不允許自己這麼做。我只用升降機和推軌鏡頭，而且我只會分開來使用，從不混在一起。這些不成文的潛規則很多，可能出自我病態的心靈，我也不知道。更重要的是，我知道這聽起來很機械化，但是我認為，制定規則是每一部電影必要的過程，因為藝術過程就是一個限制的過程。而限制的意義，就是為你自己和你的電影之間設定規則。

逗馬宣言的特別之處是，我們把這些規則列出條目寫在紙上成為宣

2原書註：逗馬宣言是由一群丹麥導演（其中包括拉斯・馮・提爾和《那一個晚上》導演湯瑪斯・凡提柏格）在 1995 年春天制定的一套嚴格規則。他們「發誓」在未來的電影中遵守以下規則：
（1）影片只能在故事發生的實地拍攝，不能對場景進行修飾（包括製作人工布景）。你只能利用實地上的東西；（2）只能現場直接收音。只有在現場有 CD 播放器、磁帶錄音機、收音機，或現場表演者的情況下，才可使用音樂；（3）攝影機必須是手持，即使是拍攝靜態畫面；（4）影片必須是彩色的，禁止戲劇效果的打光。只能用足夠適當的光線；（5）不允許任何特殊效果；（6）電影不能包含造假行為（謀殺，槍隻等等）；（7）禁止操控時空和地點，必須發生在現在的世界；（8）不可拍攝類型電影；（9）導演不可出現在片頭。

言，也許因為這樣，它震驚了許多人。但是我認為大部分的電影創作者，無論他們是否自覺，都有自己的不成文規則。而我卻把它變成一張紙，營造某種誠實感。因為就我個人而言——我想這與大部分導演的觀點相左——我喜歡看到電影是如何拍出來的。作為旁觀者，我喜歡在看電影的過程中，感受到電影的創作過程。我之所以在《犯罪分子》中使用跟拍鏡頭和升降機，捨棄水平與垂直搖攝，是因為我不希望隱藏任何東西。跟拍鏡頭是一個很大、很明顯的動作，在大多數的美國電影中，導演都試圖將它隱藏起來。對他們來說，這只是從一個點移動到另外一個點的便利方式，因此它必須是看不見的。但是我試著不隱藏事情發生的過程。我覺得隱藏的做法就是欺騙。因此在這方面，當我決定不再使用固定式攝影機，轉而使用手持攝影機時，我覺得那是一大步。在當時，這確實是個藝術方面的決定。我的剪接師看過手持攝影機拍攝的電視影集《兇殺案》（*Homicide*），我們都同意，這種拍攝方式對我的下一部電影《破浪而出》很有幫助。因此，一開始只是風格的考量。但是現在我已經超越了當時的境界，手持攝影機的自由解放感，是我所鍾愛的。

愛演員愛到嫉妒
LOVING ACTORS TO THE POINT OF JEALOUSY

幾年前，每個人都在說，我是這門行業中對演員最差的導演。這些「每個人」可能是對的，雖然我會自我辯護說，正因為我拍那樣的電影，才導致那樣的狀況。例如在《犯罪分子》這樣的電影中，演員必須站在那裡不說一句話，否則他們的舉止會顯得有些機械化。在這樣的電影中，背景設定其實比演員更重要。但是現在我的方式改變了。我試圖在我的電影中賦予更多生命。而且我想我的導演技術也有些提升。我了解到，從演員

身上得到東西的最好方法，就是給他們自由。讓他們自由，鼓勵他們，這就是我所能說的。就像生活中其他的事物：如果你希望一件事做得好，你必須對這件事，以及完成這件事的人們的能力，保持非常正面的態度。

在我導演生涯剛開始的時候，我看了一部關於英格瑪・柏格曼（Ingmar Bergman）指導演員的紀錄片。每拍完一個鏡頭，他都會去跟演員說：「喔，太好了！太美了！太棒了！你或許可以稍微再改進一些，不過確實是……非常棒！」我記得我很想吐。這感覺起來實在太誇張，太過頭了……好吧，對於當時像我這樣一個憤世嫉俗的年輕導演，他說的話似乎真的很假。但是今天，我了解到他是對的，這是正確的方法。你必須鼓勵演員，必須支持他們。而且，不要害怕說陳腔濫調：你必須愛他們。真的是這樣。我在《白痴》這樣的電影中，發現到我是如此愛演員，愛到我變得非常嫉妒。因為他們之間發展了一種非常緊密的關係，他們形成了一個社群，我感覺被排除在外。我覺得越來越難以忍受，我變得非常惱怒，最後弄得我根本不想工作了。我像小孩子一樣嘟嘴鬧脾氣，因為我嫉妒。我覺得他們都很開心，而我必須工作，就像他們都是小孩，而我卻得當老師。

前進，而非改進
EVOLVING, NOT IMPROVING

導演的成長前進是很重要的，但是大部分的人都把前進誤認為改進，這是兩回事。我的工作在不斷前進，因為我一直朝著各種方向發展。但是我不覺得我有改進什麼。我這麼說並不是謙虛。事實剛好相反，因為，聽起來可能很難接受，我身為導演唯一的天賦，就是我一直非常確定我在做什麼。在我唸電影學校時，我就很確定自己；當我拍第一部片時，我也很

確定自己……對於電影，我從來沒有懷疑過。當然，我可能疑慮過他人對我工作的反應，但是我從來沒有懷疑過我自己想做的東西。我從來不改進，也不覺得我有改進。然而我做了，我也改變了。我從不害怕自己在做什麼。我看到許多其他導演的工作方式，你可以看出他們的工作中存在著某種恐懼感。這是我無法接受的底線。我在私人生活方面有許多恐懼。但在工作中沒有。如果發生這情況，我會馬上停止工作。

作品年表

―――――――

1982 《影像多面向》 *Pictures of a Liberation*

1984 《犯罪分子》 *The Element of Crime*

1987 《瘟疫》 *Epidemic*

1988 《美狄亞》 *Medea*

1991 《歐洲特快車》 *Zentropa／Europa*

1994－1997 《醫院風雲》 *The Kingdom*（影集）

1996 《破浪而出》 *Breaking the Waves*

1998 《白痴》 *The Idiots*

2000 《在黑暗中漫舞》 *Dancer in the Dark*

2003 《厄夜變奏曲》 *Dogville*

2005 《命運變奏曲》 *Manderlay*

2006 《老闆我最大》 *The Boss of It All*

2009 《撒旦的情與慾》 *Antichrist*

2011 《驚悚末日》 *Melancholia*

2013 《性愛成癮的女人》（上） *Nymphomaniac: Vel.* I

2013 《性愛成癮的女人》（下） *Nymphomaniac: Vel.* II

2018 《傑克蓋的房子》 *The House That Jack Built*

2022 《醫院風雲：出埃及記》 *The Kingdom Exodus*

KAR-WAI WONG
王家衛

b. 1958 | 中國上海

1991 |《阿飛正傳》– 金馬影展最佳導演
1995 |《重慶森林》– 香港電影金像獎最佳電影
1997 |《春光乍洩》– 坎城影展最佳導演

2004 |《2046》– 坎城影展金棕櫚獎提名
2014 |《一代宗師》– 香港電影金像獎最佳電影

　　80 年代末，香港電影終於吸引了西方觀眾，而香港電影的風格，馬上被嚴格地歸類到商業電影。王家衛的出現改變了這一切。他使用與他的同輩導演相同的視覺工具，然而其他導演都拍動作大片，他卻開始創作非常個人化且詩意盎然的電影，無視電影敘事規則，挑戰華人傳統。在他的同輩中，很少導演像他那樣，大膽地在《春光乍洩》（Happy Together）中直接處理同志議題。從目眩神迷的《重慶森林》（Chungking Express），到催眠般優美的《花樣年華》（In the Mood for Love），王家衛的作品極具現代感，而且力量強大。我的影評人朋友看完《花樣年華》後寫道：「我從沒想像過，一部沒有故事的電影會讓我感動莫名。」這句話可以總結關於王家衛的一切。

　　王家衛是個謎團。他從不摘下太陽眼鏡，為自己培養出了一份神祕感，他以非常短的句子回答問題，以避免外流太多屬於自己的部分。至少面對記者時是如此。因此，他的導演大師班可能是我這一系列中最簡短的訪談之一。然而，王家衛謎樣的回答，在各方面都令人驚訝，而且他非常善解人意，彌補了他的簡潔。

王家衛大師班
MASTER CLASS WITH KAR-WAI WONG

　　我會拍電影最重要的原因是地緣問題。我在上海出生，但是五歲的時候，一家人搬到了香港。香港人說的地方話與上海人說的很不一樣，我在香港沒辦法說話，也交不到朋友。母親也和我一樣，她常帶我去看電影，因為電影的理解方式是超越文字的。這是一種建立在影像上的普世語言。

　　因此，就像我們這一代的許多人，我透過電影，後來透過電視，發現了世界。二十年前，我或許會選擇用歌曲來表達自己。如果在五十年前，可能是寫作。但是我從小就對影像很感興趣，所以我很自然地去學習視覺方面的東西。我讀平面設計，因為當時香港沒有電影學校。想學電影的人必須去歐洲或美國。我負擔不起。但是，當所有出國學電影的年輕人回到香港時，我很幸運地離開了學校。大家試圖創造一股藝術家的新浪潮。於是我在電視台工作了一年，然後成為電影編劇，在正式當導演之前，我做了十年編劇。《花樣年華》是我的第十部電影。但是，如果你問我，我想我不會把自己當成導演。我依舊把自己當成觀眾——攝影機後面的觀眾。拍電影的時候，我總試著重現我作為影迷所捕捉到的第一印象。而且我相信，我是為觀眾拍電影，這是首先以及首要的。不過，當然不只如此。這並不是唯一的原因，但一定是原因之一。其他部分就比較個人，而且更私密了。

先有空間，再有故事
THE PLACE COMES BEFORE THE STORY

　　我自己寫劇本。這不是自負的問題，也不是成為電影「作者」的問

題……坦白說，我最大的夢想就是早上起床，床頭櫃有一份劇本等著我。但是夢想成真之前，我想我還是得用寫的。寫作並不是簡單的事。那並不是愉悅的經驗。我曾嘗試與編劇合作，但是我一直覺得，編劇與當過編劇的導演合作似乎是個問題。我並不很清楚為什麼，然而我們總是陷入衝突。於是，我最後決定，如果我可以自己寫劇本，何須煩勞其他編劇呢？

但是我必須說，我的編劇方式很不一樣。你看，我以導演的身份寫劇本，而非編劇。所以我寫的是影像。對我來說，劇本中最重要的，是要明瞭它所處的空間位置。因為如果你知道了這一點，你就可以決定角色在這空間內會做什麼。這空間甚至會指示你有哪些角色會在那裡出現，為什麼他要在那裡等等。如果你的腦海中有了這個空間，其他所有的東西都會一點一點地出現。因此，我甚至在開始寫劇本之前就必須尋找空間位置。此外，我經常有很多想法，但故事本身很模糊。我知道我不要的東西，但是我並不知道我到底想要什麼。我覺得，拍電影的整個過程其實就是我尋找這一切答案的方式。在找到答案之前，我會繼續拍電影。有時我會在拍片現場找到答案，有時是在剪輯過程中，有時是在首映後的三個月。

當我開始拍一部電影時，我唯一想弄清楚的就是類型的定位。小時候，我很喜歡看類型電影，我對各種類型都非常著迷，例如西部片、鬼片、歐洲冒險片（swashbuckler）等等。因此，我嘗試以不同類型來創作我的每部電影。我想這是它們會如此原創的部分原因。例如《花樣年華》，這是有關兩個人的故事，很容易讓人覺得無趣。但是我並沒有把它當愛情故事，我決定用驚悚片、懸疑片的模式來處理它。兩位主角在最初是受害者，然後他們開始調查，去了解事情的發展。這是我架構這部電影的方式，用非常簡短的場景，嘗試製造持續性的戲劇張力。或許這正是這部電影讓觀眾如此訝異的原因，因為他們原本期待看到的只是個典型的愛情故事。

音樂是一種色彩
MUSIC IS A COLOR

在我的電影裡，音樂非常重要。但是我很少讓人為電影譜曲，因為我發現很難與音樂家溝通。他們有一種音樂性的語言；而我有的是視覺語言。我們在大部分的時候都無法互相理解。然而電影音樂必須是視覺的。它必須與影像配合，產生化學作用。因此，我的解決之道是，每當我聽到會激發我視覺感的音樂時，我就把它錄下來存檔，因為我知道以後會用到。

在我拍片的所有階段，我都會使用音樂。當然，剪輯過程中一定會用音樂。我特別喜歡做的一件事，就是在當代電影中放入舊時代的音樂。因為音樂就像顏色。就像一面濾鏡，把一切籠罩上不同的色調。我還發現，使用另外一個時期的音樂，而非使用畫面中所設定時代的音樂，會讓一切變得更加曖昧，更有層次。不過，我也會在拍片現場放音樂，並非為了營造氣氛，而是為了尋找節奏。當我嘗試向攝影機操作員解釋某個動作所需要的速度時，一段音樂通常勝過千言萬語。

發明你自己的語法
INVENT YOUR OWN LANGUAGE

我對技術面並非特別著迷。對我而言，攝影機不過是個用來轉譯眼睛所見事物的工具。但是，當我到達片場時，我總是從構圖開始，因為我必須知道這場戲將會發展的空間。我必須決定演員的走位。我對攝影指導解釋我想要的東西。我們合作了很久，通常只需要簡短的溝通。我告訴他拍攝角度，他把構圖做出來，十之八九，我都很滿意。他非常了解我，當我說「特寫」時，他會很明確地知道我要多近的特寫。

依我的慣例，我不會用太多角度拍一個鏡頭。當然，要看這場戲的性質而定。通常我只選擇一種拍攝方法。但是對於某些戲，特別是過場戲，敘事會從一個觀點跳到另一個觀點，這時候我就會大量多角度拍攝，因為只有在剪輯的時候，我才會知道故事的觀點應該跟隨這個人還是那個人。至於決定某場戲中攝影機的擺置，嗯⋯⋯這方面是有語法可循，但這也一直是個實驗。你得一直問自己：「為什麼？為什麼要把攝影機放在這裡，而不是放在那裡？」這其中必須有某種邏輯性存在，即便除了你之外，它對其他人都沒有任何意義。真的，就像詩。詩人以不同的方式運用文字，有時為了聲音，有時為了語氣，或者為了含義等等。每個人都可以用同樣的元素創造不同的語言。但是最終，它必須具有某種意義。這聽起來可能很分析性，但其實並不是。

　　我大部分的決定都是本能的。我通常對於什麼是對，什麼是錯，都感覺強烈，就這麼簡單而已。電影不管怎樣都很難口頭分析。很像吃東西，當味覺在你口中時，你無法準確地向他人解釋或描述這份味覺。這非常抽象。電影也是一樣。事實上，在我開始從事導演工作以來，我的拍片方式並沒有改變過。這實在太糟糕了，因為我不覺得這是很好的工作方式。但是很不幸，這是我所知道的唯一方式。我一直很想像希區考克一樣，開拍之前把一切都部署齊全。但是我無法像那樣工作，所以，實在太糟糕了。

　　最後一件事：身為導演，你必須誠實。不是對他人，而是對自己誠實。你必須知道為什麼拍電影。當你犯錯的時候，你必須有自覺，而不是去怪罪別人。

作品年表

1988 《旺角卡門》 *As Tears Go By*

1990 《阿飛正傳》 *Days of Being Wild*

1994 《重慶森林》 *Chungking Express*

1994 《東邪西毒》 *Ashes of Time*

1995 《墮落天使》 *Fallen Angels*

1997 《春光乍洩》 *Happy Together*

2000 《花樣年華》 *In the Mood for Love*

2004 《2046》 *2046*

2007 《我的藍莓夜》 *My Blueberry Nights*

2009 《東邪西毒：終極版》 *Ashes of Time Redux*

2013 《一代宗師》 *The Grandmaster*

自成一格
IN A CLASS BY HIMSELF

Jean-Luc Godard ｜尚－盧·高達

在本書的所有導演中，尚－盧·高達是最早開始創作電影的，他 1961 年就開始拍片。同時，他或許也是所有導演中最有現代感也最具創意的一位。但是，把他歸類在某個類別中，似乎不可能。而且我也覺得，其他導演也會贊同他在電影創作歷史中的獨特地位。

JEAN-LUC GODARD
尚–盧・高達

b. 1930 | 法國巴黎

1960 |《斷了氣》– 柏林影展銀熊獎最佳導演　　1964 |《法外之徒》–《電影筆記》年度十大電影
1962 |《賴活》– 威尼斯影展評審團特別獎　　　1965 |《狂人皮埃洛》– 英國電影協會薩瑟蘭獎
1963 |《輕蔑》–《電影筆記》年度十大電影

在我青少年的時候，我感覺尚–盧・高達體現了我對法國電影的所有誤解。我喜歡好萊塢電影，因為它們有漂亮的鏡頭，迷人的明星，以及娛樂性的情節。高達拍電影卻我行我素，完全與我對電影的觀念背道而馳。我走過了很多路才了解到，為什麼這麼多人提到他時，都充滿著敬畏。

諷刺的是，直到成了紐約大學的學生，我才開始理解高達和「新浪潮」其他導演所創造的電影革命，他們開啟了一扇通往全新電影世界的大門。儘管當代法國導演一直努力要擺脫新浪潮，然而新浪潮對電影的影響是無可限量的。高達的《斷了氣》（Breathless／A bout de souffle）、《狂人皮埃洛》（Crazy Pete／Pierrot le fou）、《輕蔑》（Contempt／Le mépris）……這些電影本身就是深具啟發性的電影課程。

但那是四十年前的事了。高達現在拍的電影，很少人會去看。即始看了，也很少人能看懂。即便如此，我幾乎從未遇過像他那樣真正天才級的人。這次的採訪（我與《片廠》〔Studio〕雜誌編輯克里斯多夫・狄瓦〔Christophe D'Yvoire〕合作主持）原本計畫是一小時，但是高達有太多要說，最後訪談進行了三個小時。但是，我必須承認，在我們的對談中，我有好幾次都對自己說：「天哪，這聽起來好有趣，但是他到底在說什麼啊？」

尚–盧・高達大師班
MASTER CLASS WITH JEAN-LUC GODARD

　　我經常受邀去教電影，但是我一般都拒絕，因為通常的教學方式，就是放映電影，然後全班一起討論。這種教法其實並不愉快，而且對我而言，這甚至是嚇人的。看電影時必須討論電影。你必須討論一些具體的事物，討論你眼前確切的畫面。在我參與過的大部分電影課中，我覺得學生們什麼都沒有看到：他們看到的只是他們被告知需要看的東西。

　　不過，在 1990 年，我確實與 FEMIS（法國國家電影學院）簽下合約，在校內成立自己的製片辦公室。我的想法是創建某種類似生物系課程的東西，例如：一種「活體」（live）實驗室，一個讓學生可以觀察實際狀況的地方。從寫劇本到與製作人協商、籌備、剪輯等所有步驟，我都會示範給他們看。

　　這會是一種完全實用的學習方式。以醫學系為例：你不會給醫學系學生看一個耳朵感染的人，然後把這個人送回家，再告訴學生：「你剛剛看過了一個耳部感染的人；現在我要教你如何治療。」這太荒謬了。你必須在學生面前對病人執行完整的治療動作，否則就沒有意義了。嗯，我覺得教電影也是一樣。這就是我想做的。與一般學科的教學方式相比之下，電影教學的理論性似乎比較少，也沒那麼可怕。然而事實卻是，我不覺得我真正被需要，學生也沒有真的需要我。整個教學計畫漸漸失靈了，學校甚至不回我電話。我感覺自己好像導演安德烈・德・托特（Andre De Toth），當他在華納兄弟公司工作時，他說，當你被解雇的時候，根本沒有人告知你。你某個早晨去公司上班，卻發現辦公室的門鎖已被換掉了。

愛電影，就已經是在學電影
LOVING CINEMA IS ALREADY LEARNING TO MAKE FILMS

　　「新浪潮」[1]在許多方面都是個很特別的潮流，其中之一就是，我們是喝「博物館」奶水長大的——我是指電影圖書館（Cinémathèque）[2]。畫家和音樂家都在學院裡學習技藝，那裡的教學系統非常明確，技術方面也非常精準。但是對於電影教育，從來就沒有如此明確的學院或學習方法。因此，當我們發現電影圖書館時——其實就是個電影博物館——我們想：「嘿，這裡有新鮮的東西，但是從來沒有人告訴過我們！」我的意思是說，我的母親曾經跟我談過畢卡索、貝多芬和杜思妥也夫斯基，但是她從來沒有提過愛森斯坦（Eisenstein）或格里菲斯。想像一下，你從來沒有聽過荷馬（Homer）或柏拉圖（Plato），然後你走進圖書館，發現到了他們的書……你會想，「到底是為什麼沒人告訴過我這些作品！」所以，這就是我們的感覺，我想那份驚奇感，正是我們的原動力，因為突然之間我們發現了一個……全新的世界。至少我們以為自己發現了：今天我真的感覺到，電影其實只是個稍縱即逝的東西，它已經開始在消失了。

　　去電影院圖書館看電影，就已經是創作電影的一部分了，因為我們熱愛電影的一切——一部電影中有兩場好戲，就足夠讓我們稱之為神片——因為我們都沉浸於其中。雷蒙・錢德勒（Raymond Chandler）曾說：「當

1原書註：60年代初法國興起了新浪潮運動，參與的導演包括尚–盧・高達、法蘭索瓦・楚浮、艾力・侯麥（Eric Rohmer）、賈克・希維特（Jacques Rivette）、和路易・馬盧（Louis Malle）等。

2原書註：法國政府成立「法國電影圖書館」（Cinémathèque Française），作為電影的保存、歸檔、修復和展示之用，收藏電影初期以來的電影。它結合了藝術電影院和博物館雙重功能，每天播放其他地方不容易見到的電影。

你在寫小說時，你整天都在寫，不僅是坐在打字機前面寫。當你抽菸，吃午餐，打電話時，你都在寫。」拍電影也是一樣。我覺得我甚至在真正開始拍之前，就已經在拍電影了。而且我在看電影中所學到的，或許比實際拍片中學到的更多。

但是，「學習」又是什麼意義呢？藝術家尤金‧德拉克洛瓦（Eugène Delacroix）經常這樣解釋：有時候他一開始想要畫一朵花，然後突然間他開始畫獅子、瘋狂的騎兵和被強姦的婦女。他不懂怎麼會這樣或為什麼會這樣。但是，當他最終回頭反思這整件事，他意識到他實際上「有」畫一朵花。我覺得這就是你學習的方式。我看了很多電影，到最後，你發現起始點已經不再是其中的一部分——它已經被遺忘，放到一邊，似乎已經不再重要了。然而導演如何透過這樣的方式學習呢？我也感到奇怪。

想拍電影嗎？請拿起攝影機
YOU WANT TO MAKE A FILM? PICK UP A CAMERA

我要給想成為導演的人的建議很簡單：去拍電影。在 60 年代，這並不容易，因為當時甚至沒有超八攝影機。如果你想拍東西，你得去租一台 16mm 攝影機，而且經常是無聲的。但是今天，買一個或者借一個小攝影機簡直是太便利了。你可以拍到畫面，錄到聲音，還可以在任何一台電視機上播放。因此，當一個有抱負的導演向我諮詢建議時，我的回答都是一樣：「請拿起攝影機，拍些東西，然後給別人看。任何人。可以是你的朋友，你的鄰居，或者巷口雜貨店老闆，任何人都可以。把你拍的東西放給觀眾看，觀察他們的反應。如果他們覺得有趣，就再拍些別的東西。例如，拍一部電影，敘述你生命中典型的某一天。但是你得找到一個有趣的敘事方法。如果你對日常生活的描述是：「我起床，刮鬍子，喝咖啡，打

電話……」我們在銀幕上真的就看到你起床，刮鬍子，喝咖啡和打電話，你會很快會覺得這樣做絲毫不有趣。然後，你必須思考，並且發掘你這一天中還有些什麼，你可以透過何種方式來呈現它，讓它更加有趣。然後，你必須嘗試。也許它行不通。你就得考慮用別種方式。或許最終你將會了解，你並沒有興趣拍一部描述日常生活的電影。那麼，就拍一部其他主題的電影。但是請問問自己為什麼要選擇拍這主題——你永遠要問自己為什．．．．．．．．．
麼。如果你想拍一部關於你女友的電影，就去拍一部關於你女友的電影。
．
但是你要把這件事做徹底：去博物館，看看偉大的藝術大師如何用畫筆呈現他們所愛的女人。讀書，去看看作家們如何與他們深愛的女人對話。然後拍一部關於你女友的電影。你可以用電子攝影機完成這整件事。至於全景電影攝影機（Panavision camera）、聚光燈和推軌？你以後會有足夠的時間來煩惱這些東西。

創作電影是出於欲望——或者出於需要
MAKING A FILM OUT OF DESIRE — OR OUT OF NEED

我認為拍電影有兩種方式。第一種導演拍的是「傳統的」，或者「制式的」電影，至少，導演在這樣的製作過程中保持了一致性。我的意思是，他們從某種類似於欲望的東西開始發展，一種誘惑他們的想法。然後這個想法開始發芽成長，他們開始做筆記，開始勘景。影像、角色和故事，也都開始成形。然後，他們準備拍片，就像建築設計師預備建築物的藍圖那樣，確保每個部分都能完美達成。然後開始進行實地拍攝，基本上要求盡可能準確而適當地完成藍圖上的工作。最後是剪輯，這是導演可以保有一半自由去發揮創造力的最後時刻。

就如我所說的，這只是一種方法。而我的方法是不同的。通常我會從

一種抽象的感覺出發，那是某種不明所以的東西對我產生的奇妙吸引力。拍電影是我去發掘這抽象元素的方式，進一步去檢驗它。這種方法也表示著會有不斷的來來去去，大量的嘗試和錯誤，以及許多自發性的變化，只有在電影完成之後，我才能知道自己的直覺是否正確。在我的心目中，如此的過程很類似當代繪畫，不過在繪畫過程中，如果沒有畫出你想畫的東西，你可以塗掉你試過的東西，或者乾脆覆蓋掉它。電影卻沒有那麼方便——這是個很燒錢的行業。

有一件事我必須解釋：每當我開始拍一部電影，我都確信自己真的可以完成這部電影。我的意思是，在我寫下劇本的第一行之前，我經常都已經通過製片的許可。因此，當然，一旦計畫開始進行，你就必須開始工作。這有點像婚姻：一旦走到了這一步，就無法回頭了。你必須早上起床，上班供養家計，注意收入開支，計畫未來……這是你無法推拖的承諾。它變成了一個義務——但我認為這是個非常健康的義務。

導演的職責
DUTIES OF THE DIRECTOR

我覺得導演有許多職責——我說這句話，是從專業和道德雙重角度來說的。其中的一項職責是探索，永遠讓自己處於研究的狀態。另一個是，讓自己偶爾驚訝一下。我一直很渴望看到一部會深深打動我的電影，一部我無法嫉妒的電影，因為它很美，而且我喜歡美的電影。一部讓人徹底無法招架的電影，會激發我重新評估自己的作品，因為這樣的電影告訴我：「這東西比你做的好，所以你必須再精益求精。」

當我參與「新浪潮」運動時，我們花了很多時間討論他人的電影。我記得當我們看到亞倫·雷奈（Alain Resnais）的《廣島之戀》（*Hiroshima*

Mon Amour）時，我們非常震驚。我們自以為已經發掘了電影的一切，我們自以為無所不知，然後突然間，我們面對一個不屬於我們，而且超出我們理解範圍的東西，而這東西竟然深深地打動了我們。這就好像 1917 年的蘇維埃發現另一個國家進行了一場共產主義革命，結果與他們一樣好，甚至更好！你可以想像一下他們的感受……

至於導演的第三項職責，我想很簡單，就是要反省他們為何要創作電影，而且不能對第一個答案感到滿意。我開始拍電影是因為那是一股生命力，我無法做其他的事。但是今天我看到很多電影，我感覺這些導演也可以輕鬆地從事另一種工作。我覺得他們確實相信自己做到了他們所說的，但是實際上他們並沒有做到。他們覺得自己在電影中拍了某些東西，但其實並沒有。

一部電影包含了兩個層面：可見的，和不可見的。攝影機前面的東西都是可見的。如果僅止於此，而沒有別的東西，那你只是在拍電視電影。對於我來說，真正的電影包含了看不見的東西，當可見的部分是以特定方式安排組成的時候，你可以透過可見的東西，看到或者辨別出不可見的東西。在某種程度上，可見的部分有點像濾鏡，放在某個角度下，濾鏡會讓某些光線穿過，讓你看到不可見的部分。今天，太多導演無法超越可見的範圍。他們應該對自己提出更多質疑。或者評論者應該對他們提出那些質疑。可是不應該在電影完成之後才提出，就像今天大家的做法。這樣已經為時已晚，無法得到效果。拍攝電影之前，你就應該提出問題，並且你應該像警察審訊嫌犯那樣問問題，如果無法做到這種程度，都是沒有用的。

交流的重要性
THE IMPORTANCE OF THE EXCHANGE

我覺得對於一個電影創作者，很重要的一點是要能夠與他所處環境中的群體進行交流，最重要的是：交流想法。沙特（Sartre）寫出東西，是他與四、五十個人無止無盡交談的結果。如果他獨坐空房，他不會想到這一切。我覺得，一個人拍電影就像一個人打網球一樣困難：如果另一邊沒有人把球反擊回去，就根本不可能成功。

最好的電影都經過交流。為了達到這一點，導演事實上只需要另外一個人，他可以是演員，也可以是技術人員。但是在今天，我覺得越來越難在拍片的過程中找到這樣的人。我與之共事的人似乎都不很在乎；他們似乎並沒有質疑自己太多問題，也絕對不會問我任何問題。

比方，在我最近的一部電影中，一位女演員說了這句話：「表演殺死文本」（Acting kills the text）。這是瑪格麗特・莒哈絲（Marguerite Duras）所寫的一個句子，我不一定同意。在這個段落中，我的提問多於陳述。然而真正令我驚訝的是，說這句話的年輕女演員從來沒有問過我這句話的意思，或者為什麼我要她說這句話。我應該可以討論，而且我相信經過討論之後，最後的結果一定會是一場更好的戲。我越來越尋找不到真正對創作電影感興趣的人。唯一仍然願意和我有對話的，是電影製片，因為他很明顯對這部電影有興趣。可能只是財務上的興趣，但是總比沒有好。其他大部分的人，讓我覺得我好像是村子裡的混血女孩，你知道，小男生都會跟她睡，讓他們可以吹噓。

亞蘭・德倫（Alain Delon）顯然就是這樣。[3] 他「睡了」高達，所以他可以去坎城影展走紅毯。這其實就是利益交換。而這也幾乎就是我們的協

定：「我們不要吵架；我要拍電影，而你要走紅毯。」好吧，他得到了他要的。但是現在，他覺得他必須說些這部電影的不是。我覺得非常遺憾。

指導演員就像訓練運動員
DIRECTING ACTORS IS LIKE TRAINING ATHLETES

我從不認同演員可以讓你相信，他們就是自己所扮演的角色這樣的概念。最終極的例子可能是契訶夫（Chekhov）的戲劇，戲裡的女演員應該要假裝自己是一隻海鷗。很多人都接受了這件事。我卻不然。對我來說，演員扮演角色，但是他或她並不是那個角色。我從來沒有真正指導過演員。當然，有安娜（Anna Karina）在身邊，我就不必擔心，因為她幾乎可以指導自己。[4] 否則，大部分的時候，我對演員的指導頂多就是「大聲一點」或者「慢一點」。有時候，我會說：「如果你不覺得那是真的，那麼你就嘗試演得讓我覺得是真的。」我經常讓演員自己創作。我給他們很大的自由。好吧，也並非完全自由：他們還是必須遵循一條非常特定的路。但是他們是以自己所希望的儀態走這條路。我覺得我對他們的主要責任，是為他們提供良好的工作狀況：良好的片場，漂亮的構圖，完善的燈光等等。

我完全無法做到像柏格曼、庫克（George Cukor）、雷諾這些導演那樣，用一種深層而有力的方式指導演員。我的意思是，你可以看得出這些導演真的很愛他們的演員，就像某些畫家愛他們的模特兒。我覺得，好演員的導演，會對自己想要的東西有明確的想法，他們很幸運能夠與適合

3原書註：亞蘭・德倫是法國巨星。1990 年，他同意在高達的《新浪潮》（*New Wave*／ *Nouvelle vague*）中扮演主角。
4原書註：安娜・卡麗娜，丹麥女演員，他參與了高達在 60 年代大部分的電影，她 1961 年與高達結婚，1967 年離異。

這角色的演員一起工作，並且對演員非常篤定而寬容，就像一個好的運動教練。你必須鞭策你的演員，讓他們盡可能努力工作，因為他們需要如此（即使有些人並不喜歡如此），而同時，你必須保持輕鬆、愉快、友善的態度來對待演員，這恐怕是我再也做不到的事。我擔心自己常會對演員太過嚴苛，主要是因為我同時太過忙碌於其他許多事務。

為了移動攝影機而移動是大錯特錯
MOVING THE CAMERA FOR THE SAKE OF IT IS A MISTAKE

找到某場戲中攝影機放置的位置，是個艱鉅任務：它沒有規則可循，也沒有原則可供參考。但是我注意到了一件事，如果我真的不知道該把攝影機放在哪裡，通常就表示有某個東西出錯了：場景不夠好，演員的走位不當，對話沒有力量……就像警報，一種警告機制。至於該何時或如何移動攝影機，也完全沒有規則可循。這是需要你以本能去做決定的事，就像畫家突然決定用藍色而不用紅色。但是，再次提醒，你必須先問自己為什麼要這麼做。

通常，當我現在看到電影裡的攝影機運動時，我會想到考克多（Jean Cocteau）所說的：「為什麼要順著一匹跑動中的馬作推軌運動，因為這樣可以讓牠看起來靜止不動？」我覺得今天大部分的導演會移動攝影機，都是因為他們在其他電影中看到了攝影機的移動。現在，我在某些時刻會這樣做。但是我以一種完全有意識並且經過深思熟慮的方式來做：我模仿道格拉斯·瑟克的推軌動作，就像年輕畫家模仿大師作品一樣，是一種練習。但是今天，許多年輕導演似乎都在移動攝影機，讓他們的電影看起來有「電影感」。他們似乎不確定為什麼要這樣構圖，或為什麼要這樣移動——而且他們似乎並沒有特別為此而煩惱。從很多方面來看，這讓我想起

一些歌劇，歌劇中大部分的效果都不是為了推展故事，而是因為故事太無聊，需要有東西來轉移注意力。

馬克斯・歐弗斯（Max Ophuls）或許創作了一些最美的攝影機運動。他的鏡頭時間長，未經剪輯，一方面出自本能，卻也是經過深思熟慮，那是一種完全的自我營造。奧森・威爾斯也有漂亮的攝影機運動。當然，他的東西更像是在炫技，然而電影確實也關乎精湛的技巧。我曾經想過做這樣的東西。例如，在《新浪潮》（New Wave／Nouvelle vague）裡，我把推軌軌道升高到樹的高度。但是，在我上一部電影裡，我完全沒有移動攝影機。或許是因為我看了所有這些沒由來移動攝影機的導演，我就覺得我該放棄這權利。

想成為「作者」是危險的
THE DANGER OF WANTING TO BE AN AUTEUR

「新浪潮」的不良後遺症之一，絕對是對作者論的扭曲，我們曾經說：電影的作者是作家——這是沿襲自文學傳統。如果你觀察一部老電影的演職員表，導演的名字都出現在最後。除了像卡普拉（Frank Capra）或福特（John Ford）這類人物，不過那只是因為他們同時也兼任製片。然後我們宣稱：「不，導演才是電影的真正創始人和創作者。從這層意義上來看，希區考克和托爾斯泰（Tolstoy）一樣都是作者。」就從這裡開始，我們發展出了作者論，這個理論包含了對電影作者的支持，即使是很弱的導演。這理論讓我們更容易去支持一部電影作者拍的劣作，而非支持一部非作者拍的佳片。

但是到後來，整個概念被扭曲殆盡。它演變成了對作者的崇拜，而非對作者作品的崇拜。因此，每個人都變成了作者，今天，即使是布景

師也希望被認可，他們也是在牆上釘上釘子的「作者」。因此，「作者」這個字實質上不再有任何意義。今天，很少電影是「作者」創作出來的。太多人嘗試去做他們不可能達成的事。今天依然有才華橫溢、原創力豐富的人，但是我們過去建立出來的系統已不復存在。它變成了一大片稀泥。我覺得問題在於，當我們發明作者論時，我們堅持「作者」這個字，但是「論」才是我們應該堅持的，因為作者論的真正目的並不是為了說明誰拍了一部好電影，而是要昭示什麼東西造就了一部好電影。

作品年表

————

1960　《斷了氣》 *Breathless ╱ À bout de souffle*

1961　《女人就是女人》 *A Woman Is a Woman ╱ Une femme est une femme*

1962　《賴活》 *My Life to Live ╱ Vivre sa vie: Film en douze tableaux*

1963　《小兵》 *The Little Soldier ╱ Le petit soldat*

1963　《槍兵》 *The Carabineers ╱ Les Carabiniers*

1963　《輕蔑》 *Contempt ╱ Le mépris*

1964　《法外之徒》 *Band of Outsiders ╱ Bande à part*

1964　《已婚女人》 *A Married Woman ╱ Une femme mariée*

1965　《阿爾發城》 *Alphaville*

1965　《狂人皮埃洛》 *Pierrot le Fou*

1966　《男性，女性》 *Masculin Féminin*

1966　《美國製造》 *Made in U.S.A.*

1967　《我所知道她的二三事》 *Two or Three Things I Know About Her ╱ Deux ou trois choses que je sais d'elle*

1967　《中國女人》 *La Chinoise ╱ La Chinoise, ou plutôt à la Chinoise: un film en train de se faire*

1967　《遠離越南》 *Far from Vietnam ╱ Loin du Vietnam*（段落「攝影眼」〔Camera-Eye〕）

1967　《週末》 *Weekend*

1968　《同情魔鬼》 *Sympathy for the Devil*（又名《一加一》〔*One Plus One*〕）

1969 《一部平淡無奇的影片》 *A film Like Any Other* ／ *Un Film comme les autres*

1969 《快樂的知識》 *The Joy of Knowledge* ／ *Le Gai savoir*

1970 《不列顛之音》 *See You at Mao* ／ *British Sounds*

1971 《一部平行電影》 *1 P.M.*（合導）

1972 《一切安好》 *All's Well* ／ *Tout va bien*

1972 《給珍的信》 *Letter to Jane: An Investigation About a Still*

1975 《第二號》 *Number Two* ／ *Numéro deux*

1976 《你還好嗎？》 *How's It Going?* ／ *Comment ça va?*

1976 《此處與彼處》 *Here and Elsewhere* ／ *Ici et ailleurs*

1980 《人人為己》 *Every Man for Himself* ／ *Sauve qui peut*（*la vie*）

1982 《激情》 *Passion*

1983 《芳名卡門》 *First Name: Carmen* ／ *Prénom Carmen*

1985 《萬福瑪莉亞》 *Hail Mary* ／ *Je vous salue, Marie*

1985 《偵探》 *Detective*

1987 《李爾王》 *King Lear*

1987 《神遊天地》 *Keep Your Right Up* ／ *Soigne ta droite*

1990 《新浪潮》 *New Wave* ／ *Nouvelle vague*

1991 《德國玖零》 *Germany Year 90 Nine Zero* ／ *Allemagne année 90 neuf zéro*

1993 《悲哀於我》 *Oh Woe Is Me* ／ *Hélas pour moi*

1994 《高達十二月自畫像》 *JLG/JLG: Self-Portrait in December* ／ *JLG/JLG - autoportrait de décembre*

1996 《永遠的莫札特》 *For Ever Mozart*

2001 《歌頌愛情》 *In Praise of Love* ／ *Éloge de l'amour*

2002 《十分鐘後：提琴魅力》 *Ten Minutes Older：The Cello*（合導）

2004 《高達神曲》 *Our Music／Notre musique*

2010 《電影社會主義》 *Film Socialisme／Socialisme*

2013 《3×3D》

2014 《告別語言》 *Goodbye to Language／Adieu au Langage*

2018 《影像之書》 *The Image Book／Le Livre d'image*

圖片來源

以下圖片提供使用，由衷感激：Photos of Woody Allen, Bernardo Bertolucci, Joel and Ethan Coen, David lynch, Claude Sautet. Wim Wenders: © Christophe d'Yvoire / *Studio* magazine. Photo of Pedro Almodóvar: Jean-Marie Leroy, © El Deseo. Photos of John Boorman and Martin Scorsese: Jean-François Robert, © *Studio* magazine. Photos of Tim Burton and Kar-Wai Wong: © Luc Roux / *Studio* magazine. Photo of David Cronenberg: Roberto Frankenberg. © *Studio* magazine. Photo of Jean-Luc Godard: Philippe Doumic, © Unifrance / *Les Cahiers du Cinéma*. Photo of Jean-Pierre Jeunet: © Eric Caro. Photo of Takeshi Kitano: copyright © 2000 Little Brother, Inc., photo by Suzanne Honover. Photos of Emir Kusturica and John Woo: © Thierry Valletoux / *Studio* magazine. Photo of Sydney Pollack: David James, courtesy of Sydney Pollack. Photo of Oliver Stone: Michel Sedan, courtesy of O. Medias. Photo of Lars von Trier: Sandrine Expilly, © *Studio* magazine

MOVIEMAKERS' MASTER CLASS: Private Lessons from the World's Foremost Directors

當代名導的電影大師課

20 位神級導演的第一手訪談，談盡拍電影的正經事和鳥事

作　　者　勞倫・帝拉德 Laurent Tirard
譯　　者　但唐謨
封面插畫　洪玉凌
封面設計　蔡佳豪
版面構成　詹淑娟
企劃執編　劉鈞倫
行銷企劃　王綬晨、邱紹溢、蔡佳妘
總 編 輯　葛雅茜
發 行 人　蘇拾平

出版　　　原點出版 Uni-Books
　　　　　Facebook: Uni-Books 原點出版
　　　　　Email: uni-books@andbooks.com.tw
　　　　　105401 台北市松山區復興北路333號11樓之4
　　　　　電話：（02）2718-2001 傳真：（02）2719-1308
發行　　　大雁文化事業股份有限公司
　　　　　105401 台北市松山區復興北路333號11樓之4
　　　　　24小時傳真服務（02）2718-1258
　　　　　讀者服務信箱 Email: andbooks@andbooks.com.tw
　　　　　劃撥帳號：19983379
　　　　　戶名：大雁文化事業股份有限公司

初版一刷　2021 年 4 月
初版三刷　2022 年10月

定價　　　480 元

ISBN 978-957-9072-94-6
版權所有●翻印必究（Printed in Taiwan）
缺頁或破損請寄回更換
大雁出版基地官網：www.andbooks.com.tw
（歡迎訂閱電子報並填寫回函卡）

國家圖書館出版品預行編目(CIP)資料

當代名導的電影大師課 / 勞倫・帝拉德
(Laurent Tirard)作. -- 初版. -- 臺北市：
原點出版：大雁文化事業股份有限公司
發行, 2021.04
256 面；16×23 公分
譯自：MOVIEMAKERS' MASTER
CLASS: Private Lessons from the
World's Foremost Directors.
ISBN 978-957-9072-94-6(平裝)

1.電影 2.電影導演 3.電影製作 4.訪談

987　　　　　　　　　110000995